意境

簡忠威水彩藝術

CHIEN CHUNG-WEI
WATERCOLORS

簡忠威

———

著

水彩專業畫家暨繪畫藝術教育者。1990 年輔仁大學應用美術系畢業，1998 年台灣師範大學美術研究所西畫創作組碩士。2013 年首次登上法國水彩藝術雜誌，以十頁篇幅專訪，開始邁向國際水彩畫壇。2015 年為台灣首位獲得美國水彩畫協會（AWS）與美國全國水彩畫協會（NWS）雙重署名會員殊榮之水彩畫家。作品近年獲頒多次國際水彩獎項，並陸續登上國外各大水彩專業雜誌刊物專訪。2015 年開始受邀至大陸、香港、新加坡、俄羅斯、美國、義大利、加拿大、墨西哥、德國、土耳其、西班牙、英國、法國、比利時等世界各地十餘國舉辦二十多梯次的簡忠威國際水彩高研班。

簡忠威
—— 作者簡介

著作

2018　出版《意境：簡忠威水彩藝術》

2014　出版《形趣之境：簡忠威的水彩畫語錄》

2006　出版《看示範，學水彩：水彩畫法關鍵必學》

1998　出版《簡忠威畫集》

國際獎項

2018　〈威尼斯暮色〉榮獲美國水彩畫協會（AWS）第 151 屆國際年展銅牌榮譽獎。

2017　〈九份意境〉榮獲美國 Artists Network Watermedia Showcase 2017 年度大賽第一名。

2017　〈莫斯科夜曲第三號〉榮登美國《Splash18》水彩年鑑封面。

2017　〈凝視〉鉛筆人物素描榮獲美國肖像協會（PSA）第 19 屆國際年展傑出獎。

2017　〈今天最後的一道陽光依舊溫暖〉入選美國水彩畫協會（AWS）第 150 屆國際年展，榮獲 Paul B. Remmey, AWS, Memorial Award 紀念獎。

2016　連續三度入圍美國 AWS 第 149 屆國際年展，獲頒 AWS 署名會員資格。

2016　〈劍橋騎士〉榮獲英國 RI 第 204 屆國際年展 The Matt Bruce RI Memorial Award 紀念獎。

2015　〈走在陽光裡〉榮獲美國西北水彩畫會（NWWS）第 75 屆國際年展 Foundation Award 基金會獎。

2015　〈淡水遠眺八里〉入選美國水彩畫協會（AWS）第 148 屆國際年展，並榮獲 Alan R. Chiara 紀念獎。

2015　〈北斗剛才下過雨〉榮獲美國 Artists Network Watermedia Showcase 2015 年度大賽第二名。

2015　〈威尼斯暮色〉榮獲中國深圳水彩雙年展榮譽提名獎。

2014　〈威尼斯之夜〉入選美國全國水彩畫協會（NWS）第 94 屆國際年展並獲頒 NWS 署名會員資格。

2014　〈合掌村雪景〉榮獲美國 Artists Network Watermedia Showcase 2014 年度大賽第一名。

Chien Chung-Wei was born in 1968 and aimed to be a painter at age 10. He earned the master degree in Fine Arts, National Taiwan Normal University. As a renowned artist, he has been featured many times in "The Art of Watercolour", "The Watercolor Artist", "International Artist", and other major watercolor magazines. Over the years, he has won many awards in international competitions. In addition, he is the first artist in Taiwan to become a signature member of the American Watercolor Society and the National Watercolor Society. He is also the author of bestselling books, "The Intrigue of Form" and "Learning Watercolor from Demonstrations". He now teaches watercolor in Taiwan and has been invited to instruct watercolor workshops worldwide.

Awards

2018 "Venice at Dusk", won the "Bronze Medal of Honor" at the 151st Annual International Exhibition of American Watercolor Society (AWS).

2017 "Ambience of Jiufen", won the 1st place in Artists Network Watermedia Showcase competition 2017.

2017 "Moscow Nocturne No.3", chosen for the cover of Splash 18: The Best of Watercolor.

2017 "Gazing"(Pencil Drawing), won the Exceptional Merit Award at the 19th Portrait Society of America (PSA).

2017 "The Last Sunshine Is Still Warm Today", won the Paul B. Remmey, AWS, Memorial Award at the 150th Annual International Exhibition of American Watercolor Society (AWS).

2016 "It Has Just Rained in Beidou", selected for the 149th Annual International Exhibition of American Watercolor Society (AWS) and became the signature member of AWS.

2016 "Cambridge Riders", won The Matt Bruce RI Memorial Award at the 204th International Exhibition in Royal Institute of Watercolour Artists (RI).

2015 "Walking in the Sunshine", won the Northwest Watercolor Foundation Award at the NWWS 75th International Open Exhibition.

2015 "View of Bali, from Danshui", won the Alan R. Chiara Memorial Award at the 148th Annual International Exhibition of American Watercolor Society (AWS).

2015 "It Has Just Rained in Beidou", won the 2nd place in Artists Network Watermedia Showcase competition 2015.

2015 "Venice at Dusk", won the Honorable Mention Award of Shenzhen International Watercolor Biennial 2015-2016.

2014 "Venetian Night", selected for the 94th NWS Annual International Exhibition and became the signature member of NWS.

2014 "Snow Scene in Shirakawa", won the 1st place in Artists Network Watermedia Showcase competition 2014.

CHIEN CHUNG-WEI

WATERCOLORS

提高眼界，追求卓越

　　一九九八年五月，我在師大美術研究所發表碩士畢業個展，同時出版了人生中第一本畫冊《簡忠威畫集》，書中的自序這樣寫著：

　　記得小時候很喜歡看童話故事書，尤其是魔法師之類的故事，更是令我著迷。經常幻想自己就是那位擁有無限神奇法力的魔法師，能夠呼風喚雨、點石成金。魔法師終其一生都在追求更高深的法術而努力研究，希望從玻璃球中看到更多宇宙，從魔鏡中問出更多真理。繪畫如同一面魔鏡，它反映出現實或虛幻的世界、善良或醜陋的人性，也反映出自然的真理和自我的存在。美術史上偉大的畫家們，都是賦予繪畫以生命力的魔法師。直到今天，我依然在思索、找尋畫家們究竟施展了什麼法術在其藝術創作上？他們是如何擁有這神奇的力量？或許永遠不會有標準答案，我只希望在我這一生當中，能夠找到屬於自己的答案。

　　那年，我三十歲。

　　自從那次個展以後，直到二〇一四年我才再度舉行了人生中第二次個展，同時出版畫冊《形趣之境：簡忠威的水彩畫語錄》。在畫冊中收錄了我在畫室網站與臉書的一些文章和自言自語。裡面有兩段話，我想送給當年那位好奇的年輕人：

　　誠懇面對自己，傾聽內心真正的聲音，這是「忠」。用最高標準要求自己，啟動學習的渴望，累積強大的自信，這是「威」。至於這個「簡」，對我來說，一直是繪畫藝術最單純的義理：化繁為簡、由簡入繁。

　　藝術，一點也不深奧。畫自己真心想畫的，不自欺欺人、不好高騖遠。提高眼界，追求卓越，這就是我的求藝之道。

　　你想要找的那屬於自己的答案，其實它早就在你自己身上。

　　從二〇一三年開始，拜高度發展的網路平台之賜，我開始踏入國際水彩畫壇。在四年之內接踵而至的國際獎項、國際邀請展活動，陸續登上國外水彩雜誌與專書的專訪，出訪世界各地十餘國舉辦了二十多場的簡忠威水彩高研班，也出現了與 Chien Chung Wei 聯名的水彩顏料與畫筆，好像一夕之間麻雀變成了鳳凰。我不能說這是美夢成真，因為我從未曾做過這種國際水彩名家的白日夢。幸好這些果實收成得晚，年屆半百的我並沒有被這些水彩江湖資歷沖昏頭。我確信，就算現在的我還是沒沒無名，但是覺得可以畫得更好的自信與應該畫得更好的要求，我從來沒間斷過。二〇一六年我結束了經營十五年的簡忠威畫室，將教學時間減到最少，準備認真面對人生中的最

後一段繪畫創作歲月。既然命運給了我一張機會卡，我就放手一搏，賭得不是更大的成就，而是無愧無悔。

這本新畫冊主要收錄從二〇一四年「形趣之境」個展後的四年內，精選的畫室示範、國外寫生和室內創作，同時也節錄了幾篇這期間發表過的文章與臉書的碎念，姑且當作是「形趣之境續集」吧！除此之外，我在本書九大題材類型的作品中，各類都挑選了其中一張作品，以過程圖解的方式為讀者詳盡解說每個階段的想法與技法，期望讀者在賞畫之餘，能再附加一些「看示範學水彩」的實用價值。

在二〇一四年的《形趣之境：簡忠威的水彩畫語錄》書中還有一句話：「剛過四十五歲的我，在水彩畫的領域裡，我才感覺剛入門。我目前水彩畫的程度，只是有了基礎而已。從現在開始，我才真正要探索爐火純青之頂尖。」今天這本《意境：簡忠威水彩藝術》，就是我這四年多來的水彩畫探索記錄。爐火還在持續加溫，只可惜純青的火焰卻還在想像中。

本書獻給所有熱愛水彩藝術的朋友們，也為五十歲的自己留下一份成績單。

——寫於永和 2018.5

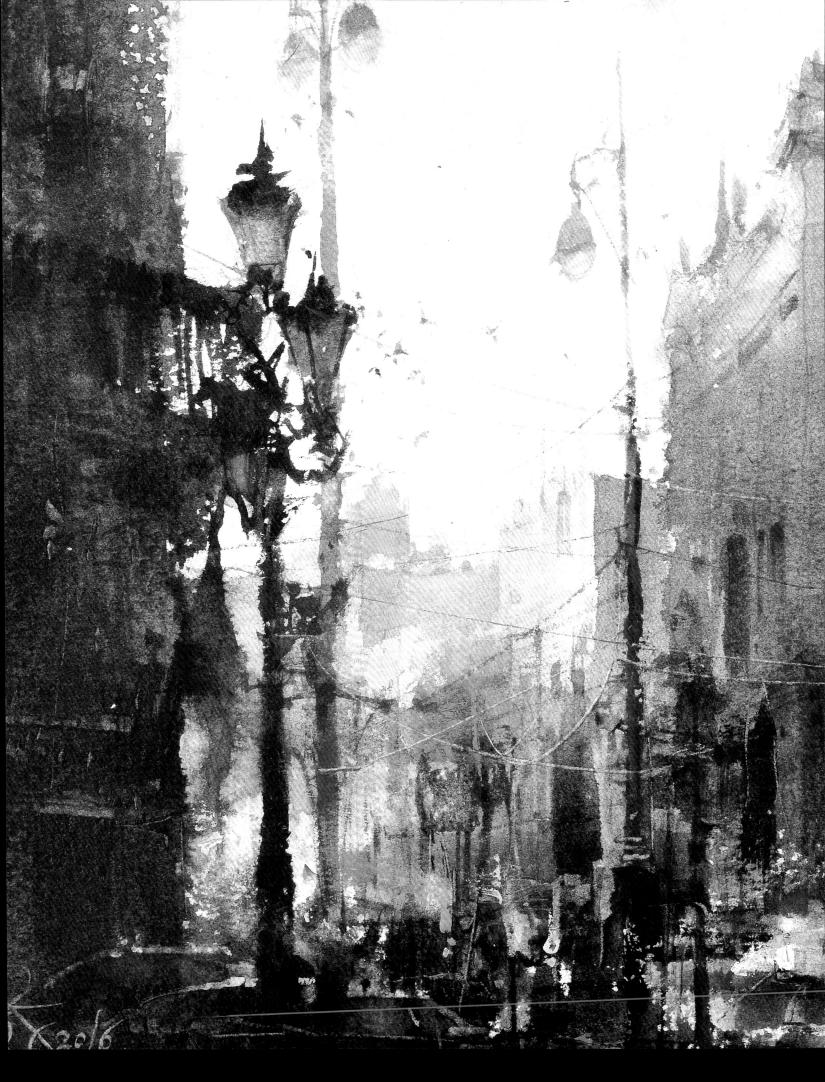

光與影

CHAPTER 1

LIGHT & SHADOW

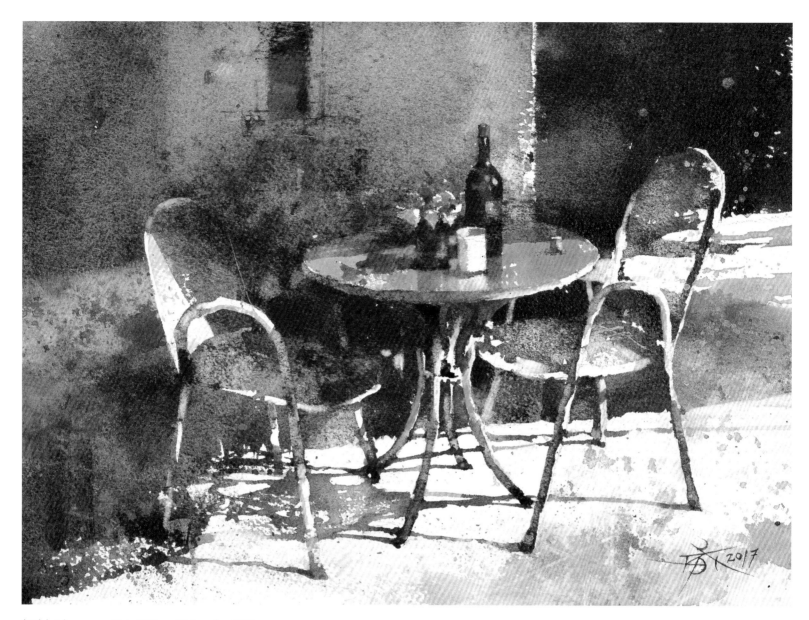

午后│Afternoon 27.4×37.2 cm, Watercolor, 2017

我一直很慶幸沒有在年輕的時候就拿到大獎，功成名就。因為這種幸運，讓我沒有守成
的包袱，也讓我有幸得以長一些智慧，看透世俗名利的假相。二十年安分守己的教學生
涯，不忮不求的歲月沉澱，逐漸認識自己，清楚地、踏實地、自信地、任性地走每一步，
這年近半百的簡忠威繪畫藝術之道。

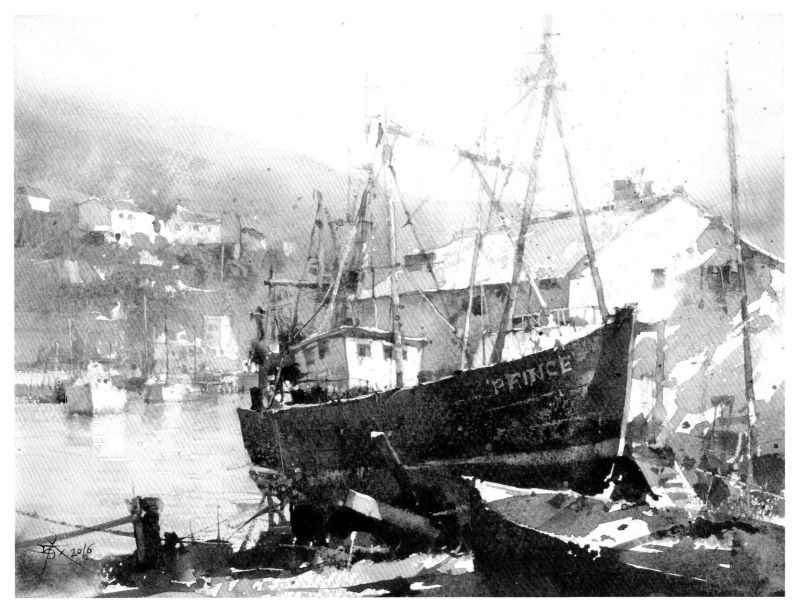

一艘叫做王子號的船 | Boat Named Prince 27.3×36.6 cm, Watercolor, 2016

風格不用「找」，因為它本來就在你身體裡面，是你個人所有美學品味與價值觀的綜合氣質顯現。我只是不想固守題材去塑造「表象風格」，而且對題材的類型選擇沒有偏見。但是，眼中的題材能不能成為我畫筆下的景物？我可是一位超級嚴重的挑食症患者。

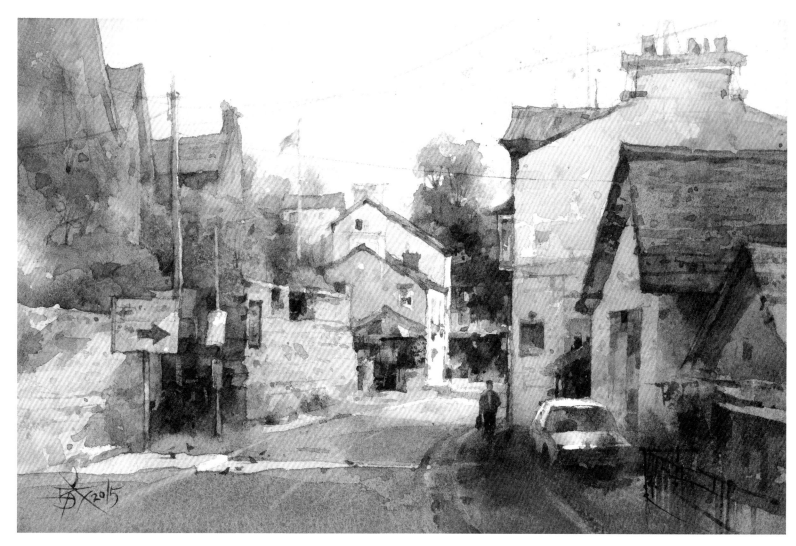

回家之路｜The Way Home　18.4×27.6cm, Watercolor, 2015

這年頭的畫家只要盡心盡力畫出好畫，幸運之神就會時常拜訪你，誰都擋不住。那麼，
自己的畫到底夠不夠好，誰來認定？是教授、前輩、名家還是普羅大眾？很多人知道只
有自己的認定最重要，但問題是，人經常被自己給蒙蔽，因為成就、因為驕傲、因為怯懦、
因為不敢面對自己。所以，批判自己，最難。懂得批判自己的畫家，有福了。

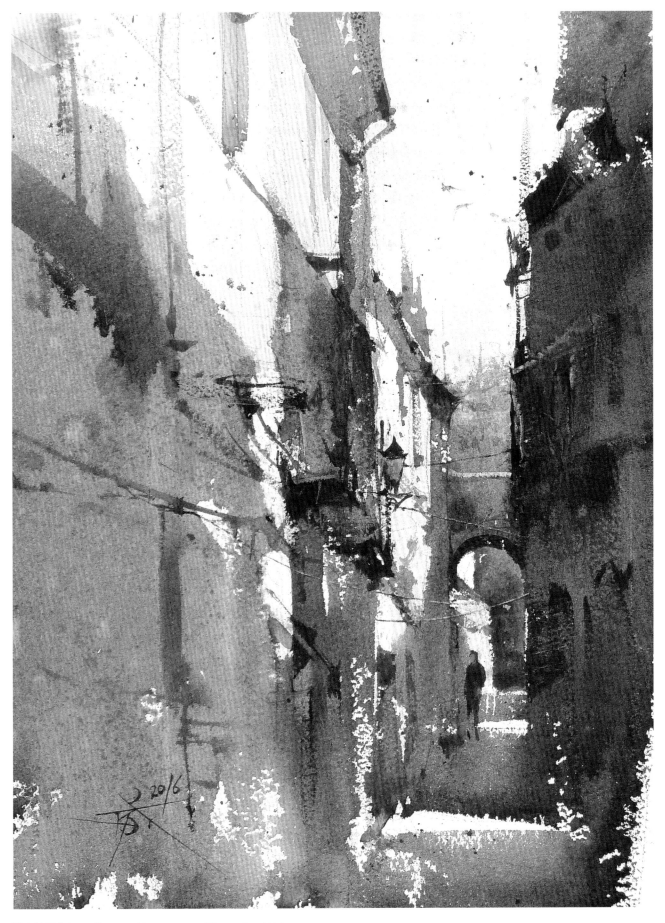

漫步貝薩盧｜Stroll in Besalú　37×27 cm, Watercolor, 2016

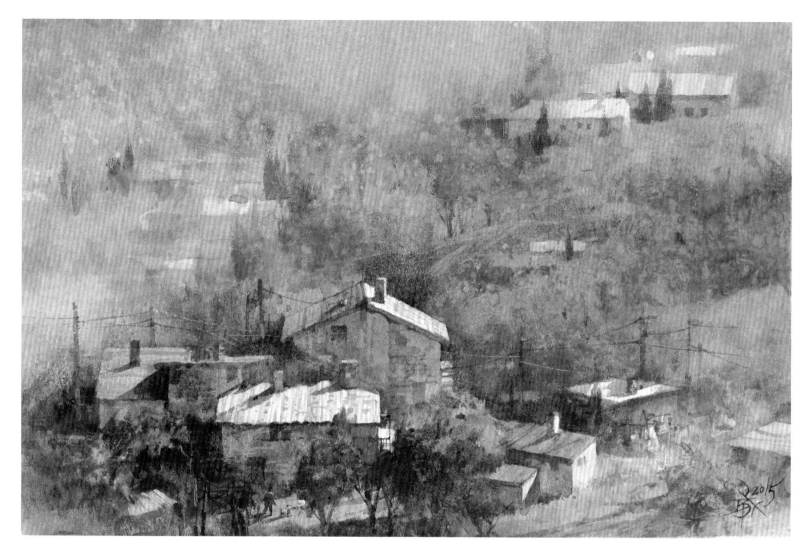

托斯卡尼的斜陽｜Sunset in Tuscany　17.5×27.5 cm, Watercolor, 2015

意境──是畫家對現實的感受與想像，是「氣質」的美學；

構成──是畫家對畫面的架構與計算，是「和諧」的美學；

繪畫性──是畫家對媒材特質的詮釋與表現，是「自然與抽象」的美學。

這三位一體的展現，外人看起來似是輕鬆隨意，其實骨子裡都是精準、精準、精準。

這三種美學素養，皆需數十年功夫去培養與鍛鍊。三位一體的品味有多高，繪畫的藝術

境界就有多高。

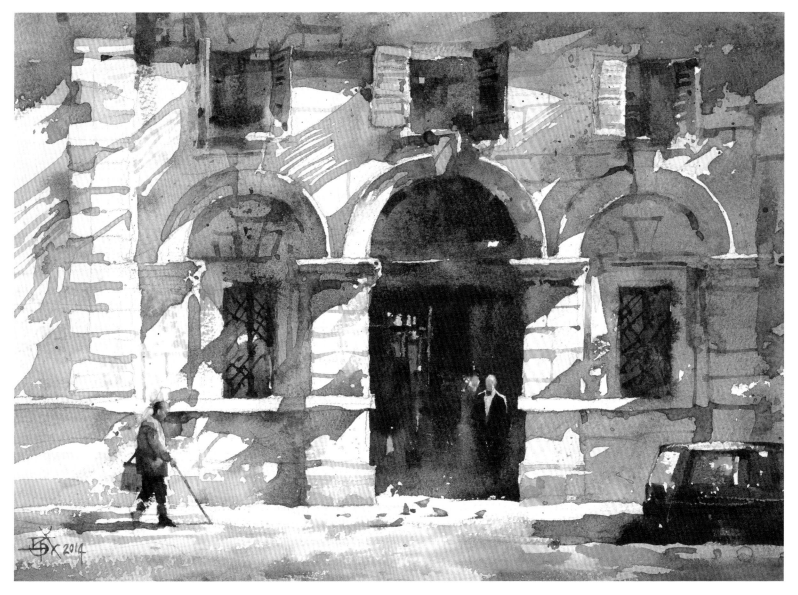

走在陽光裡｜Walking in the Sunshine　27×37.4 cm, Watercolor, 2014

只要懂得大中小、黑灰白、點線面、主次、聚散、平衡的運用，這繪畫創作的第一階段就會很好玩。但是，如何利用這第一階段的抽象構成，進入更深層的抽象變化、豐富它的連結，成為永恆的繪畫藝術，這創作程序的最後一哩路，最難。成就成在這裡，敗也會敗在這裡。

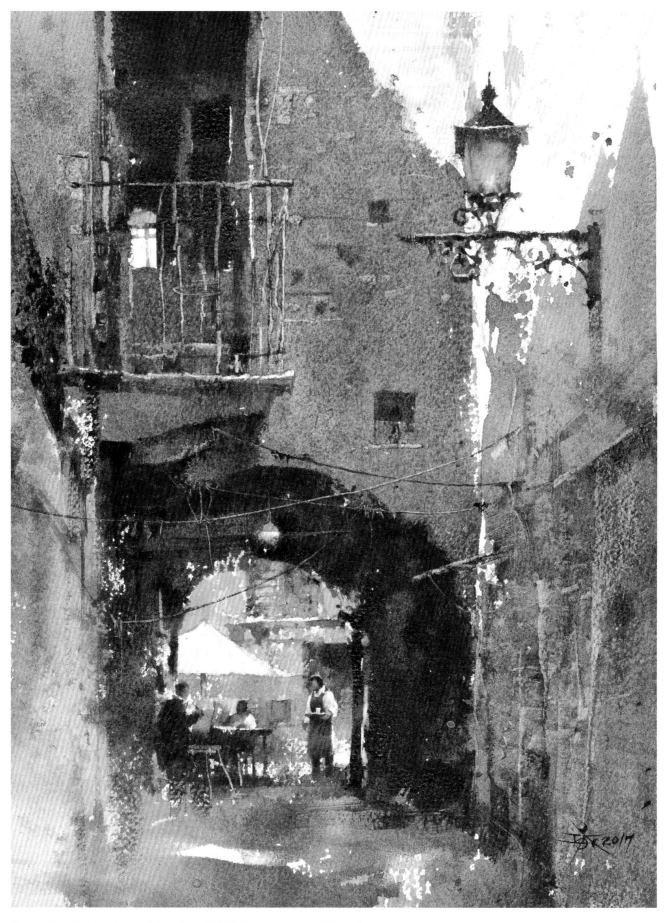

要來杯咖啡嗎？ | Would You Like a Cup of Coffee?　37.4×27.5 cm, Watercolor, 2017

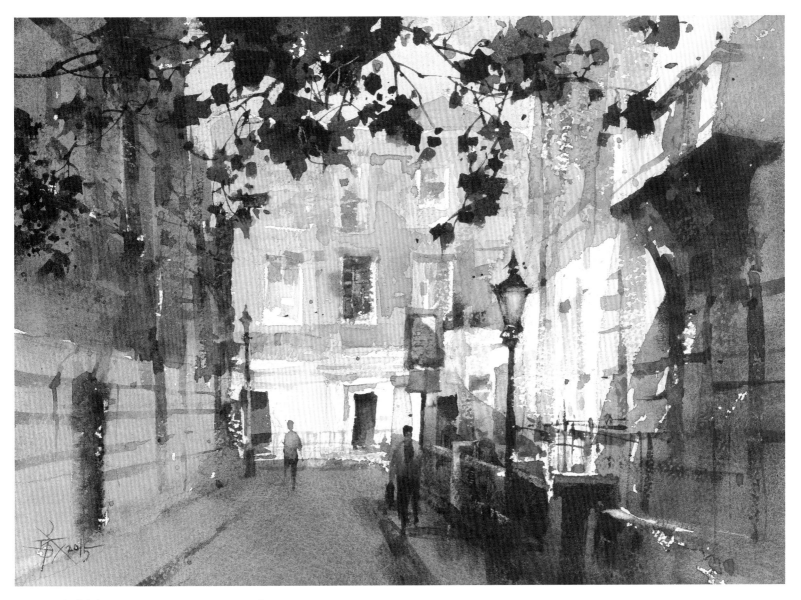

下午時光 | Afternoon 27×37.6 cm, Watercolor, 2015

在每一小處的落筆，必須同時關心描繪處附近區域的其他明度值是否同意。專家看得很廣，學生看得很窄。素描的輕重描繪不在下手的力道，而在眼睛是否習慣放大關心周圍明暗值。不要去刻畫表象細節，只要經營深入而豐富的大明暗值，你才會認識真正的細節。

技巧的真義

某位在大學教當代藝術的老師，在臉書上對一位水彩畫家嘲笑道：「你只有技巧、你只剩技巧、你只是一個練習技巧的人」這種對藝術極其淺薄無知與邏輯不通的學術歧視，除了荒謬可笑，也不禁讓我為當今的「繪畫藝術教育」感到悲哀。

你的技巧很好，可是……

相信許多從事繪畫藝術相關工作的人，一定都聽過這種令人沮喪的評價，「你的技巧很好，只是沒有想法」、「你的技巧很好，但是缺乏新意」、「你的技巧很好，可是總覺得少了什麼」。像這種「你的技巧很好，可是……」的藝術批評論調，經常是藝術系教授拿來指導學生創作的開場白，也是某些自詡為「當代藝術家」的創作者，拿來貶抑傳統繪畫形式的萬用句型。這種帶有貶意的「技巧」話術，大多針對「寫實畫」，尤其是參考照片的畫作。畫得越寫實或越像照片，就越適用「只有技巧」的評語。更有甚者，進一步將範圍擴大至整個傳統繪畫的題材與形式。只要你畫得是風景、靜物、肖像，無論寫實或寫意、寫生畫或看照片畫，如果想給你戴帽子，一概都適用「只有技巧」的評價。只有一種情況例外，就是你必須擁有顯赫的頭銜與名氣、資歷與歲數。因為，很神奇地，很多人就可以立刻看出你的畫不只是技巧，還有極其深刻豐富的內涵與思想。

於是，我們看到許多正在努力想成為「藝術家」或「大師」的人，無不爭先恐後地明示或暗示：他的畫並不重視技巧，甚至大言不慚地表示他或許也不怎麼在乎「美」。他要表現的是更高層次的內涵、情感、觀念與思想，甚至還想要抓住靈魂！

「技巧」——什麼時候變成了低階藝術的象徵？「技巧很好」——為何莫名成了藝術家的原罪、畫家們避之唯恐不及的高帽子？如果你平常沒有獨立思考的習慣，人云亦云、不求甚解，很容易就會掉入這個近百年來將「技巧」汙名化的世紀大騙局。

真摯的情感與完美的技法

藝術都有相通的特性，姑且讓我舉音樂家為例。有一天，你聆聽了一位「技巧很好」的鋼琴師或小提琴手的演奏，句句到位、沒有失誤，你覺得很好聽並鼓掌叫好。接著換另一位演奏者上場，你頓時感到空氣中瀰漫著奇妙的氛圍，像是被施了某種魔法，他讓每個音符似乎都有了生命一般，令人怦然心動，意猶未盡。於是你恍然大悟並重新評價：這位大師的演奏才算得上是真正的藝術，之前那位演奏者肯定少了什麼重要的東西！不帶情感，只是將音樂規規矩矩，正確無誤地彈奏出來，充其量只是「技巧很好」。或許不算難聽，但沒有生命力，就不會感動人，和偉大傑出的藝術還差個十萬八千里啊！

這個例子應該可以說明，為何有這麼多當代藝術教授學者和藝術家們，如此義正

辭嚴批判「技巧」與「傳授技法的教學」，理由並不難理解。但我要反問的是：音樂演奏藝術最重要的，是到底要如何才能將富有情感與生命力的內涵，轉換成「可以表達出來的技法」讓人們感動？

答案其實很簡單：用心融入情感的想像、努力表達與實踐自己的想法要求，然後開始練習、練習和不停地練習，直到技巧可以完美表達藝術家的思想為止。經過一段不算短的歲月之後，這位演奏者，逐漸感受到他在樂句之間每個音符延展的時間起了變化、彈奏的力量與速度出現了更為細緻的輕重緩急。他的身心不自覺地與樂器合為一體，順其自然地達到他的完美要求。他終於演奏出了美妙的音樂藝術，感動了自己也感動了聽眾。

繪畫、舞蹈、歌唱、戲劇……所有的藝術，都是同一個理。

只要稍微有些藝術概念的人都會同意，藝術必須要有內涵、有深度，要言之有物。但是別忘了：所有的藝術，都必須透過媒介傳遞；所有的情感與想法，都必須要靠你操控媒材的技巧去演繹，無一例外。

知道色料調色的技巧，不等於知道色彩搭配之美；懂得使用各式打底劑和輔助劑的技巧，不等於懂得如何表現媒材特質之美；熟悉各種筆刷的特性與運筆技巧，不等於掌握了抽象的筆觸線條與痕跡之美；可以把題材畫得正確、畫得像，並不保證它必定是一件可以感動人的畫作，因為我們對繪畫藝術的要求遠高於此。技巧或技法，沒有廣義與狹義之分，它其實就是藝術家情感與思想的代言者。

繪畫技法的驅動程式

許多人喜歡誇誇其談：「關於藝術，技巧永遠不是最重要的，重要的是情感、思想、內涵，除了技巧以外的一切！」我相信沒有人會否定這一點，只是很多人並不知道隱藏在這句話裡面真正的涵義：「你需要研究更多有關美的知識，以更有創意的發想與更高的要求，真誠地去感受人生，用過人的熱情不斷地練習以提高技巧的深度，你才有機會讓人們感受到你想傳達的情感、思想與內涵。」各式各樣「繪畫技法」的驅動程式，完全下載自畫者本身的個性、觀念與品味。藝術因技巧而存在，技巧因觀念而形成，觀念因生活而啟發。這就是「技巧」的真義。

如果沒有對題材引發想像與企圖、沒有對美的各種形式有足夠的知識與嚴苛的要求、沒有挑戰與嘗試的勇氣、沒有對自我藝術的方向有堅定的信念……如果沒有以上種種「內涵」，我不知道，被這位當代藝術家教授鄙視的水彩畫家身上剩下的「好技巧」，究竟是個什麼東西？

對創作而言，只有乏善可陳的內容，沒有不好的技巧；對藝術家而言，只有眼高手低的幸福追求，沒有「眼低手高」的失敗之作。沒有個人獨特美學的好品味，就不

會出現神乎其技的藝術。因為眼低，手只會更低。

從何而來，往何處去的藝術探問

《畫家之眼》是安德魯‧路米斯辭世二年後，一九六一年在美國出版面世，是關於統合、簡化、比例、設計、色彩、韻律、技法等繪畫構成美學知識的總結，也是這位藝術大師對有志於繪畫事業的年輕人，最後一次諄諄教誨。本書出現數百次「美」這個字，讓我這位忠誠的「美的信徒」，讀來倍感親切溫馨。例如：

我們與生俱來就有一種追求完美的欲望。廣義地說，這種欲望就是所有進步的根基。

記住，你擁有的獨特優勢是，或許你發現的美，是與眾不同的，你用跟他人不同的方式去切入，去發現美。這項差異會協助你挑選與自己品味相符的主題，也會引導你前往令你欣喜的新領域。

先把繪畫技法學好，持續不斷地探索美，並研究表現美的新方法，強化本身的內在信念，讓個人風格逐漸形成，而且不受任何先入為主的成見影響，也不被畫評家可能做出的評價所阻礙。

別具意義的是，在本書中，路米斯刻意將技法排在最後一章當作總結，他相信是「技法」統合了所有「美的要素」：

你從「實做」中感受的喜悅，才是你培養任何個人技法的重要基礎。

技法是結果，不是刻意為之的過程。除非畫家真正了解明暗、色彩和形體，否則技法根本無用武之地。

技法是個人特色的強烈暗示，如果你懂得善用技法，就能讓自己的作品不自覺地帶有個人特色。而且，技法就像筆跡一樣，每個人都不盡相同。

這位真正的繪畫大師，在半個世紀過後，依然給予許多今天在繪畫藝術之路上，被「技巧話術」困惑的人，醍醐灌頂的藝術方向：「藝術真正需要的是，畫家的想法與時俱進。要做到這樣，我們就必須改變態度，而不是主題。因為改變態度對我們最有

幫助，也最有可能發展出新的技法。」

　　幾萬年前，有一種用兩隻腳行動的，長得像猴子的動物，開始懂得製作工具、運用技巧。除了狩獵與繁衍族群的維生事物，還發展出各式各樣舞蹈、音樂、繪畫的活動，以滿足心靈與感官的需求。幾千年以來，在各種技藝領域之中，總是會有那種奇特的人，擁有特殊的天賦與狂烈熱情，廢寢忘食，日以繼夜，不停地練習再練習，精益求精，想要做得更好、更美、更讓人感動。於是，今天我們看到了各種美不勝收的建築、繪畫、雕刻，品嘗各式各樣的美味佳餚，聆聽美妙的歌聲，欣賞動人的舞蹈⋯⋯藝術，它讓人們感受到生命的美好。

　　各位藝術工作者，讓我們問問自己的心：藝術，是從何而來；你的藝術，要往何處去。

<div align="right">——寫於永和新店溪畔 2016.3.8</div>

莫斯科水彩高研班。

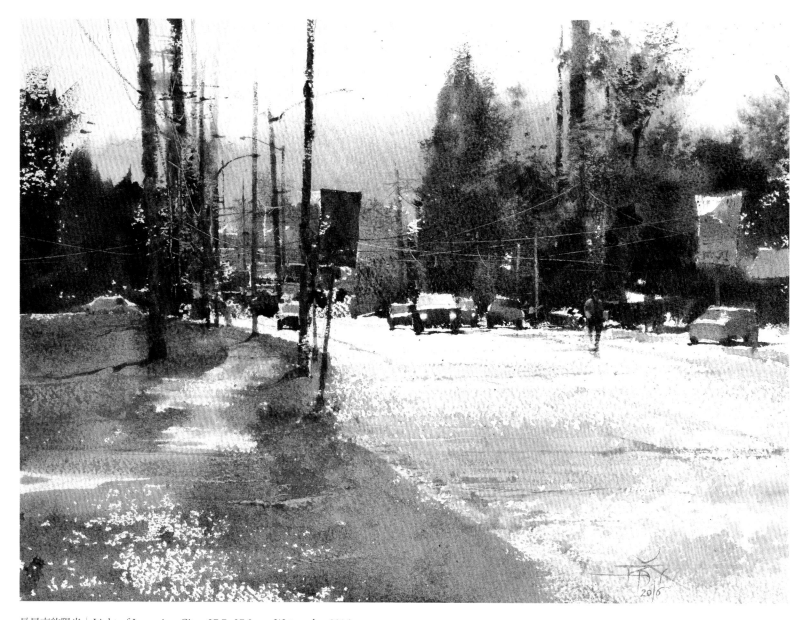

長景市的陽光│Light of Longview City　27.7×37.3 cm, Watercolor, 2016

創作前，想像它是富有詩意的一張畫；

創作中，記得你正在創造詮釋一張畫；

創作後，應該完成結構完美的一張畫。

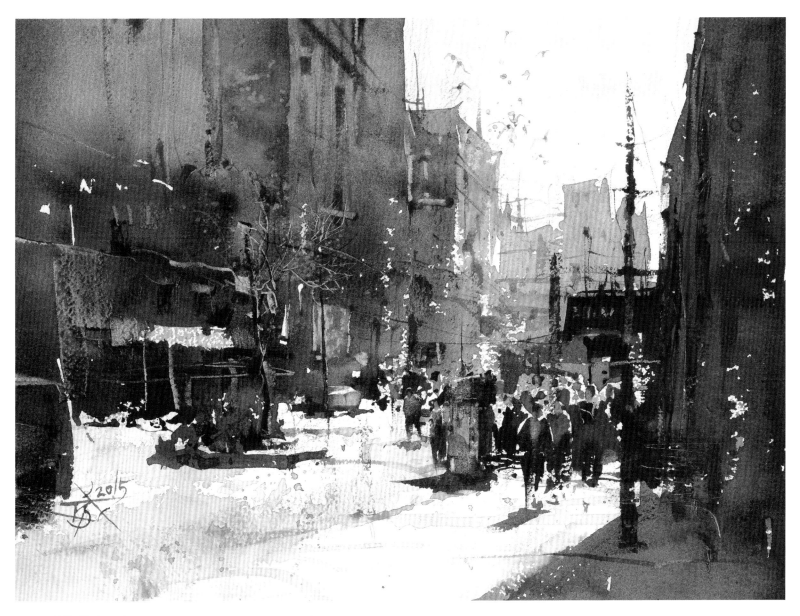

紐約正午｜High Noon in NYC　27.7×37.4 cm, Watercolor, 2015

畫面結構九字真經：大中小、黑灰白、點線面，畫畫的人都可以朗朗上口。

可是當真正在畫的時候，只有高手會謹記在心，大部分的人都忘光光。

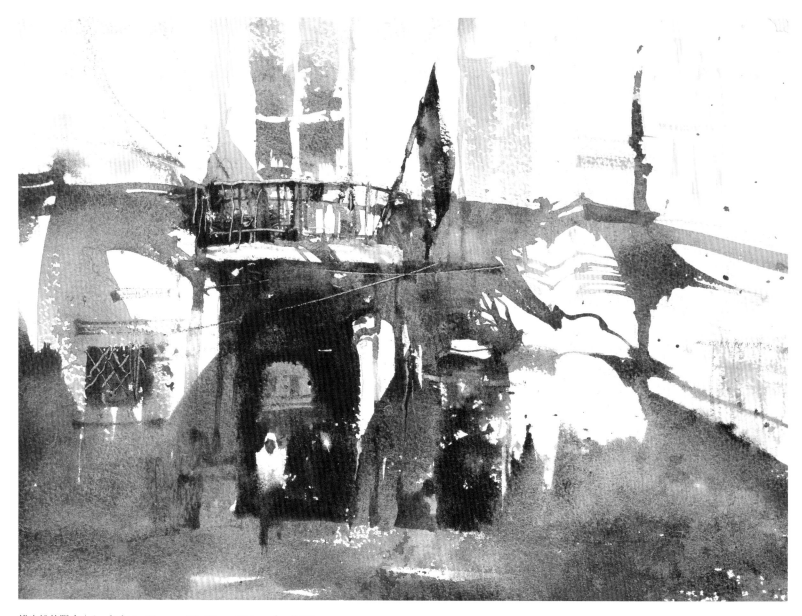

維也納的陽光 | Sunlight in Vienna 27×37 cm, Watercolor, 2017

我在國外上課時，經常會說：What is this? I don't know, I don't care.

通常越複雜的題材，越容易發揮。你只要保持水彩特質，抓住題材特徵，再用抽象語

彙去表達。畫畫，不需要說得太清楚，因為人類的大腦很懶惰。畫家就是利用這種大

腦特性，刻意傳遞出某些特徵訊息，觀眾的大腦自然會告訴他自己，這是什麼。

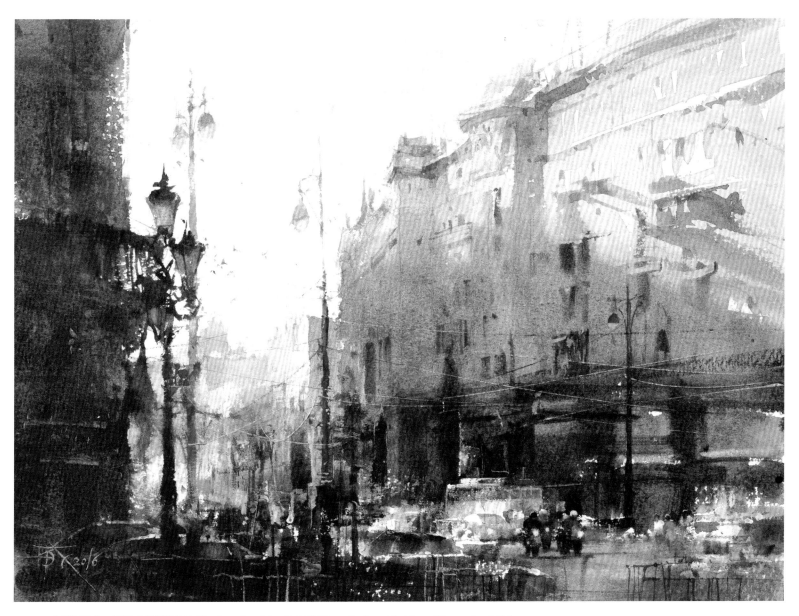

今天最後的一道陽光依舊溫暖│The Last Sunshine Is Still Warm Today 27×37 cm, Watercolor, 2016

我是開始當老師以後，才開始當學生的。我的繪畫基礎養成訓練，嚴格說來，並非在以前的學校或畫室養成，而是當我成為老師後，為了要教學生應該知道的知識、應該學會的技巧，我才開始一步步深入認識，什麼才是我心目中嚮往的繪畫藝術。

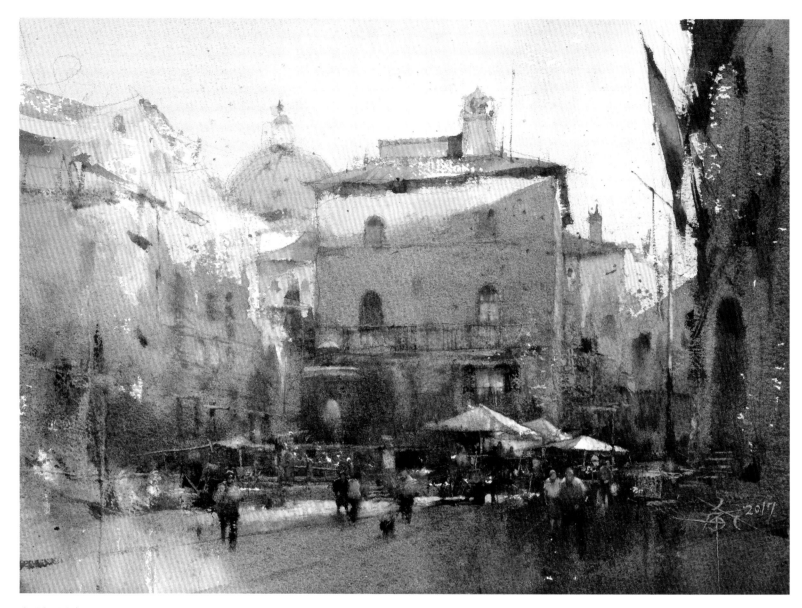

光明與黑暗 | Light and Dark 27.3×37.5 cm, Watercolor, 2017

經常畫街景的畫家一定知道一件事：原本完美的畫，最後很可能會被笨拙的、僵硬的、比例錯亂的點景小人給毀了。小人不見得要刻畫得很完整才是好，也不是隨意點幾筆就能唬弄過去。我對焦點小人的態度是以縮小版的人物肖像畫為標準，要正確、要美、要輕重緩急、要言之有物，但就是不要畫清楚。不要以為點景小人無關緊要，尤其是位於焦點的小人，他（她）可是決定你這張畫是專家級還是學生級作品的關鍵。

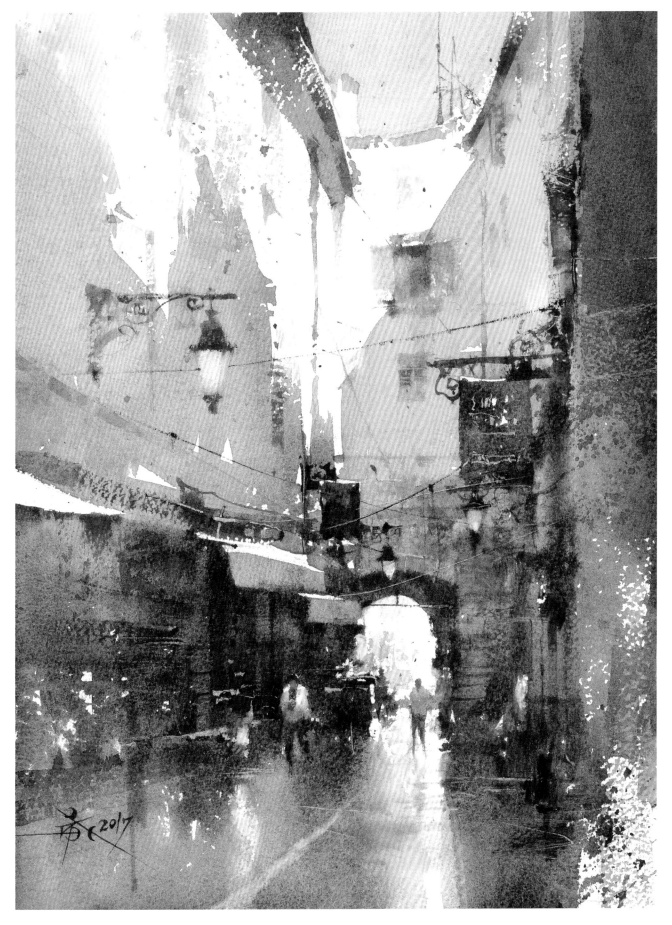

伊埃爾古城 | Old Town, Hyères　37×27.5 cm, Watercolor, 2017

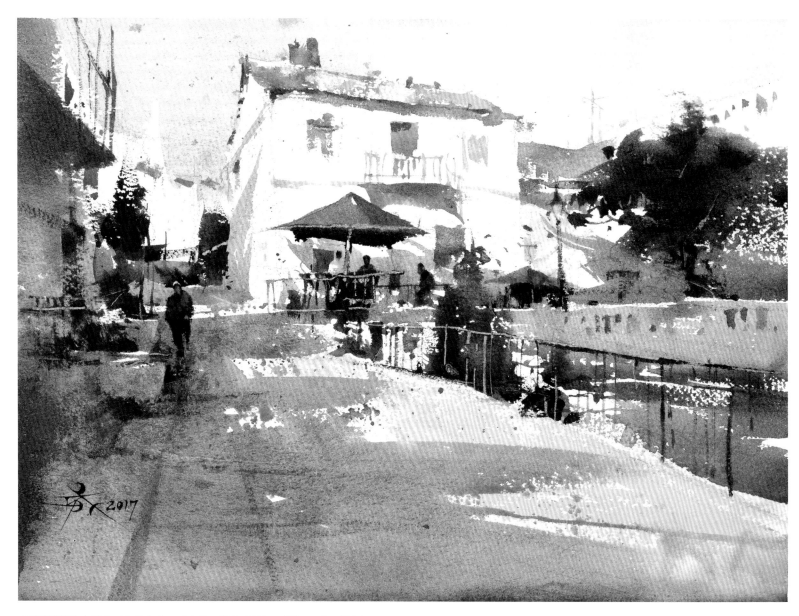

卡萊利亞寫生 | Plein Air Painting, Calella　27.5×37.5 cm, Watercolor, 2017

看出別人畫中哪裡美不美是一回事，但是自己要畫得出「美」，則是另一回事。就我的寫
生經驗來說，因為每一筆都是要求，都在問自己好不好？美不美？要不要留？要不要再
加？這筆真醜，補強它，還是打掉重練⋯⋯各種問題，都必須在電光火石剎那之間就要
做出判斷並執行。而這種寫生時需要的高速運算能力，只能靠極大量的練習以累積經驗值，
沒有捷徑。練習量越多，判斷美不美的運算速度就會加快，腦中的 CPU 就會自動升級。

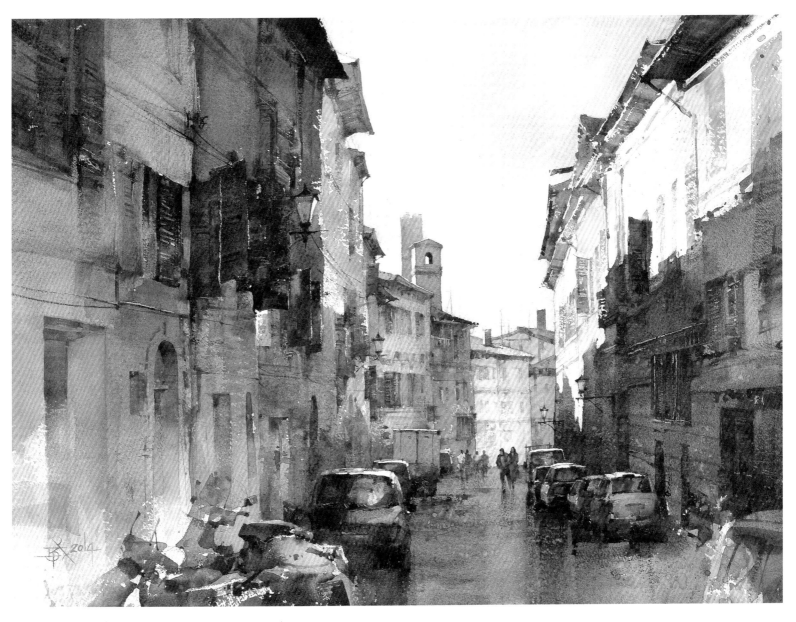

西恩那之歌｜Song of Siena 55.5×75cm, Watercolor, 2014

會讓你心動的作品，一定有你缺乏的東西藏在其中等你去挖。

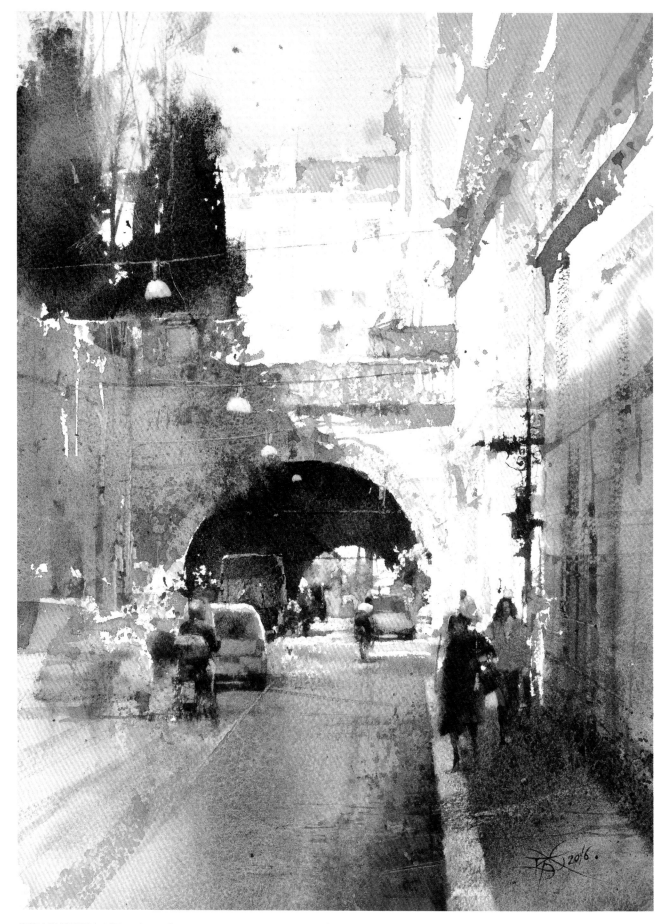

條條大路通羅馬｜All Roads Lead to Rome 37.5×27.5 cm, Watercolor, 2016

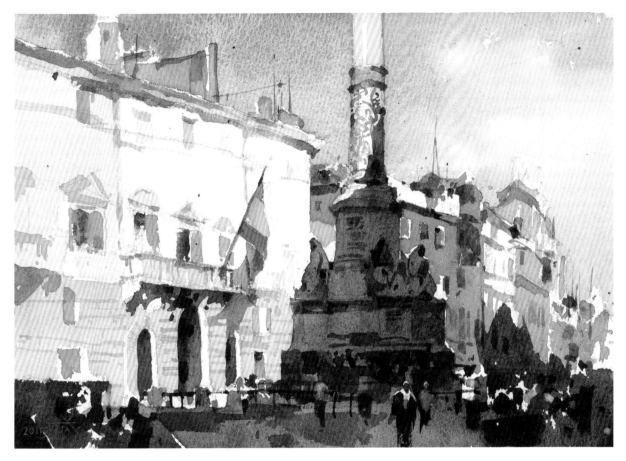

羅馬假期｜Roman Holiday　18.6×27.4 cm, Watercolor, 2015

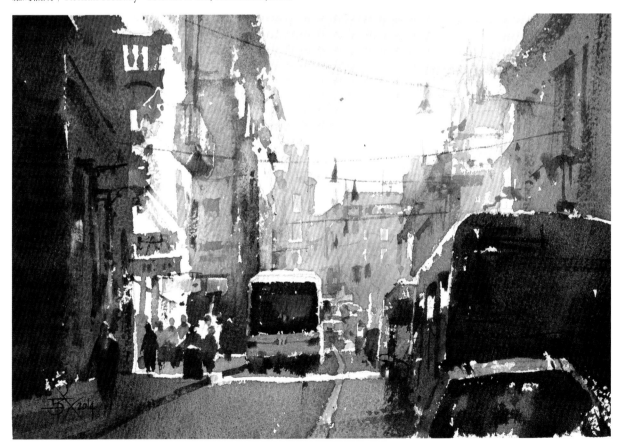

羅馬巴士｜Buses in Rome　18.5×27.7 cm, Watercolor, 2014

淬鍊後的閃亮──藝術家追求卓越，而非風格

記得在我小學六年級的美術課堂上，身兼教務主任的美術老師神色自若地在講台前，對著全班同學講了一句讓我永生難忘的話：「畫畫，不是畫得像就好，而是要畫出自己的風格！」當時坐在台下的我，聽著有點生氣，心裡嘀咕著：「老師你騙人！」對於那時早已被老師與同學們封為畫畫天才的我，就是因為畫得比其他人還要像而感到快樂滿足，並且充滿成就感。可是當年美術老師這句話，狠狠地澆了那位小畫家一大桶冷水。「風格」二字，對一位喜歡畫畫的小學生來說，會不會太沉重了一些啊？

長大以後，逐漸知道「風格」是什麼意思。二十幾歲時，我也有過一段追求自我風格的時期。從題材、形式、構圖、技法……甚至還搞奇裝異服，無非就是希望人們認得出，這就是畫家簡忠威的風格。當時絞盡腦汁「塑造風格」的努力，算是成功了嗎？我不知道。姑且當作是吧！那麼，接下來呢？我們不妨問問自己：「當你終於找到那個夢寐以求的個人風格時，你未來的藝術將何去何從？」

直到過了不惑之年，我才逐漸明白一件事：「藝術家追求的不是風格，而是卓越。」

學習、模仿、超越

繪畫的面貌千百種，無論你創作的媒介是油畫還是水彩，形式是抽象還是寫實，題材是風景還是人物，意識型態是當代還是傳統……你努力練習，苦苦追求的目標，就是如何讓自己畫得更好、更有趣、更耐人尋味。一次又一次讓自己得到更大的滿足，卻永遠也不會滿足，這就是繪畫之道、形趣之境。至於讓畫家們念茲在茲的「個人獨特風格」，不用擔心，它只是一個假議題。當你誠實面對渴望，在追求卓越的過程中，你會逐漸發光發熱，你會變得與眾不同。

我認知的「風格」，並不是藝術家刻意去找出來、追出來或做出來的。風格是畫家的生命歷練，自然呈現他的性格與氣質，不證自明。在每一次想要畫得更好、更有品味的欲望驅使之下，所做出來的選擇、嘗試與改變，無論結果是成功或失敗，「風格」會一次又一次被淬鍊得更為獨特不凡。

有沒有風格，或是風格夠不夠獨特，並不是需要庸人自擾的事。真正可怕的是守著那個自以為是的「風格」，將它牢牢地綁在自己身上，捨不得解開。然後說服自己拒絕改變，遠離挑戰。無論那個「風格」是鎖定題材還是技法，是抄來的、學來的，還是自認為是自己生出來的。

丟掉「風格」枷鎖，持續淬鍊精進

學習任何一種藝術，都不可能也沒必要自絕於它的歷史與傳承之外。北宋范寬曾感慨「師古人不如師造化」，圍棋大師吳清源也告誡弟子「忘掉定式，下自己的棋」，這兩句話的本意並不是要我們把古今大師的傑作擋在門外。事實上，向大自然學習的

目的之一，是測試自己的美學根底有多深厚。忘掉定式的前提是要先學好定式，才有本錢去忘！千萬不要天真地以為關起門來以避免受到別人影響而迷失方向，妄想只要面對大自然就能找到自己的風格。再怎麼絕頂天才的人，都需要在人生的各個階段吸收不同的養分，才能成就偉大的藝術，這些養分包括大師之作與大自然，以及其他一切讓你有所感悟的人生經驗與人、事、物。

如果我們願意丟掉作繭自縛的「風格」枷鎖之後，要如何持續淬鍊精進？回首我個人在水彩藝術這條三十年的漫漫創作長路，可以總結出一句話：「只要是讓你怦然心動的作品，一定有你缺乏的東西藏在其中。」無論這件傑作的作者年齡、性別、學識、種族與國籍。無感與偏見，永遠是繪畫學習最難治的病症。

畫出好作品的關鍵

三十年前的大一上學期末，為了向全班同學和老師證明我不是只會畫靜物而已。我翻出一張約翰藍儂的黑白印刷照片當作題材，打算要畫一張水彩人物畫當作期末作業。我到圖書館借了一本《世界名家水彩專輯》畫冊，封面是一位綁著彩色頭巾，側面低頭的美少女水彩畫。以我當時的程度，雖然無法理解這張水彩畫的技巧深度與藝術高度，我只知道這粗獷的筆觸、自然的水漬、真實的光感，強烈深刻地吸引著我的目光。我把畫冊放在書桌上，一邊畫著藍儂，一邊參考這件傑作，完成了人生中第一張水彩人物畫。

那本封面的美少女水彩肖像畫，作者就是查爾斯‧雷德。 在台灣，無論老、中、青各世代的水彩畫家，沒有人不認得這位當今世上最偉大的美國水彩大師的風格。我也相信不只台灣，雷德的水彩藝術也必定對世界水彩畫壇影響深遠。只是，在那個資源匱乏的時代，沒有網路，沒有專業藝術圖書進口書店，台灣的水彩愛好者只能從一些零星粗糙的印刷品去揣摩他那神乎其技的水彩風格。即便如此，對許多成長於資訊不發達的七〇、八〇年代的水彩畫迷來說，這些世界名家的印刷複製品已經算是彌足珍貴的恩典。

我曾經說過，想畫好一張畫，只要抓好二加一的氣勢：形的趣味（色塊、構成、比例、主次……）、媒材特質（斑漬、流動、透明、厚實……）為其二，光影空間（明暗、透視、寫實技巧……）為其一。光影空間的寫實技巧，容易學、好表現，也最吸引一般人。只不過在大師手中，這種寫實表現只是一盤料理的蔥花。只有運用媒材特質表現抽象結構之美的手法，強調形的氣勢與媒材的感度，才是頂尖大師的功夫料理。雷德的水彩畫，重視題材對象的特質與「本色」，卻從沒期待觀者產生如真似幻的寫實趣味。遠觀取形（形趣結構）、近看取質（媒材特質）。簡單地說：「我畫我想要看到的景象」，這句話可以概括雷德藝術的中心思想。

獨特的色彩運用技巧

《畫出心中所見》最早出版於一九八七年美國，在書中，雷德以近百張水彩和油畫的草圖與習作，為讀者示範解說他的繪畫觀念，也是雷德繪畫教學心法的總整理。在我十八歲那年，查爾斯·雷德引導我畫出第一張水彩人物畫，三十年後，我有幸為雷德在台首次中文版審定並撰文，得以再續前緣，重新認識這位水彩大師而深受啟發。特別是他對色彩的重視與固有色明度的堅持，在《畫出心中所見》中有非常詳盡的示範與說明。在此之前，我一直認為光影明暗值才是王道，色彩只是其次的包裝。雷德大師卻用力敲了我的腦袋：「難道，色彩不能有明度嗎？難道色彩不該跟明暗一樣重要嗎？」、「如果我們減少明度變化，而強調色彩變化，就會讓畫作更簡潔有力」、「重點是，表現出你對色彩的想法……」。每一句關於色彩的論點，都會讓我興奮地握緊拳頭！如果你跟我一樣是超級素描控，我相信當你手捧此書仔細閱讀時，你必定會和我一樣感受到那種，就像是雷德大師拿著顏料倒在你的頭上的震撼與頓悟。

　　二十一世紀的當代水彩畫，因為科技的進步，我們每天在網路上可以看到許多拷貝照片的水彩人物畫或風景畫，畫幅越來越大，一張比一張還要逼真寫實。雷德水彩畫中抑揚頓挫的線條、恣意流淌的水漬、色彩斑斕的造型，卻還是如奇蹟般地浮現生動自然的景象。雷德的水彩藝術從上個世紀就不停地提醒我們：「你是人，不是相機。你是想要表達眼前所見的畫家，而且，自我表現和畫得正確未必劃上等號。」相較於當代由科技輔助影像合成，製造出一張張枯燥乏味的照片組合寫實水彩畫，雷德的作品強烈地讓我感受到西方近百年來的現代繪畫精神，也看到荷馬、沙金特、懷斯等水彩經典大師的靈魂隱身其中。從書末附錄關於雷德欣賞的畫家名單可以知道，雷德的繪畫藝術不是騰空出世。每一位偉大的藝術家都曾經站在巨人的肩膀上，而他的肩膀也會有另一位天才站上去。查爾斯·雷德的繪畫藝術讓我們細細品味著，那種幾乎快失傳的繪畫人文主義與純古法釀造的巨匠精神。

如何畫出心中所見

　　「觀看或繪畫的方式並非只有一種。但你必須做出選擇，而且你應該依據自己的個性和想說什麼來做這個選擇。」、「在你急著改變畫風前，你必須先決定，自己是否真的想要改變慣例。你真的對自己的作品不滿意嗎？」、「讓畫作告訴我，它想要什麼。我是一位視覺藝術家，讓畫作變得比我眼前所見更重要，絕對有幫助。」我想，查爾斯·雷德的這些畫與話，正好驗證我最後的結論：「風格，其實就是藝術家誠懇淬鍊後，綻放出那一道道閃閃動人的光芒。」

　　《畫出心中所見》是雷德在台灣的第一本正式授權中文版，再度由深耕人文藝術，出版過一系列路米斯的素描繪畫教學經典叢書的大牌出版社隆重推出。本書同樣由路

米斯《畫家之眼》的資深譯者陳琇玲（Joyce Chen）執筆，相信有看過《畫家之眼》中文版的讀者，一定對其自然流暢的中文語法印象深刻。其實，雷德這本書能有機會在台灣正式出版，首先要感謝的就是這位跟我學畫多年，熱愛繪畫的譯者 Joyce，因為她自己就是查爾斯‧雷德的超級畫迷！正是她抱著雷德的原文書去向出版社推薦，今天我們才有機會一睹雷德大師的藝術心路歷程。

「如果你打算讓個人作品有所改變和進步，你就要給自己某種挑戰。」我借雷德大師這句話與各位畫友共勉，希望《畫出心中所見》的出版，能帶給你全新的樂趣與更大的勇氣去挑戰水彩畫。

——寫於永和新店溪畔 2016.9.1

2013 年在桃園文化局的水彩示範。

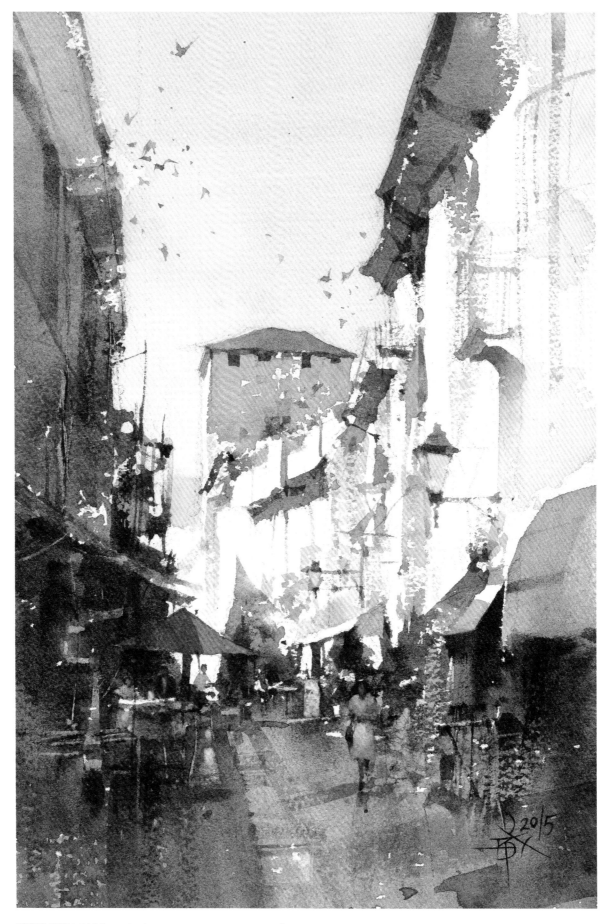

奥斯塔老街｜Old Street in Aosta　27.5×18.5 cm, Watercolor, 2015

奧斯塔之牆 ｜ Wall in Aosta　18.5×27.8 cm, Watercolor, 2016

別害怕失敗，別讓膽顫心驚的保守心態占據你的遠見與企圖，

只要畫、繼續畫，讓大量的練習戰勝自己。

奧斯塔的陽光｜Sunshine of Aosta　18.6×27.7 cm, Watercolor, 2015

畫作取悅自己的關鍵是什麼？

作品本身好壞固然有關，但更大的問題是取決於觀者或畫者自己的品味高低。

強烈陽光打在老屋的牆上，劃過窗戶、將陽臺欄杆拉出斜長的投影，這種題材對水彩街景畫家而言，絕對是無法抗拒的吸引力。大片投影提供大明暗的色塊構成，同時也是絕妙的空間暗示。對強光題材能運用自如，幾乎是水彩風景畫家的必備看家本領了。

奧斯塔的陽光 No.2 ｜ Sunshine of Aosta No.2　ARCHES Rough 300 gsm, 37.5×28 cm, Watercolor, 2016

1-1 我的鉛筆稿以 2B 鉛筆進行二階段定稿，從不用橡皮擦擦拭。第一階段手持鉛筆尾端，用側鋒輕輕布局，控制好簡化大面的比例後，改握鉛筆前端，持中鋒從焦點中心開始畫下肯定流暢的線條，逐步往外擴散確認。

1-2 將天空抹上淺藍後，開始進行中明度區域，寒暖色最豐富的地方。在調色盤上用鈷藍、粉藍、紅赭、橘黃調出大量的寒暖色顏料水後，用飽含水分與顏料的松鼠毛大圓筆，從上游畫到下游。不要區分不同建築物，只要是中明度區，就不間斷連著畫。注意面朝下的屋簷偏暖，朝上的地面偏寒。趁未乾時，用中小號數的圓筆調些凡戴克棕和鈷藍、群青等重色，點在屋簷和一樓的暗塊。

1-3 輕盈快速運筆畫上塔頂的屋簷，保留自然的飛白。用粉藍調些鎘橘畫出遠山，自己想想看如何讓山的輪廓模糊。別忘了要留出塔側面的細窄亮面，表現建物的實體感。右側的牆面受到左側白牆的反射，故偏暖。整體明暗值要比中間塔區塊還要再重一些。用大圓筆沾滿飽和的顏料和水分，快速肯定地下筆。偶而保留露出的「飛白」，讓畫面更有自然趣味。注意別留太多飛白，會太閃。

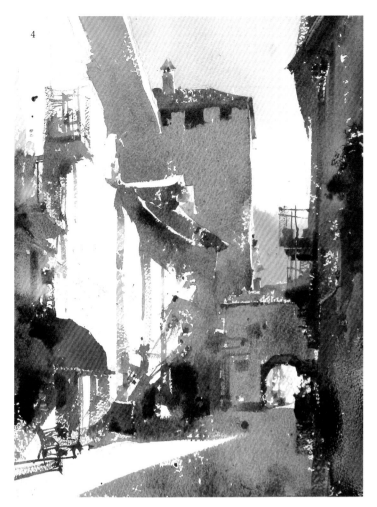

4

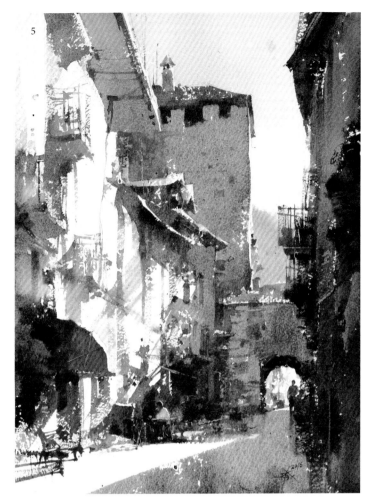

5

1-4 │ 接續畫下半部牆面較暗的區域、拱門的暗面以及陽臺上的暗色植物。越是濃重的色塊,建議使用綜合毛或是半貂毛,千萬不要用吸水性超強的松鼠毛,才能畫出飽和深邃的重色。接著畫左側的陽臺與紅色遮陽棚以逼出中間的亮面白牆。至此,完成所有基礎層,只剩最後的修飾加工。

1-5 │ 落後的地方優先補筆。畫上白牆上的陽台、窗戶,線條要乾脆俐落,不要塗塗改改。接著開始全面檢查,從焦點區進行細節重疊。加了幾筆就離開去畫別的位置,不要戀棧。永遠去找不得不補的優先位置,能少就少,避免畫蛇添足。

暮色與夜

CHAPTER 2

TWILIGHT & NIGHT

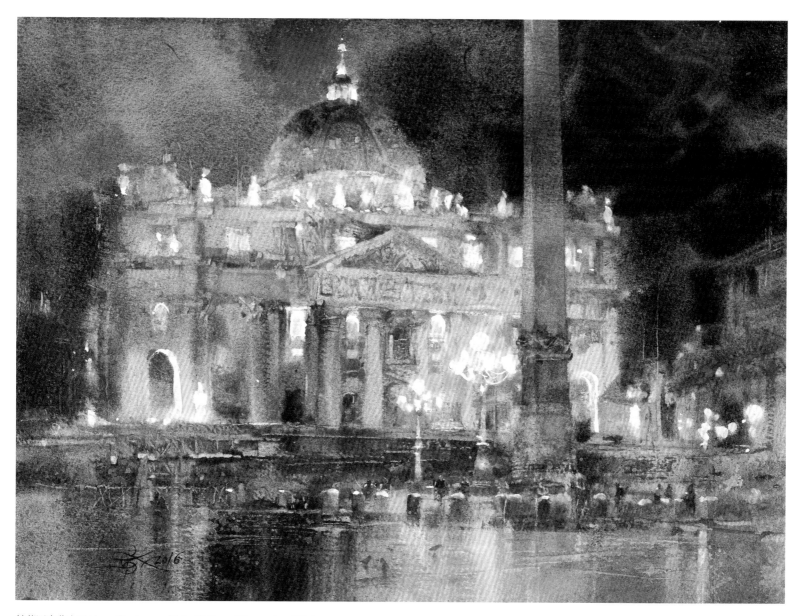

梵蒂岡夜曲｜Vatican Nocturne　27.6×37.5 cm, Watercolor, 2016

不用和我辯論何謂藝術，我有我自己的山要爬。路邊奉茶，我寫我思，道不同，不相謀。

有緣人停下腳步閱讀思索，你有領悟就是你的收穫，請繼續上路不用客氣。

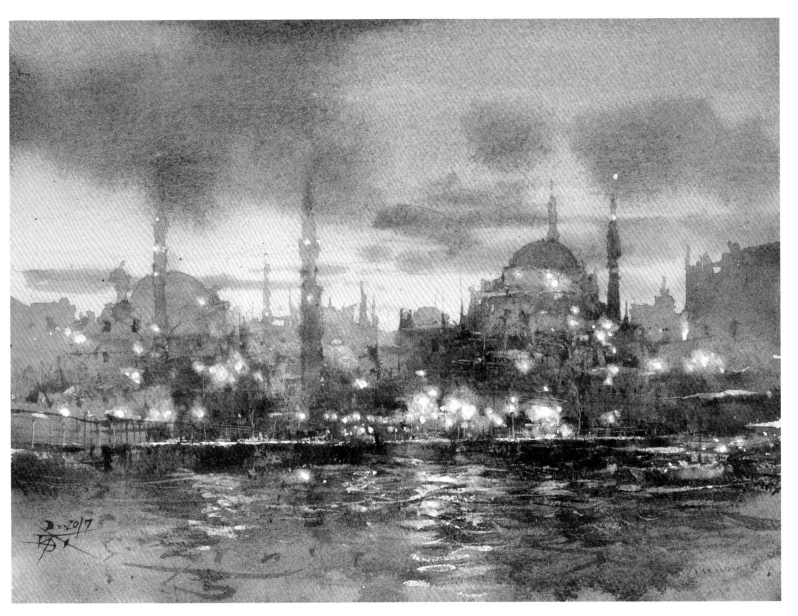

伊斯坦堡幻想曲 | Istanbul Fantasia 27.4×37 cm, Watercolor, 2017

很多年輕畫家或學生很怕被別人說「很像某某人的風格」，這是庸人自擾。美術史上，並沒有憑空出現的「個人風格」。一個國家民族的藝術風格，就是千百年的藝術家們互相模仿影響所致。或是受影響，或是去開創，這兩者並不矛盾。沒有影響的累積，就不會有更新的創造。文明與藝術，就是這樣一步一步地累積起來的。我相信，每一位正在藝術之路上吸收學習、奮力前進的求道者，他（她）很清楚辛苦淬鍊的目的就是要開創出自己的風格，不用任何人提醒他（她）。

暮光之城│Twilight 55.5×75 cm, Watercolor, 2014

畫畫最怕各式各樣的俗氣。

所以，畫畫如何脫俗，大概是專業畫家最在意的事了。

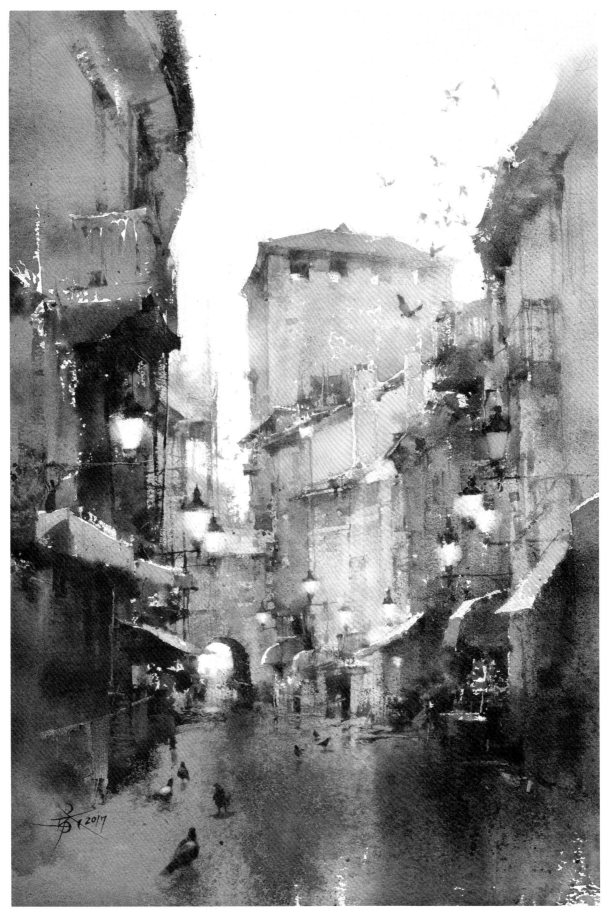

奥斯塔的清晨│Early Morning in Aosta　55×37.2 cm, Watercolor, 2017

台灣水彩的黃金時期即將拉開序幕

去年在紐約的美國水彩畫協會（AWS）頒獎晚宴中，舉目所見盡是上了歲數的老先生和老太太。我好奇地問了同桌的老畫家，為何美國水彩畫協會少見年輕創作者？她說：因為美國的藝術大學少有水彩課程，很多水彩畫家都是退休後才開始畫水彩的業餘愛好者。

如果我不是生長在台灣，Chien Chung Wei 這個名字可就不一定是水彩畫家了吧？這幾年，我常出國出席國際水彩活動、舉辦水彩教學工作坊，有機會和國外畫家互動，或是從網路觀察國際水彩畫現況。這小小的台灣，今天能在世界水彩畫壇逐漸被認識，我認為主要有二大關鍵原因：一是半世紀以來，美術相關科系的「術科入學考試」須考素描、水彩、國畫、書法；另一個則是官方與民間各大美展比賽的徵件類別，幾乎都必含「水彩類」。以術科考試來說，素描是繪畫基礎共識，毋庸多言；國畫書法，就像故宮文物一樣是中華民國標榜的道統，也可以理解；而「水彩」，很幸運地，它藉著未來專業美術從業人員的色彩訓練目的，悄悄地在台灣萌芽發展。

是的，這確實有點荒謬弔詭，二個必要之惡——如今在體制內外廣受批判的術科考試制度，以及被永遠由學院教授、大老把持評審位置的美展徵件項目「水彩類」綁架，反而在這幾十年的台灣美術發展中，每一位有志成為畫家的少年心裡埋下了一顆水彩種子，或至少是一「quarter」[1] 的水彩藝術火種。經過幾十年的細火慢熬，前仆後繼，終於在二十一世紀的今天，讓世界看到了台灣擁有不容小覷的水彩實力。

水彩新觸媒：開放的網路資源

因為術科要考水彩，學生想進美術科系就得找畫室練習，老師必須加強水彩實力以利招生；因為比賽有水彩類，想靠比賽出頭的年輕畫家就會去試試手氣，想靠美展獎牌來招生的學校就會要求老師輔導學生參加比賽。以我的例子來說：因為我想要報考美術系，所以青少年的我必須去畫室學習素描、水彩。畢業後我用我的水彩作品集得到第一份高職美工科的教職工作，訓練學生去拿美展水彩的獎。後來自己開了畫室要收學生，就努力發展各種水彩課程來滿足各類學生的需求，以保障自己的飯碗。沒錯，因為考試，坊間就會出現很多畸形教學；因為比賽，就會出現很多知道要往哪個風格去調整、要往哪位評審教授靠近的學生。雖然絕大部分的學生上了大學逐漸放棄水彩，當了酷帥的年輕當代藝術家更不屑去畫水彩。但是只要水彩的氛圍與需求繼續存在，水彩畫就會在這個台灣牌悶鍋中持續保持著活力與動能，等待最後的觸媒來激活。

這個台灣水彩靜靜等待了幾十年的新觸媒，就是人類有史以來首見的開放網路資源。

二十一世紀畫家的成功方程式

我觀察台灣水彩畫發展，確信它有個先天性遺傳疾病：「正確而扎實的素描訓

練和寫生習作態度先天性嚴重缺乏症候群」。這病從年輕畫家到老前輩，各個世代的水彩畫家幾乎都有這個症狀（包括我在內，我經常怨嘆我那消失的十五年黃金訓練期……）。原因出在畫家年輕時，所接受的學院體制內的素描教學太過鬆散，少有教授嚴肅面對，「素描」對美術科系學生在未來藝術生涯的重大影響（但這也因為極少數真正精通素描的大師不想或無法在學院當教授，高手永遠只能在民間）。再加上照片影像拷貝描稿、打印技術的有樣學樣，不練素描習作，只畫水彩「創作」的寫實水彩畫家越來越多。

直到有一天，網路社群、互聯網改變了一切。無論是專家還是業餘，教授或是學生，我們忽然都看見了「全世界」，都看見了原來在台灣以外，還有這麼多采多姿、精湛絕倫的水彩畫！水彩藝術當然沒有對和錯，但水彩藝術的境界高低卻越來越清楚。逐漸地，年輕人知道參展或得獎不再是龍門保證，也不見得非要靠行各大畫會組織才有能見度，學院教授大老的權威好像也不再那麼威。只要你有真本事、真功夫，能持續畫出高水平傑作放到網路上分享，就是二十一世紀的畫家最強大的成功方程式。

振翅高飛的台灣水彩

於是，對繪畫藝術有天賦與熱情的學生，能誠心面對自己、有自知之明的年輕人，就算沒有機會遇到大師指導，學校老師沒有教或不會教，都不再是問題。他自己會從浩瀚的網路資源中不斷提高自己的眼界與品味，強化素描基礎與寫生習作，得到自我訓練的養分與目標。那個困擾台灣水彩畫多年的「先天性遺傳疾病」自然不藥而癒。就算未來台灣廢除術科考試，甚至美術科系學校自然凋零，台灣水彩也正好破繭而出，準備開始振翅高飛。

就是這些人，即將開啟台灣水彩真正的「黃金時期」。

這些人，不可能是我的上一代前輩，也不會是我這一輩（我們都錯過了黃金訓練期），甚至也不見得是現在台灣已經小有名氣的年輕畫家（我說過：名氣與藝術成長速度成反比，除非這些橫跨各個世代的水彩畫家，願意誠心檢視自己對素描基礎與寫生習作的態度，並重新訓練自己──無論要花多少時間。當然，年輕就是本錢，越年輕就越有機會。很殘酷，但很公平）。我以為，再過十年後，這些會以自己的傑作將台灣水彩閃耀在世界上的，是現在那幾個還名不見經傳，沒有任何風格與名氣包袱，是那些已經看見繪畫之道，正在開心又飢渴地，默默鍛鍊著自己，那些大約二十歲左右還在就讀高中或大學的年輕小子們。

──台灣水彩發展不負責評論與預言 2017.05.24

註1｜台灣四十多年的各級美術水彩考科幾乎都是占術科總成績25％。

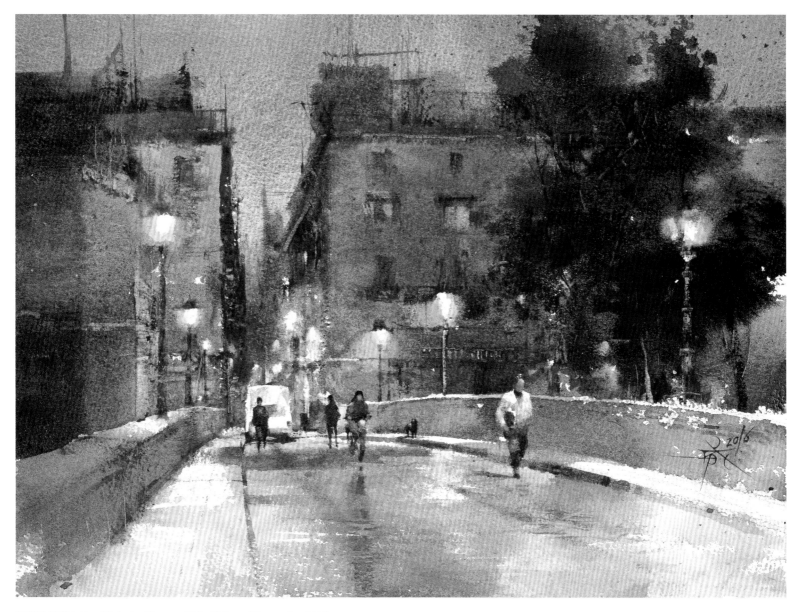

吉諾納之夜｜One Night in Girona　27.5×37.2 cm, Watercolor, 2016

美當然不會只有一種，它既客觀又主觀。

有高雅的美、尊貴的美、壯麗的美；

有樸實的美、苦澀的美、狂暴的美；

不過也有嬌豔的美、甜膩的美、庸俗的美。

欣賞哪一種美，是觀者的修養問題；追求哪一種美，是畫家的境界問題。

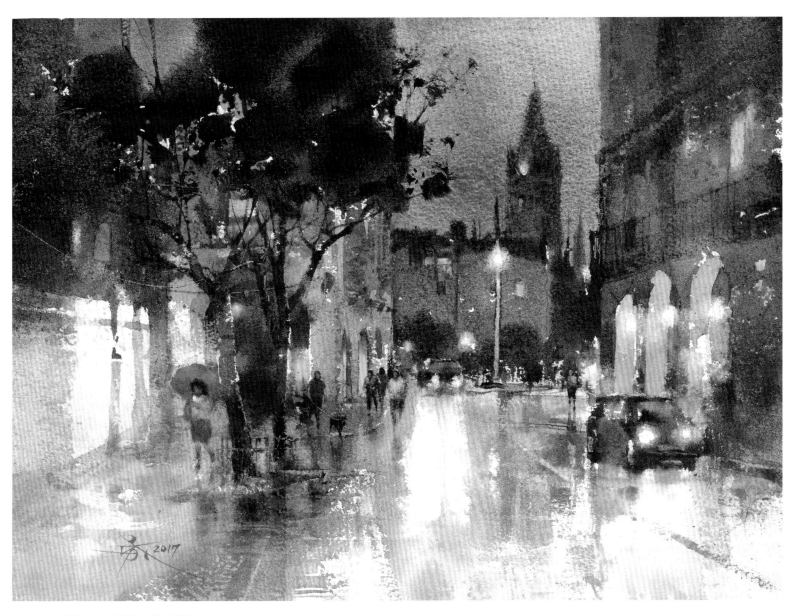

如歌的夜‧在飄著細雨的吉諾納│Song of the Rainy Girona　27.3×37 cm, Watercolor, 2017

有時候要勇敢丟掉照片，離開舒適的工作室去學習「意境」想像的營造。

否則長久依賴照片作畫的結果，你會逐漸喪失想像力，更可怕的是自己渾然不知。

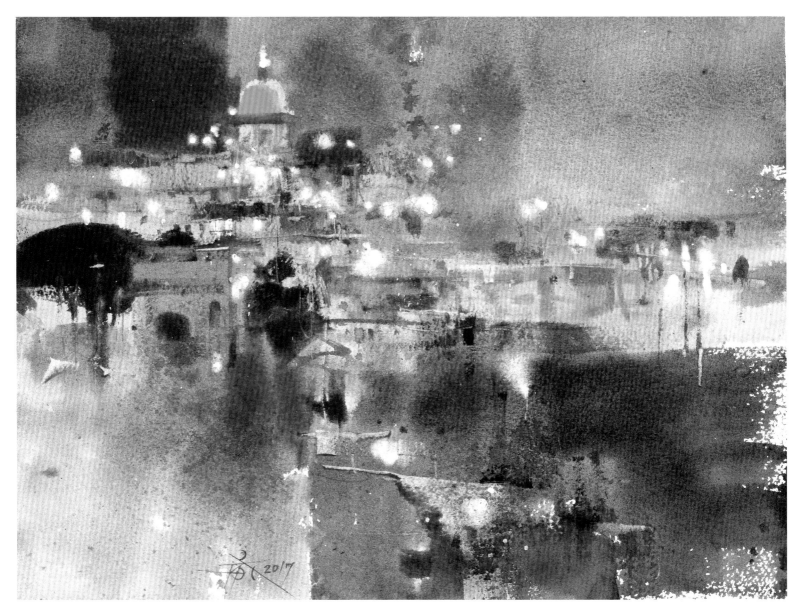

阿瑪菲之夜 | Night of Amalfi 27.4×37 cm, Watercolor, 2017

只有丟掉現實的外形，才能掌握內心的美形。

不役於形，即易於形。

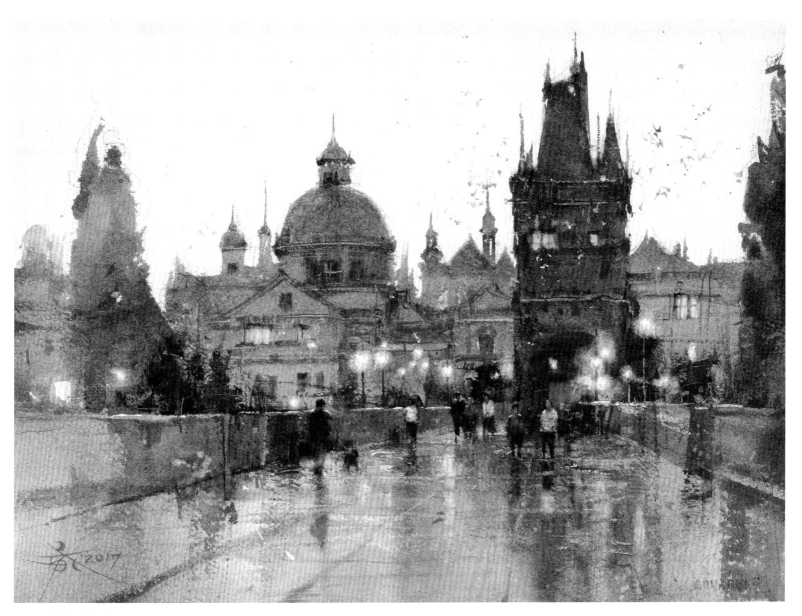

暮色布拉格 | Prague at Dusk　27.3×37.2 cm, Watercolor, 2017

如果你還年輕，請勇敢跳脫舒適圈；如果你覺得要畫出美感好難，恭喜你，你正在培養你的美感；如果你覺得要畫出獨特的品味好難，恭喜你，你正在認識你自己；如果你覺得連這麼簡單也畫不好而懊惱，恭喜你，你正在誠懇地批判檢驗你自己。而且，永遠會有更難的問題在等著你。這就是畫家的宿命，如果你希望成為真正的藝術家的話。

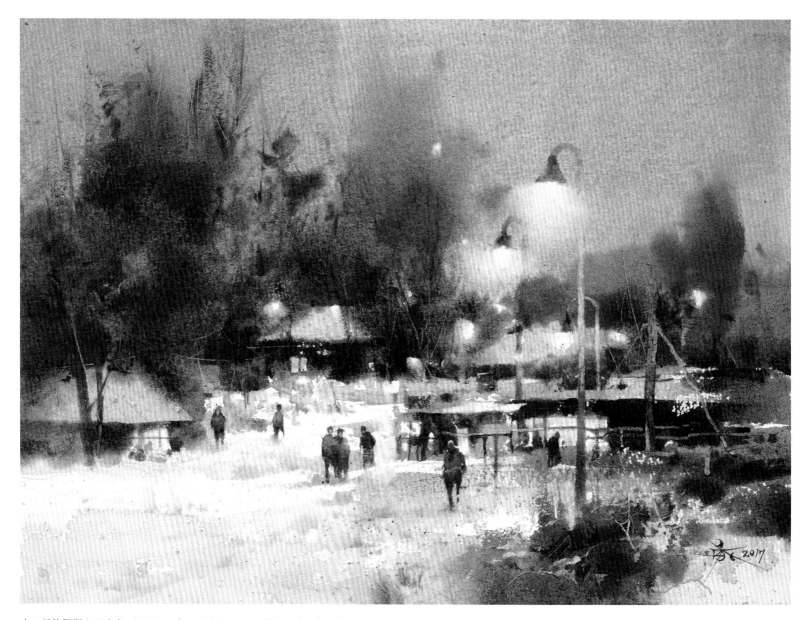

十二月的假期｜Holiday in December　27×36.4 cm, Watercolor, 2017

對於複雜的風景畫來說，「群組」是很好用的繪畫概念。不要把眼睛盯在幾棵樹、幾座屋、
幾個人，只要抓住幾叢樹、多少聚落、多少群人。用群組去組織構圖，從群組去理出特徵，
在群組裡想像細節。這樣，畫畫就容易多了。或者也可以說，畫畫可就沒那麼容易了。

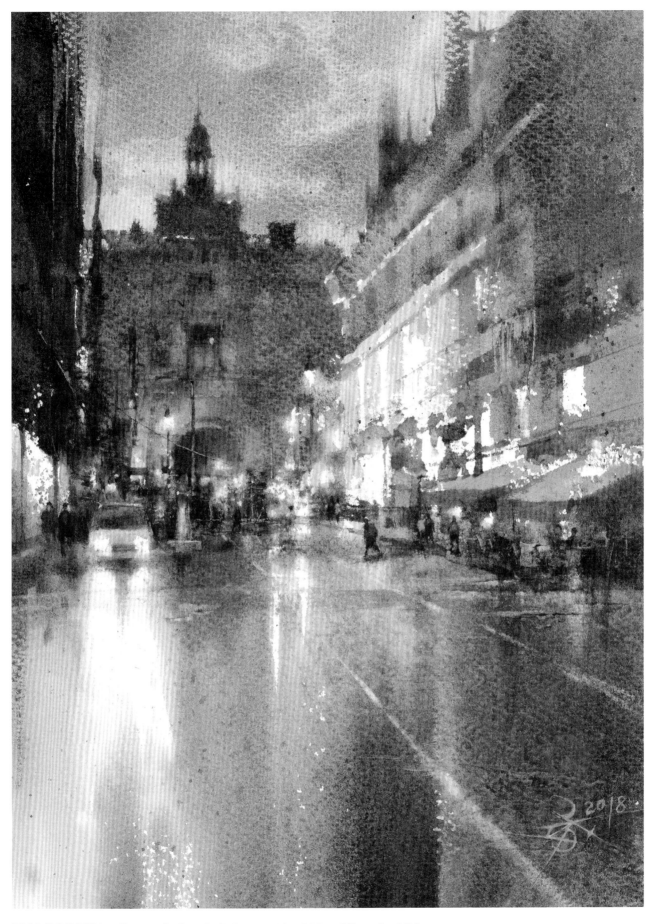

羅浮宮外依然燦爛｜Brilliant Night Outside the Louvre　26.5×36.5 cm, Watercolor, 2018

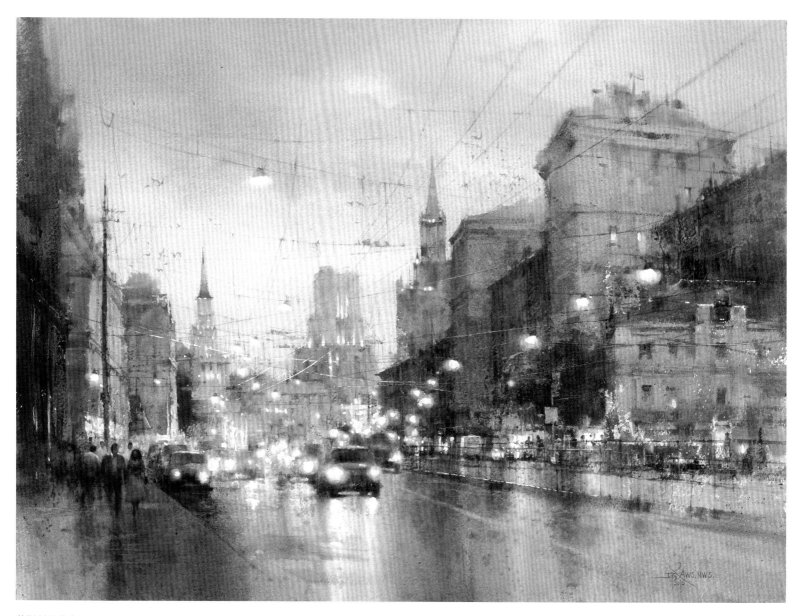

莫斯科戀曲 | Love in Moscow　54×74 cm, Watercolor, 2016

通常喜歡標榜「畫風技巧沒有受到任何人的影響，而是自己領悟出來」的人，
他們就會特別注意、懷疑，某某人好像偷學他的畫風與技巧。

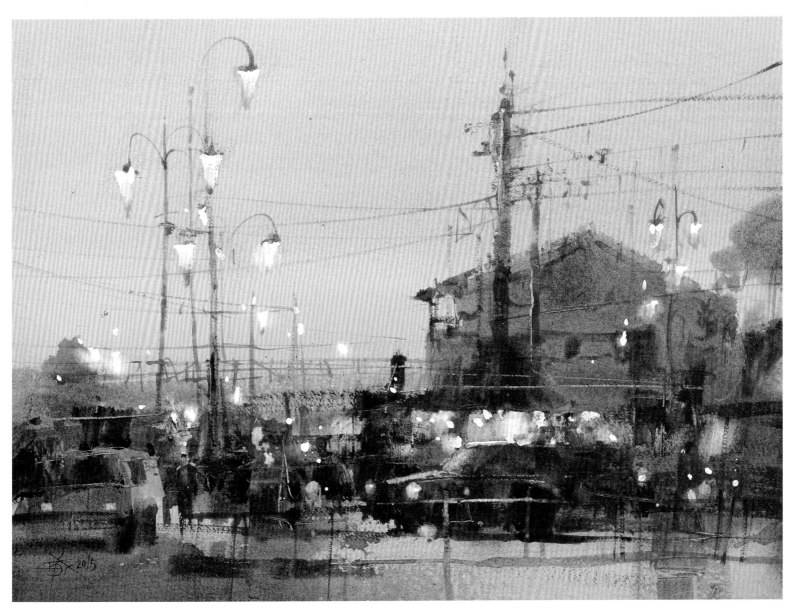

莫斯科夜曲第一號｜Moscow Nocturne No.1　37×49.5 cm, Watercolor, 2015

十個世界第一的獎，並不會讓平庸的作品更加感人；
真正偉大的作品，就算十次落選也無損於它的光輝。

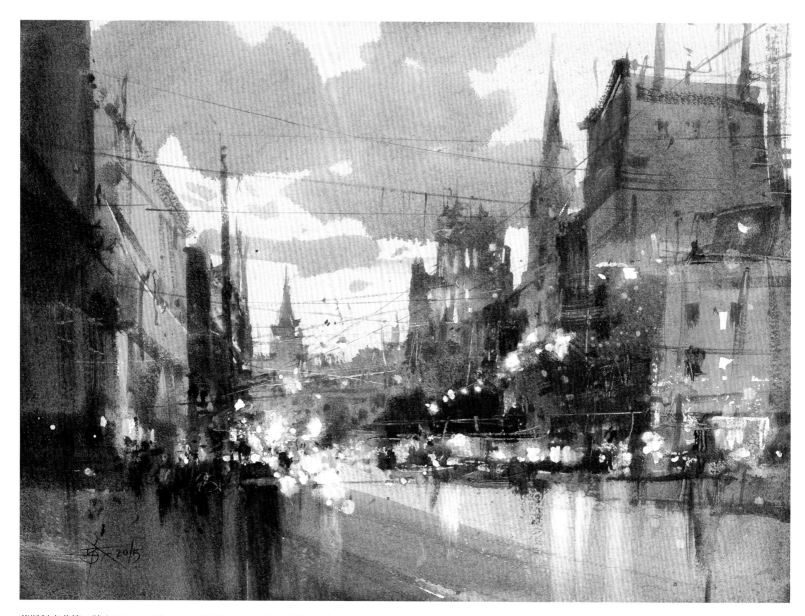

莫斯科夜曲第二號 | Moscow Nocturne No.2　37×49.2 cm, Watercolor, 2015

模仿，是一切學習的開始，也是創造的基礎。再偉大的藝術家，也是從模仿學習而來，天才不會騰空出世。你有幸，得到上帝恩賜的智慧，讓你站上巨人的肩膀，去看得更遠，想得更多，做得更好。以後，你的肩膀要更開闊，讓別人站上去。這就是承先啟後的文明價值。學生要懂得誠實感恩，不要害怕別人說你是學 Somebody，老師要繼續往前邁進，不用擔心別人學你成為 Somebody，心態與眼界的寬度，揭露了每一位求藝者的藝術境界高度。

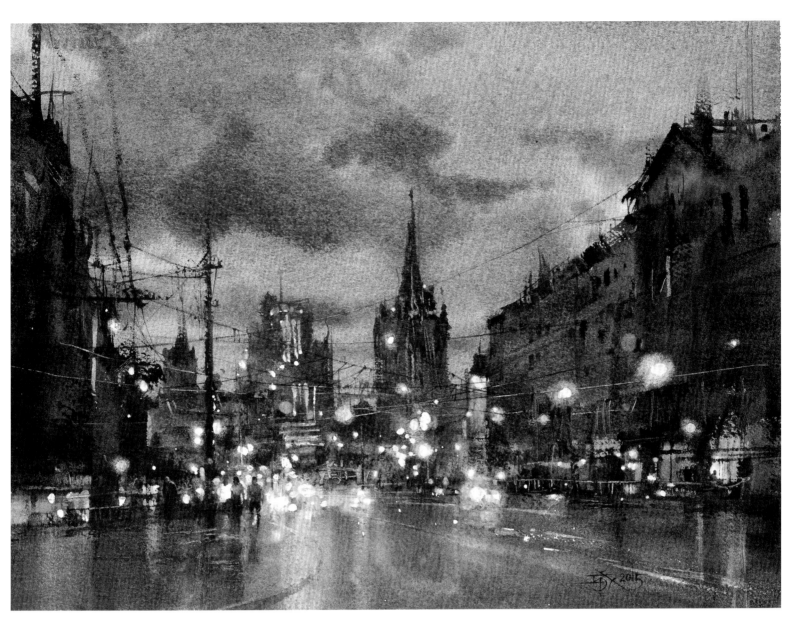

莫斯科夜曲第三號｜Moscow Nocturne No.3， 27.5×37.3 cm, Watercolor, 2015

就算抄襲盜用可以讓人因此得到利益，獲得現實世界更大的成功，但是從你決定偷偷摸摸翻轉拷貝別人傑作的那一刻起，你已經失去了你自己對藝術最忠誠的靈魂。而那個靈魂，卻是歷史上所有偉大的藝術家最在乎的。

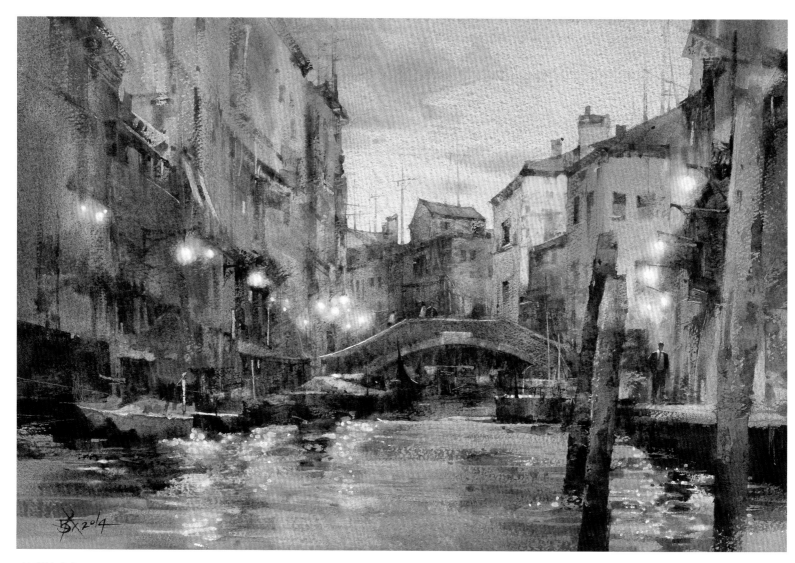

威尼斯之夜 | Venetian Night　37.4×55.7 cm, Watercolor, 2014

留白膠的夜景技法其實很簡單。只要晚上出去拍個幾十張，再從中挑一張構圖剛好，有消失點街道的照片，大多可以畫得有模有樣。但真正有獨特魅力的夜景畫並非如此輕易可畫成——它跟一個畫家對繪畫性的品味與敏感度有關。能將生硬的建築融入燈光，再融入畫面結構，這夜景畫才會有魅力。如果靠一張夜景照片仍只能畫成一張夜景照片，那就是創作者缺乏想像力與創造力，也就是「品味」出了大問題。

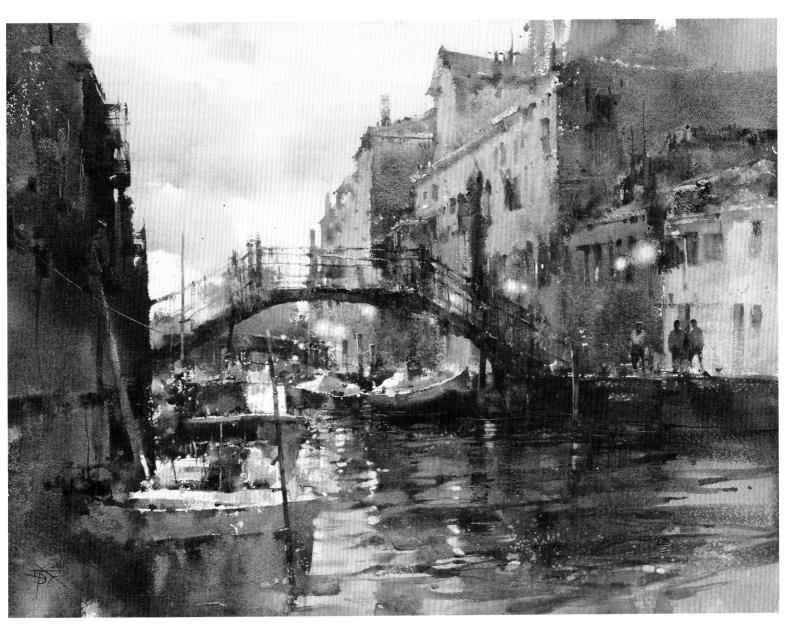

威尼斯暮色 | Venice at Dusk　ARCHES Rough 640 gsm, 56×75cm, Watercolor, 2015

燈光閃閃的夜景雖然很討喜，但我討厭入夜後的紅綠燈像灑滿各種口味糖果般的俗艷感。

我喜歡的燈光夜景，是太陽剛消逝，天空依然還有微光，街燈才剛剛亮起的那一刻，或

是清晨天還沒有完全亮之際，街燈還沒熄滅的情景。

2-1 │ 我的鉛筆底稿，除了位置大小的規劃以外，也是我的水彩畫細節增強或弱化的暗示。基本的透視架構拉好後，從焦點中心檢視各種造型，來來回回，由淺至深拉出更多更肯定的線條。造型可以改造，但拉出的線條盡量不要塗改。

2-2 │ 用留白膠蓋住幾處燈光、船沿，不要留太多。待幾分鐘乾透後，先從大面積淺色下手肯定不會錯。調些米黃染出天光，然後加些粉藍畫雲，雲厚處再加些鈷藍。接著是焦點區重頭戲之一：建築的受亮面。它基本上就是中彩度、中明度的寒暖灰區域。未乾透時用小筆以快速中鋒之勢寫出大小窗戶。切記，永遠不要畫完整！

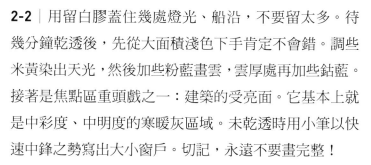

2-3 │ 緊接著是焦點區另一處重頭戲。這裡更接近真正的焦點區，因此細節對比會更強。由於之前點了幾處高光的留白膠，所以就放膽子輕鬆暢快去畫抽象塊面。先畫中間色，再接重色。只要色塊和線條，不要真實細節。

2-4 │ 畫完中間複雜的焦點區之後，其他就是單純大區塊。先從左側前暗景下手吧！用松鼠大圓筆，調些深暗的凡戴克棕、紅赭、酞菁藍、群青，甚至加些象牙黑也無妨。從上往下畫，切記，不要將筆內的水分用光，每畫上二、三筆，就回調色盤補料。如果動作太慢，還沒畫完這大塊面就快乾了，可用噴水瓶噴些水霧在上面保濕，爭取時間。趁未乾時，用中圓筆沾濃重色畫幾處窗戶線條，注意聚散、大小，保持不規則也不完整。

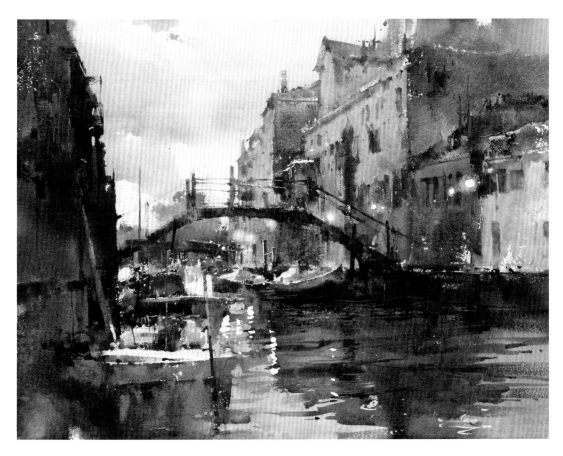

2-5 | 回到右半邊，將剩下的建築畫上。比起中心焦點區的建築，這裡要畫得更少、更簡單。至於水面就當成一大塊抽象區域，先畫上淺色，待乾後再疊上暗色塊。水波紋要配合上方建築的倒影，並符合透視的走勢：遠處線條細而密集，近處則越厚越寬。可搭配幾處快速飛白，讓水面更加活潑靈動。

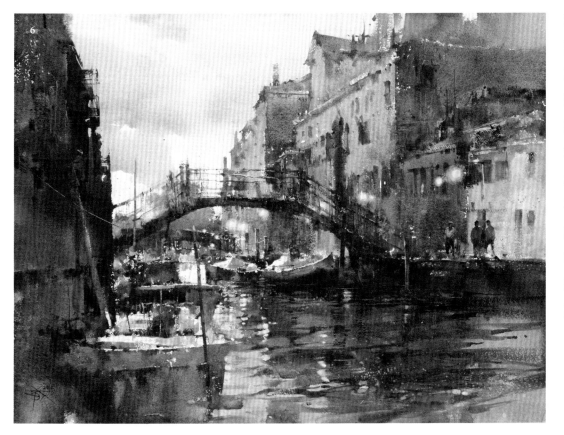

2-6 | 最後一哩路更是要看大畫大，全面檢查。該出現的東西繼續深入，不該出現的想辦法沖掉。用手戳掉留白膠後，找一支便宜的小尼龍筆，把留白膠保留的街燈和水面的反光邊緣洗出暈光，再補上淺鵝黃色，濛濛街燈與倒影就出現啦！最後局部噴些水，用畫刀刮出幾處小塊小線，優美又有氣質的威尼斯暮色就大功告成啦！

水面與倒影

CHAPTER 3

WATER SURFACES
& REFLECTIONS

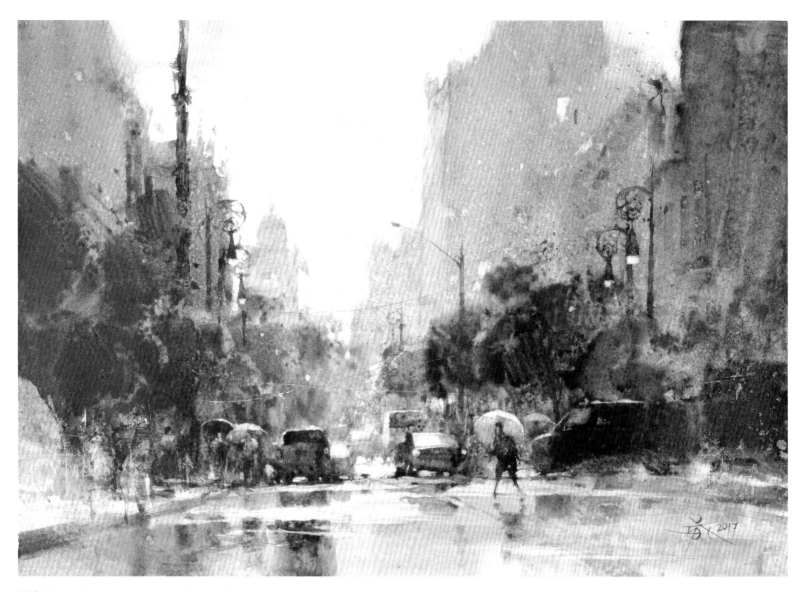

雨季 | Rainy Season　26.3×37.6 cm, Watercolor, 2017

我只會教畫和畫畫，從沒想過我可以做其他工作。對於教學生畫畫，這份從二十多歲大學畢業就幹到現在的職業，我自認已經盡責地做好做滿二十多年，也很感恩如此幸運地擁有這份工作。因為沒有學生，就不會有今天的簡忠威水彩畫。人生只有一次，我很清楚「教畫」已經不是我往後的人生中最重要的事，接下來的十年，我希望能為自己的生命，留下無悔的痕跡。

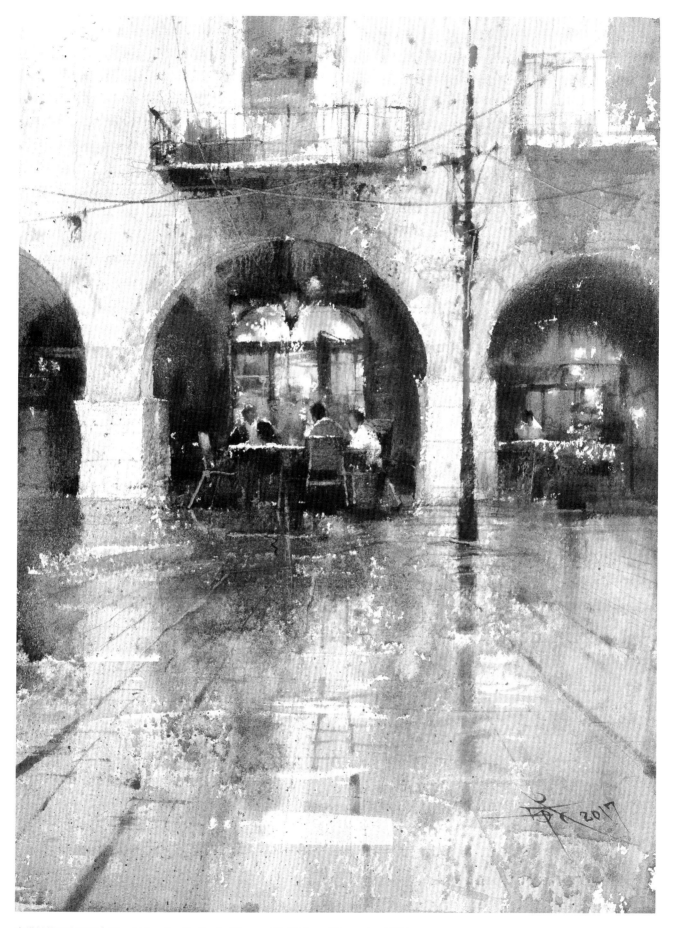

吉諾納的早安咖啡｜Good Morning Coffee in Girona　37×27.2 cm, Watercolor, 2017

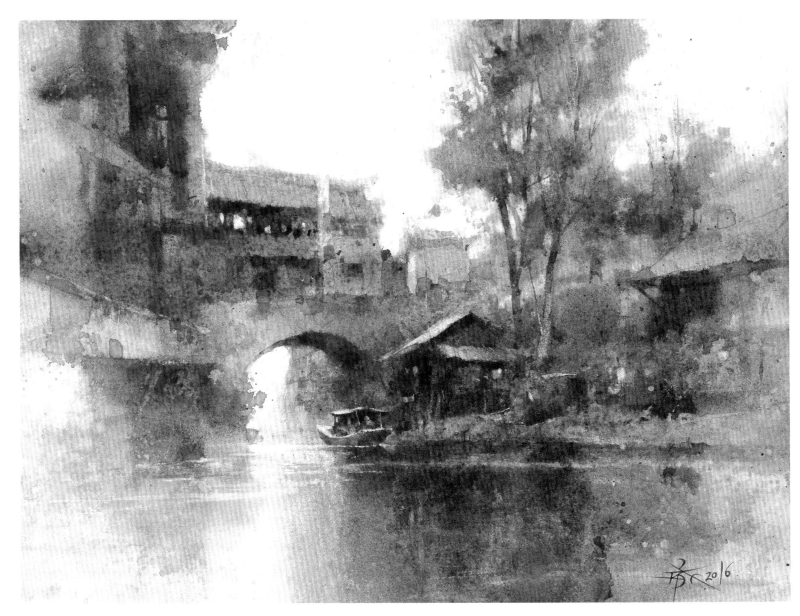

濛濛雨中的鳳凰虹橋 │ Rainbow Bridge in the Drizzle, Phoenix Ancient Town　27.7×37.2 cm, Watercolor, 2016

「各行其道，才叫藝術」，這是人人都可以享受藝術創作的業餘畫家推廣說法。藝術，當然是各行其道，然後在這一生的道上要不停地挑戰自己，提高標準精益求精，才可得「藝術」——這才是專業畫家的自我期許。在網路全球化與 AI 人工智慧的浪潮下，透過科技輔助加上資訊學習，業餘畫家會越來越有架式，繪畫愛好者與藏家的眼光也會比以前更尖銳刁鑽。因此，未來想當專業的「職業畫家」，如果還單純傻傻地抱著「各行其道，才叫藝術」的信念，你最好要有另一個專長，找一份正職的工作。

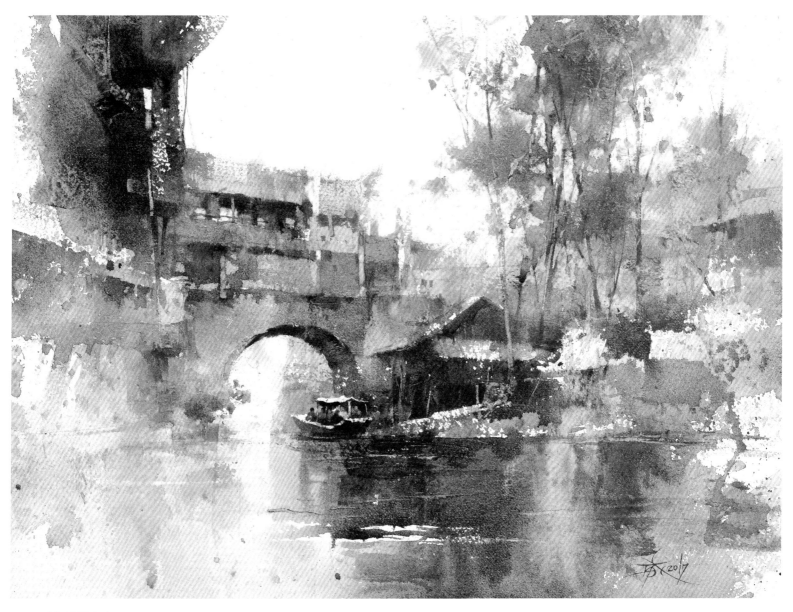

鳳凰古城 │ Phoenix Ancient Town　37×49.5 cm, Watercolor, 2017

樂觀進取固然很好，但有時候悲觀反而是一種沉穩的力量，
它更能直視現實的殘酷，讓內心真誠的聲音更加明晰。

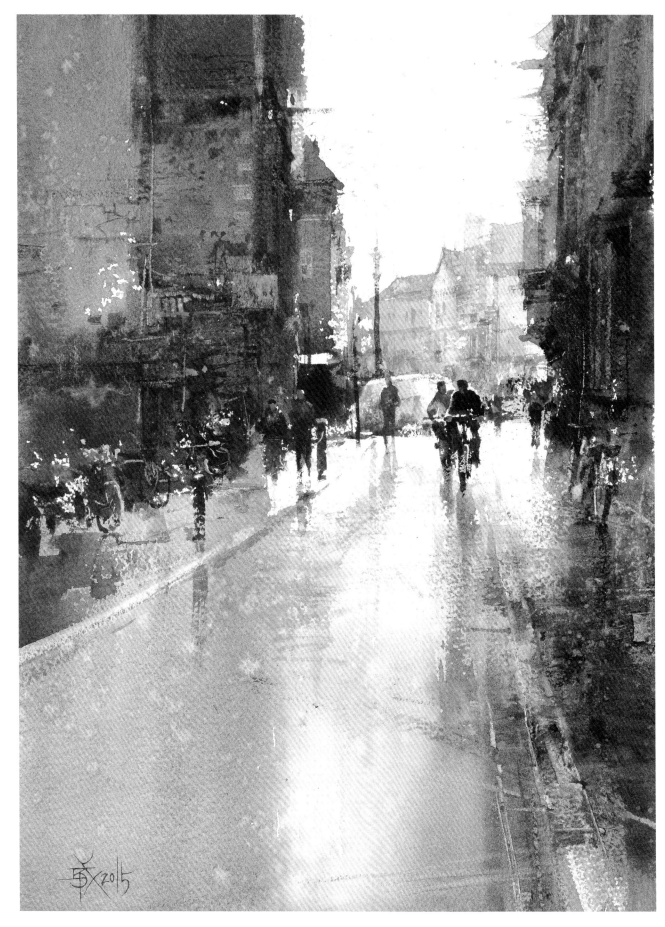

劍橋騎士｜Cambridge Riders　37×27 cm, Watercolor, 2015

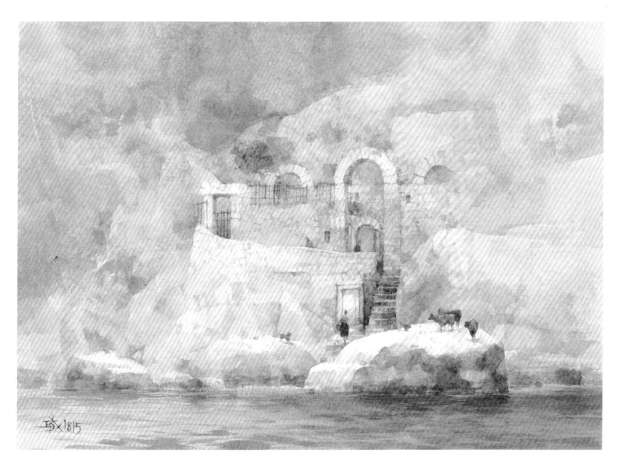

單色夢境二百年 ｜ Dreams in Monochrome 200 years ago　18.8×26.3 cm, Watercolor, 2015

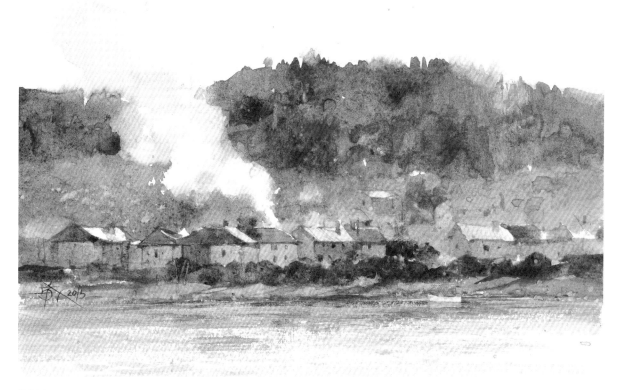

炊煙｜Smoke　18.7×26.6 cm, Watercolor, 2015

成名畫家的門檻

曾經有位年輕畫友問我，如何才能像我一樣受到大家的關注。我說我可以教你如何畫一張有趣味的畫，但無法教你如何成名。如果是在二、三十年前，只想靠自己的作品即揚名立萬的畫家，只能說太天真。你必須要花時間、花大錢出國搞個洋碩博士學歷——是系出名門還是不知名的學店都不重要，反正崇洋媚外的台灣很吃這套。當然還要有人脈，要加入畫會團體，幫大老打雜。找關係搞個大學兼任教職，只要能拿到大學講師、助理教授頭銜，區區幾百元的鐘點費都可以含淚吞。想辦法認識更多院長、主任、藝文記者、畫廊老闆、金主，還要認識更多已經成名的藝術家前輩，然後花時間跟這些人喝茶聊天，討論什麼是藝術。辛辛苦苦打入他們的圈子後，你的機會就慢慢地來了。唉，成名畫家這一行，門檻還真高啊！

實力就是存在的證明

如今時代變了，我們何其有幸，活在網路科技高度開放的年代。漫畫《棋靈王》裡塔矢大師的名言：「實力就是存在的證明」，這句話，不只在畫壇，在二十一世紀的今天，放眼各行各業幾乎都逐漸得到證實。學歷、經歷、團體、人脈……這些傳統門檻正在瓦解中。如雪崩般貶值的學經歷被更強大的實力取代，交際人脈被更廣大的網路粉絲群取代。藝術批評的話語權不再掌握在少數既得利益者與學術象牙塔中，今後想要成為一位成功的畫家，就必須拿出真本事。

但是另一方面，同樣藉著發達的網路科技，號稱世界名家的邀請展或世界大賽，如雨後春筍般地一個接著一個出現在世界各地。好像只要受邀展出，入選得獎牌，就是世界名家、台灣之光。如果是以前，這些活動還真可以驕其妻妾，但也因為網路讓藝術的評價話語權不再掌握在少數人手中，畫家有沒有真本事遲早都會攤在陽光下，這些氾濫人為操控的參展與得獎資歷終究躲不過持續貶值的命運。

精益求精，不停成長

我還是這句老話：把時間與心力放在自己的作品要求上，精益求精。因為從今而後的時代，畫家只能走這條路，也只有這條路是活路。不需出國留學，不用花半毛錢就可以看盡世界佳作，吸收全世界最頂尖高手的觀念與技巧。只要你有一件接著一件的好作品問世，你就會出頭，擋也擋不住。不用擔心沒人邀請參展就走不出台灣，因為更大的展廳是在網路。

話說回來，並不是只有你一人受惠於網路。每個人都可以從中學習、分享。你吸收許多人的優點而畫出更好的作品，當然就會有人吸收你那更好的優點而創作出佳作。你只能持續地學習，不停地成長。這類藝術家除了肯定具有極高度天賦以外，還有誠懇的自信、自知與狂熱。回想已逝世的流行樂天王麥可·傑克森當年令人驚艷的

月球漫步，再看看現在網路上那些超乎人體極限、不可思議的素人網紅精湛街舞水準，就會知道網路影音平台交互堆疊的累積學習力量與分享、分享再學習的強大震撼力！強者越強，大者恆大，這是未來準備踏入專業藝術家領域的人，必須面對的競爭與心理準備。

　　所以，我個人悲觀地認為，成名畫家這一行業的門檻，其實要比十幾年、二十年前的畫壇環境，不只更高，而且還更殘酷。

<div align="right">

──天性悲觀的簡老師 2016.11.1

</div>

在義大利奧斯塔小鎮寫生後的落款。

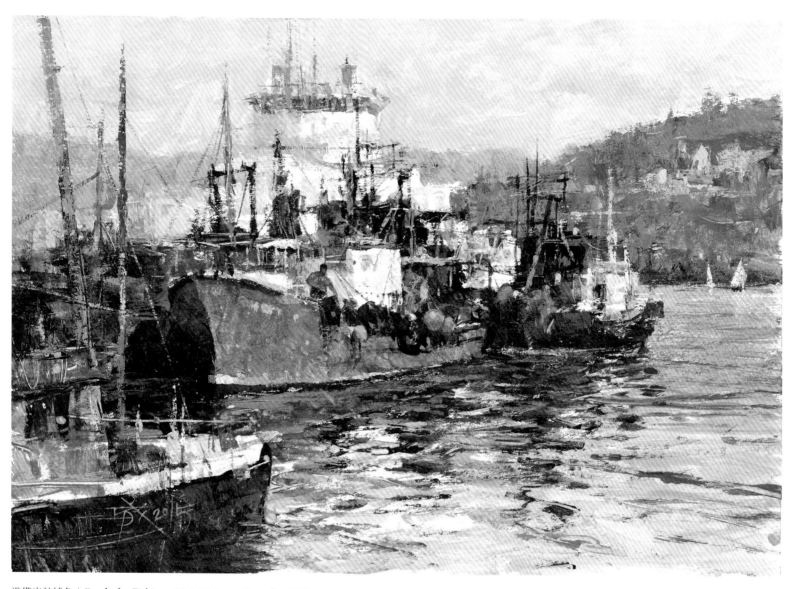

準備出航捕魚 | Ready for Fishing　18.6×26.5 cm, Gouache, 2015

有人說，凡事只會看見自己的人，永遠看不見別人。但我卻認為——
看不見別人的人，他肯定也看不到真正的自己。只有認識自己的人，才能看見世界。

雨後的莫斯科 | Moscow Has Just Rained　27.5×37.3 cm, Watercolor, 2015

想像力經常是被美的結構需求給逼出來的。

莫斯科河｜Moscow River　18.8×26.3 cm, Watercolor, 2016

看大畫大，在藝術上如此，在品格上更需要如此。

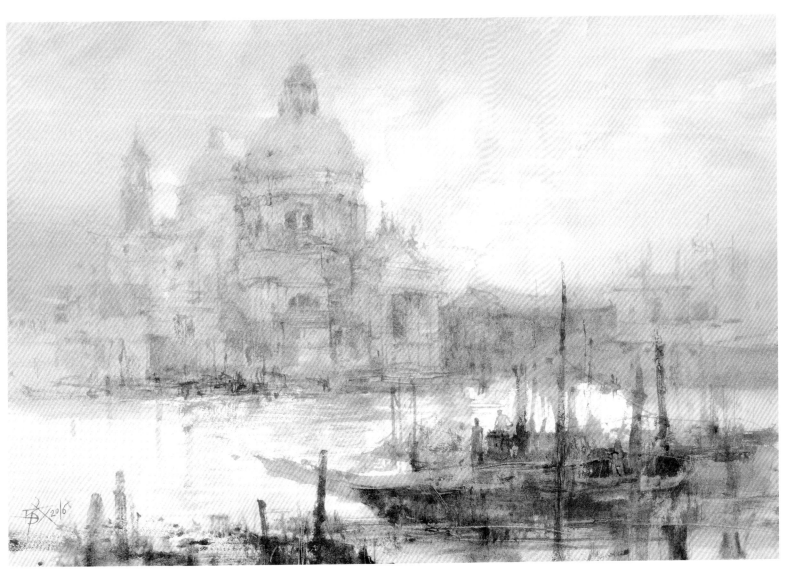

金色夢幻威尼斯 │ Venice As a Golden Dream　26.6×38.3 cm, Watercolor, 2016

越是發現前方的真理，就越不會滿足於自己目前的一切。

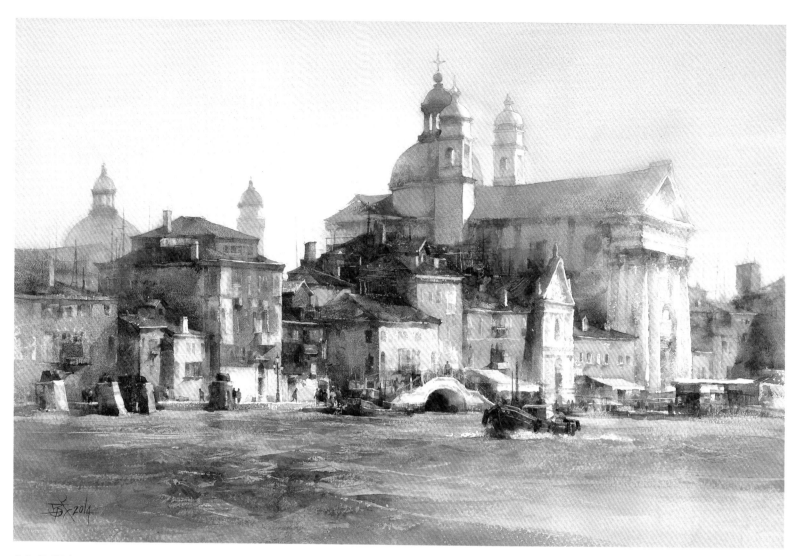

古典威尼斯 | Classical Venice　50×75 cm, Watercolor, 2014

繪畫風格，是指畫家個人對造型有著獨特的看法、想法與詮釋。而這詮釋手法的品味高
下——風格，將會不證自明地顯現。你可以鎖定題材去研究繪畫，但千萬不要鎖定題材
來標誌自己的繪畫風格，更不要傻傻地將題材圈起來當成自己獨有的。

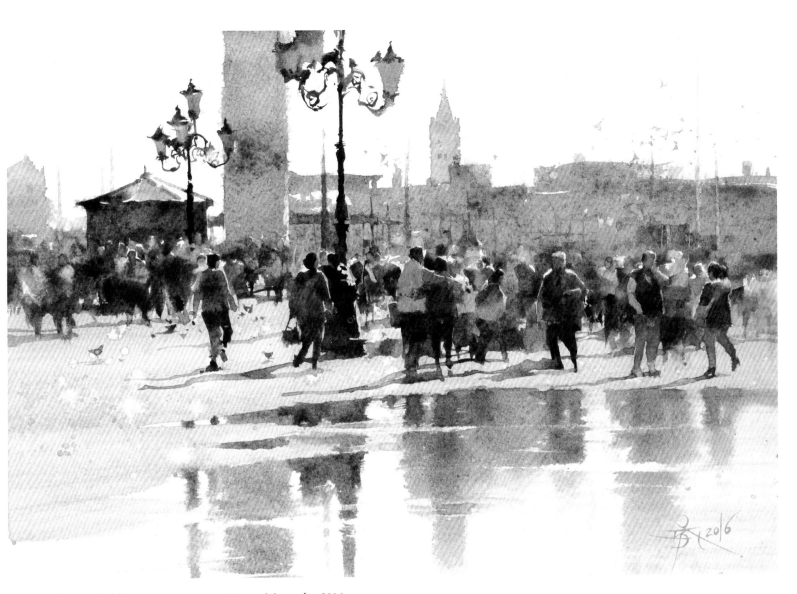

流動的威尼斯 | Flowing Venice 26.8×38.5 cm, Watercolor, 2016

我的畫，就是我的創作自述，很簡單、不解釋。

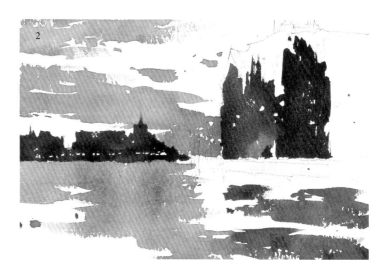

3-1 簡單拉好鉛筆底稿以後，從中明度色塊的雲和水面的灰亮區先下手有個好處：可以保持最亮的天空區域，暗塊的建築也有個參考值來決定要畫多暗。

3-2 往暗面建築進行。調些重色如凡戴克棕、紅赭、天藍、鈷藍，先從左側遠景開始，保持每筆的筆觸形成建築輪廓，不要被動呆板地刻畫。下緣處輕鬆流出一排街燈，避免平均整齊。接著畫右側主建築垂直面，同樣隨意留下幾個路燈，但要符合這排路燈圍繞建築的橢圓透視軌道。

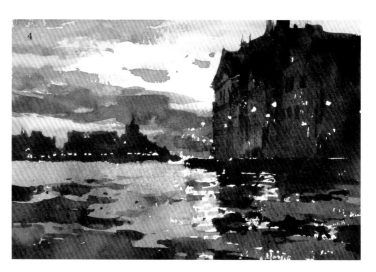

3-3 用鈷藍、群青加一點點橘或紅赭降一些彩度，確定這塊深藍要比之前的淺灰水面還來得暗，開始縫合水面的暗塊。待乾後，調更暗的重色縫合主建築的暗色倒影，順便留下幾處水面的高光留白區。覺得之前的烏雲不夠暗的話，再疊上一塊更小面積的灰色。

3-4 將最暗的屋頂與建築側面縫上暗色，同樣要確認比主建築的正面還來得暗些才行。既然在填最重色的屋頂與側面，就順便疊幾塊正面的暗窗戶。回頭縫合最亮面的天空，下面橘黃些，上面淺藍些。在縫合的同時，可以順便柔化雲塊與遠景建築的銳利邊緣。之前水面保留的最亮留白區，也同樣補幾個淺藍筆觸，讓高光點越小、越少、越精緻。

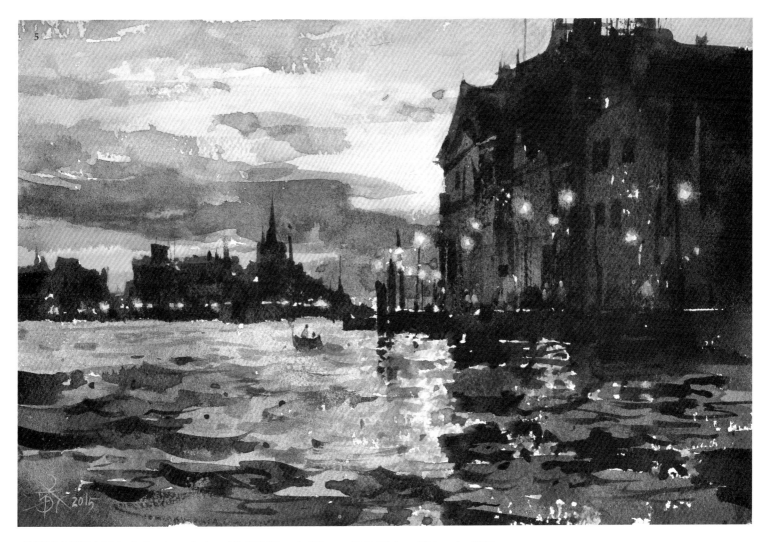

威尼斯夜色倒影│Night Reflections, Venice　ARCHES Rough 185 gsm, 18.3×27.4 cm, Watercolor, 2015

3-5│從焦點區開始,在每個大明暗塊上面,包括前後建築、亮暗兩處水面,疊上幾處更小的細節。用乾淨的小尼龍筆將街燈的銳利邊緣柔化,補上淺黃色。水面倒影以此類推。最後用小筆在水岸邊走道洗出幾個小點,再補上幾點高彩顏色以暗示三、五個遊客。一幅輕快閃亮的威尼斯黃昏夜景就完成啦!很簡單對吧?

這張威尼斯小畫主要是想介紹無壓力的水彩縫合技法,在縫合色塊的同時,將邊緣順便柔化。畫一張有趣味的水彩畫並不需要很難的技法,只要確認色塊明暗值正確,用簡單明瞭的造型抓住景物特徵,就可以輕鬆搞定!

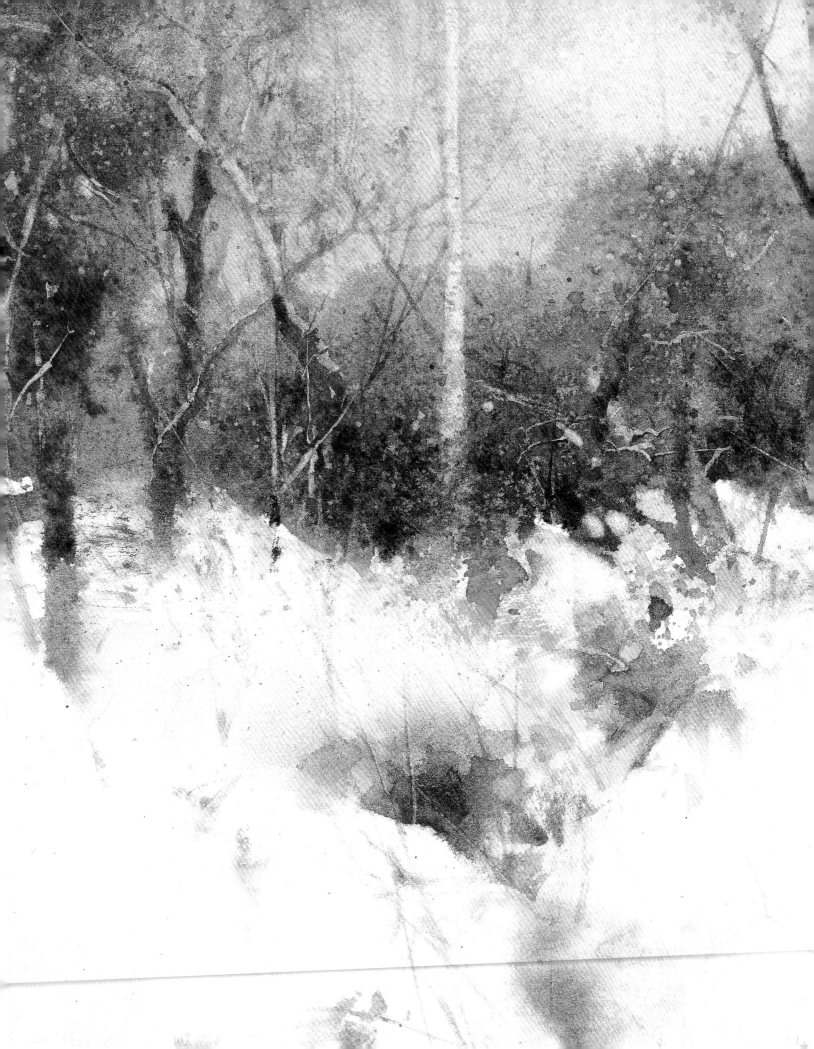

冬與雪

CHAPTER 4

WINTER & SNOW

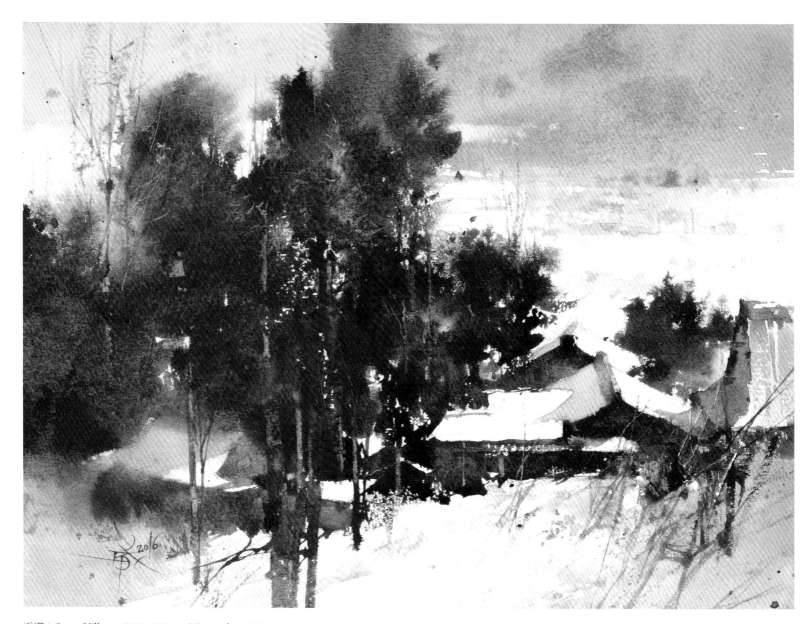

雪鄉 │ Snow Village 27.2×36.8cm, Watercolor, 2016

如果我的人生經驗，可以用一句話送給現在的年輕創作者，那就是：「順從自己的內
心，務實地走每一步。」順從內心是誠，不好高騖遠為實。「誠實」這兩字，對藝術創作
者來說，是一輩子的功課。

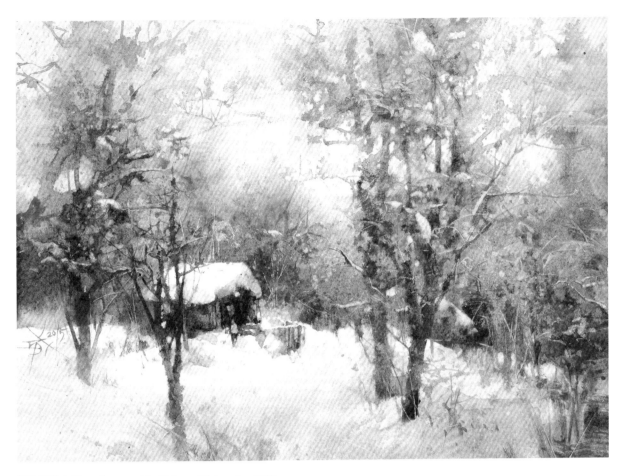

銀色季節｜Silver Season　19×26.3 cm, Watercolor, 2015

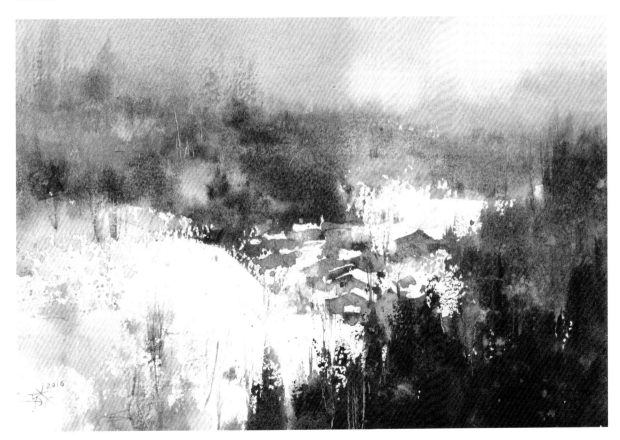

感恩吧！這雪的降臨｜Thanks to the Snow　18.7×27.5 cm, Watercolor, 2016

突兀與延展

突兀，是美的大忌諱。或許在某種情況下，突兀有某種特別的力量，就像是莫札特的音樂偶而出現幾個不和諧音，這種「突兀」讓藝術更耐人尋味，是高端藝術家有意識的獨特品味設計。但是，今天我們在各種學生級作品上常見的突兀，是被動的，是無意識的，是藝術專業能力不足造成的。

欠缺主動求美的意識

一部好看的電影，每一分一秒的劇情，都是有意義的。每個畫面、每個表情、每句台詞，都是編劇、導演設計好的，都在一種連繫鋪陳的狀態，徐徐展開。其中如果連繫不足、鋪陳不順，就會讓觀者產生困惑的突兀之感。

繪畫也是一樣。如果畫者沒有一個全局的關照，很容易會被無意義的題材牽著走。沒有主動的求美意識，畫面就會處處是突兀。我跟學生經常的對話是：

「你畫這個是什麼？」
「就是那個啊！」
「你為什麼要畫這個？」
「因為那裡有這個……」

這種缺乏主見的畫面，就是「突兀」的溫床。突兀和主焦點都會吸引觀者目光，不同的是，主焦點的吸引是明白愉悅的；突兀的吸引是困惑而不舒服的。如果一張畫，第一眼被吸引住的不是焦點，那麼，這個地方十之八九就是不自然的突兀。題材、造型、色彩，甚至一個小筆觸，都會變成突兀的怪獸，把畫作吃掉。

解決突兀的藥方

如何避免或解除突兀的藥方，就是「延展」。將高彩的色塊延展開、將完整的塊面打破延展、將樹枝造型擴散延展開、將河川道路延展開、將姿勢眼神延展開……突兀就會消失，視線得以流暢，畫面就自然美矣。

——隨想筆記 2015.4.21

水彩即興第一號｜Watercolor Impromptu No.1　18.5×27.5cm, Watercolor, 2015

當一幅畫脫掉色彩的外衣，就會看到素描的本質；當一幅畫脫掉寫實的外衣，就會裸露
出抽象的構成。好畫、壞畫，一看便知。 所以，畫一張很棒的純抽象畫，在我認為還是
屬於基本功的範疇。千萬不要以為隨便亂塗，讓大家看不懂，就叫做抽象畫。純粹的抽
象畫，並沒有比寫實畫來得前衛或高尚，也不需要用什麼道啦、氣啦、陰陽五行之類的
玄學、哲學來包裝。它只是一種平面的視覺美感，而且應該是美術學校的基礎課程之一。

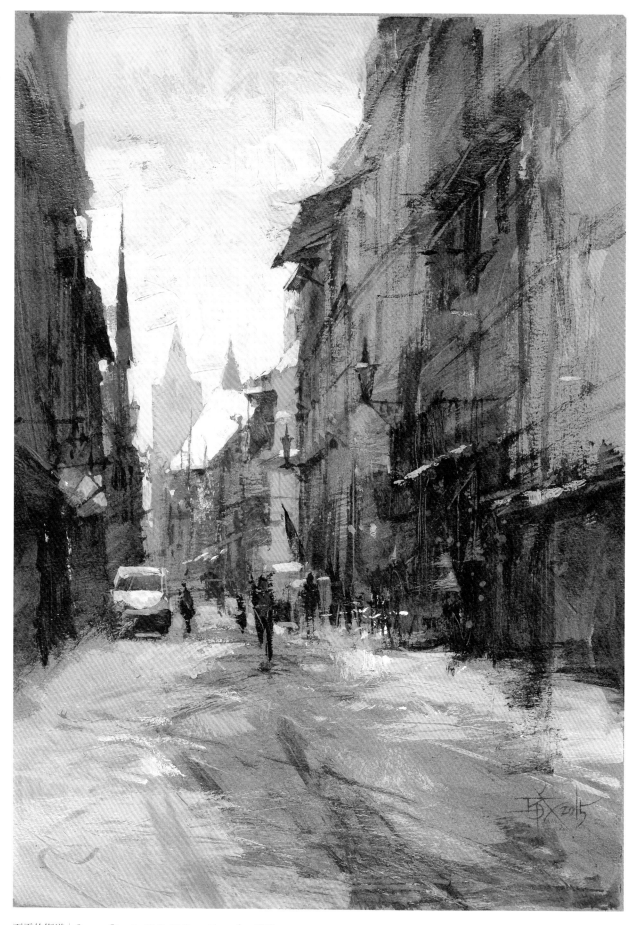

下雪的街道｜Snowy Street　18.9×26.8cm, Gouache, 2015

冬之歌｜Song about Winter　27.5×37cm, Watercolor, 2017

好畫不會因為尺寸小而被貶低，壞畫也不會因為有一面牆那麼大而變好畫。

春雪 | Spring Snow　28×37cm, Watercolor, 2016

向大自然學習的另一層意思是：你其實是在和你自己的美學對話。

題材只是觸媒，它等著你的想像力去啟動你的美學機制。

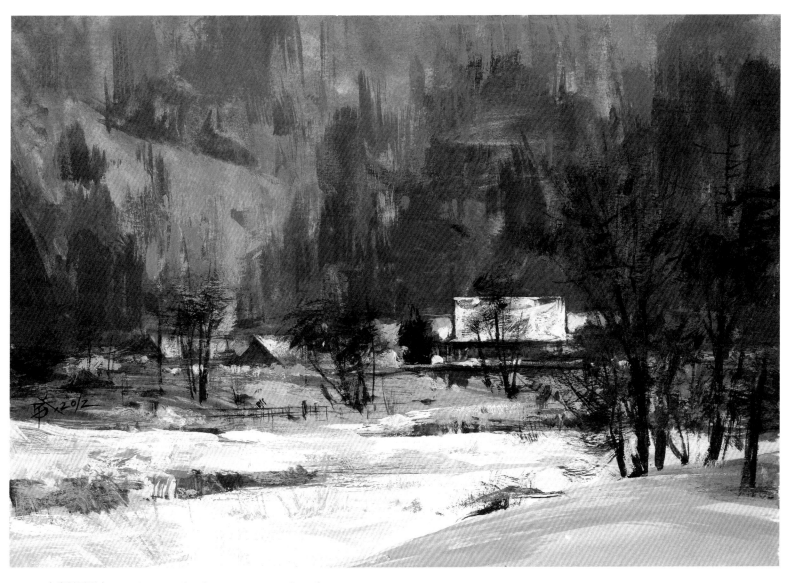

合掌村雪景｜Snow Scene in Shirakawa　18×26 cm, Gouache, 2012

我觀察這幾年國內外水彩畫家的進步速度，發現畫家的知名度與進步速度多成反比。成名後，由於畫家緊抓「成功地位」與固守「自我風格」的保守心態，使他關閉學習的心，就算讓他看了全世界更多好作品，也難再去影響他追求藝術的初衷。反而那些無名氣的畫家與學生，因沒有地位與風格包袱，得以在網路世界不停吸收學習，提高眼界、追求卓越，甚至逐漸超越那些沉醉在成就與風格泥淖裡的知名畫家。繪畫藝術這條路上，唯有不停吸收養分與接受挑戰的人才能成為大師，只有庸才才會緊抱成就。

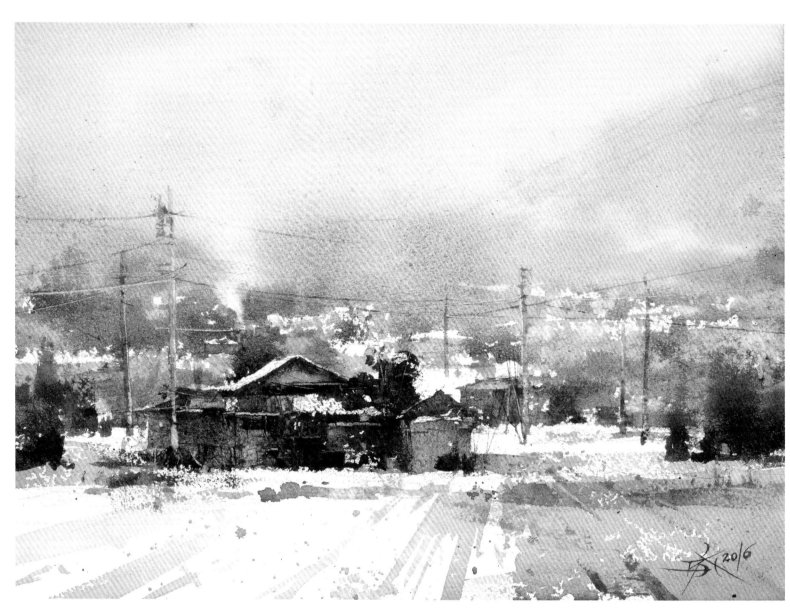

冬至 | Winter Solstice　27.4×37.2 cm, Watercolor, 2016

先要有永遠賣不掉畫的覺悟，再開始你的繪畫創作之路。

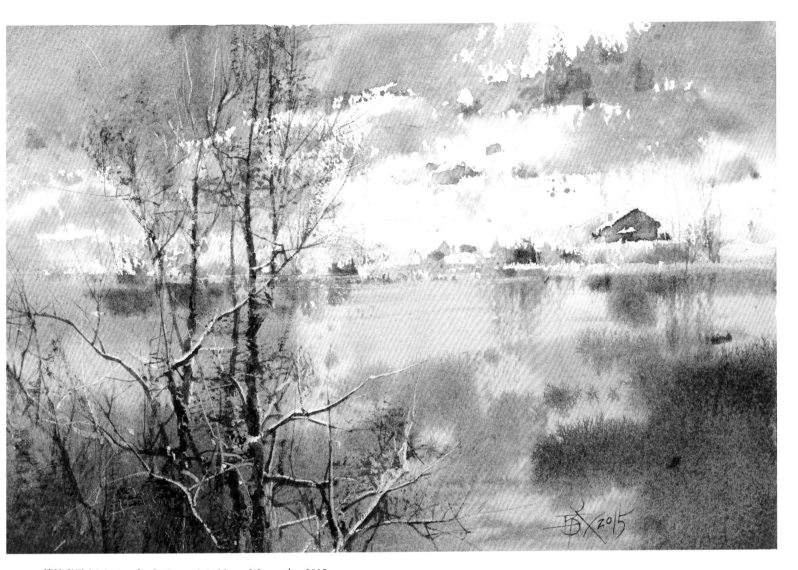

等待春天｜Waiting for Spring　18.4×28 cm, Watercolor, 2015

因為我這種既任性又務實的個性，讓我在藝術創作的道路上，遠離了高來高去的「當代藝術」。我的內心告訴我，創作獨特品味之絕美的繪畫性追求，才會讓我感到驕傲、滿足。

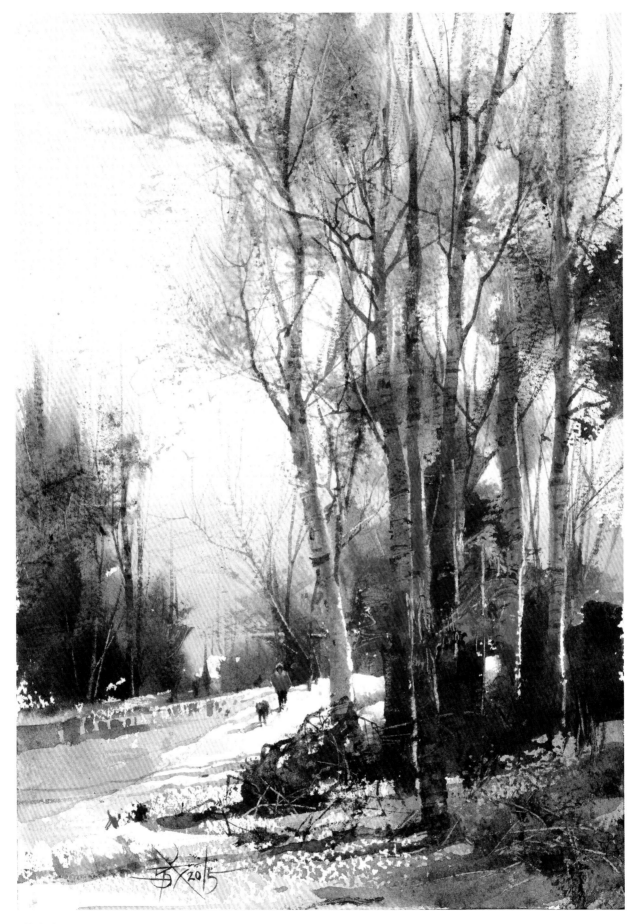

雪裡紅 ｜ Red in the Snow　17.5×25.2 cm, Watercolor, 2015

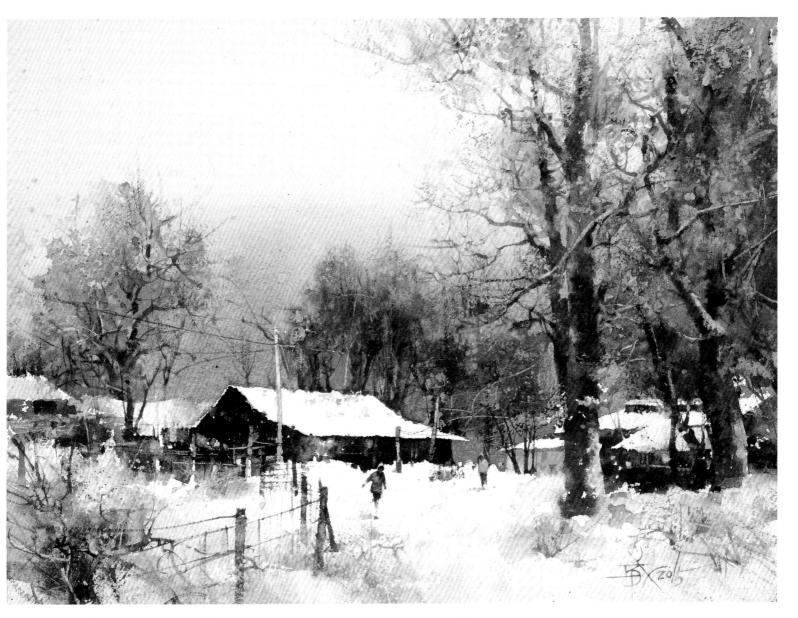

雪中之戀｜Fall in Love in Snow Village　ARCHES Rough 300 gsm, 27.3×37.1 cm, Watercolor, 2015

雪景題材應該算是風景畫中最容易表現的類型了吧！地上的白雪、灰色的天空、暗色的
樹和房屋，完整豐富地提供了一張畫最重要的白、灰、黑三大明暗要素。它輕色彩、重
素描的性質，讓它最適合拿來當作水彩風景的教材。

4-1 │ 我的鉛筆底稿，並不只是確定輪廓的功能。它是這張即將開始進行水彩程序的寫實與抽象強度的暗示。線條輕重與完整度，就看它是主角、配角還是跑龍套角色，以給予不同的對待。越重要的位置就越明確，不重要的位置則反之。

4-2 │ 先用排刷單純刷出灰色背景，趁未乾時，調出更深一些的灰藍色，點染房屋後的遠樹叢。待快乾時，用更重的暗灰色試著加幾叢樹。先點染樹叢，再加幾根樹枝，同時敲幾滴清水製造趣味。可能會有些乾濕不均的水漬無妨，切忌塗塗改改。

4-3 │ 既然都畫到中景的樹叢了，就乾脆把右邊的主樹給完成了吧！繼續敲些水滴在樹枝位置，同時敲點灰暗塊在水滴附近，讓水滴與顏色自然地不規則融合。在這過程中，逐漸加重樹幹與樹枝的濃度，趁未完全乾透時，用畫刀刮出覆蓋在樹枝上的白雪。

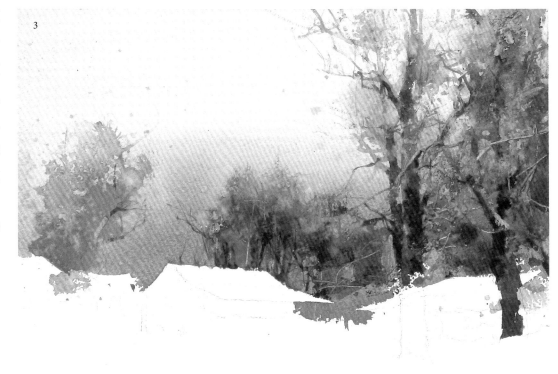

4-4 同樣地，在這裡我也接著把右側的配角房屋給完成了。因為主角還沒出現，所以這先下手的配角屋可別強出頭，細節要更少、更抽象些，屋內的暖色彩度也別太高，留點正能量給真正的王。

4-5 先噴些水，把雪地下方刷些淺灰，逼出畫面中心真正最強烈的白雪。敲水滴，再點染，豐富前暗景的層次。現在，可以處理最重的焦點區了。先用橘黃畫上燈光，別忘了要留幾處白，當作光源。再用最暗的顏料如凡戴克棕、酞菁藍、群青，甚至象牙黑，銜接剛才的橘黃色畫上暗黑的牆壁。左側後方的二小間房，就放生吧！調色盤上隨便回收一些灰髒色給它就夠了，未乾透時再用畫刀刮出電線杆或是圍籬。

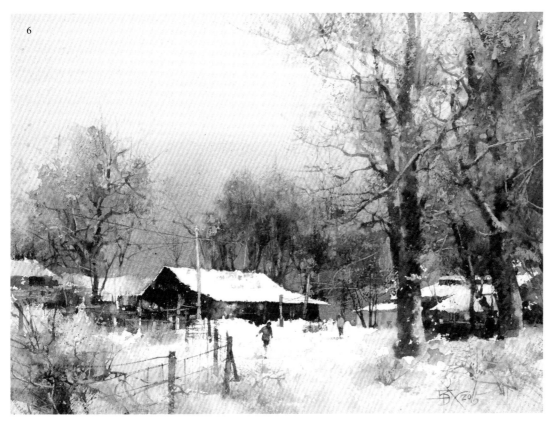

4-6 最後全面加工修飾，我決定要增加一些枯枝讓左下的分量更沉，並添補前方的圍籬，增加深度空間暗示。將上方的主樹群繼續長出更多細枝，隨時檢查大空，別全都塞滿。最後加上一對戀人，走在前方開心踏著雪的是姑娘，站在後方含情脈脈望著姑娘的黃衣男子，他的功能除了當護花使者以外，另一個功能是連繫左右兩邊小屋暖燈的小黃點跳板。

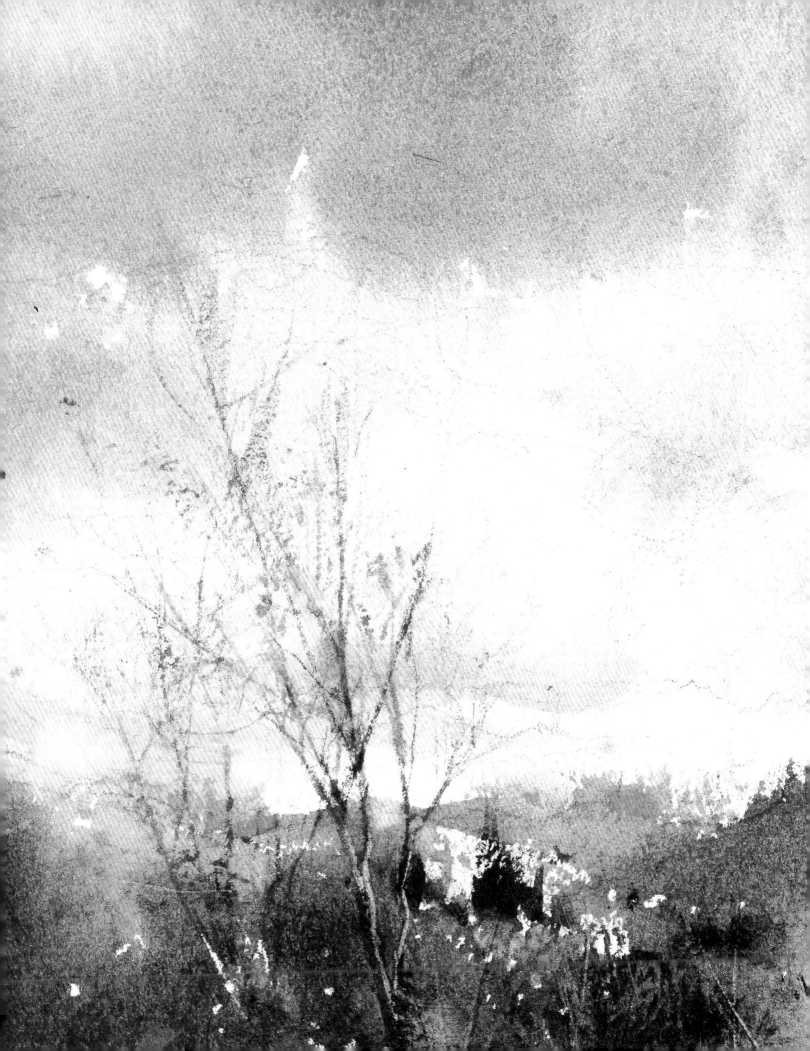

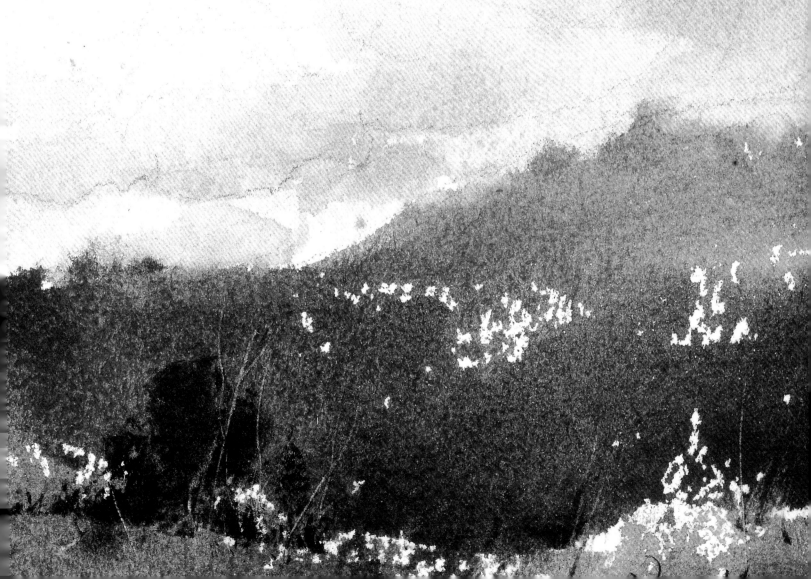

雲與樹

CLOUD & TREES

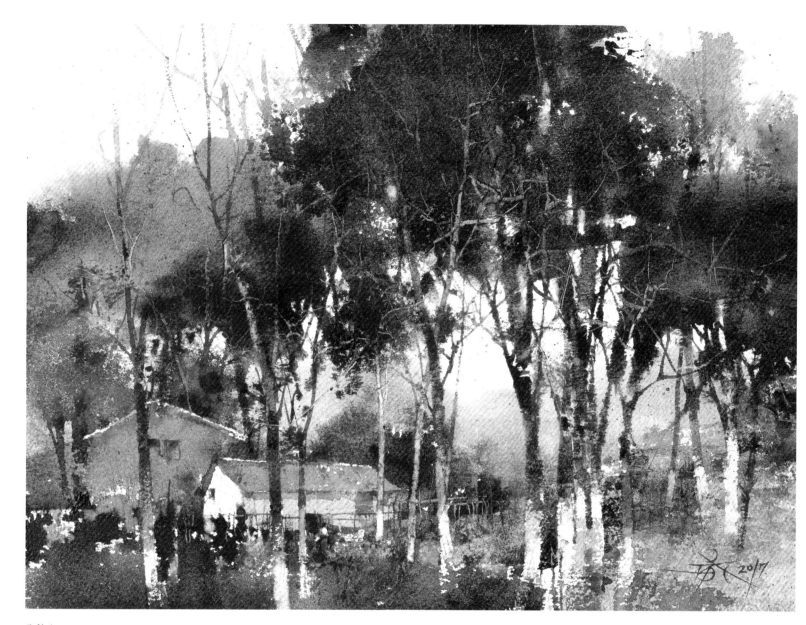

入秋｜Autumn Is Coming　27.5×37.4 cm, Watercolor, 2017

研究所畢業後，我放棄成為專業畫家的念頭，踏實地去當一位專業的畫室老師，那種為
了風格想要求新求變的「專業畫家」需求，對我來說當然不存在。我只要把心思用在如何
才能正確有效地為學生建立基礎，同時釐清與檢視自己的繪畫基礎觀念，這就夠了。但
也正是這「釐清與檢視自己的繪畫基礎」的二十多年教學歲月，它悄悄地、慢慢地打開了
我的繪畫藝術創作視野。

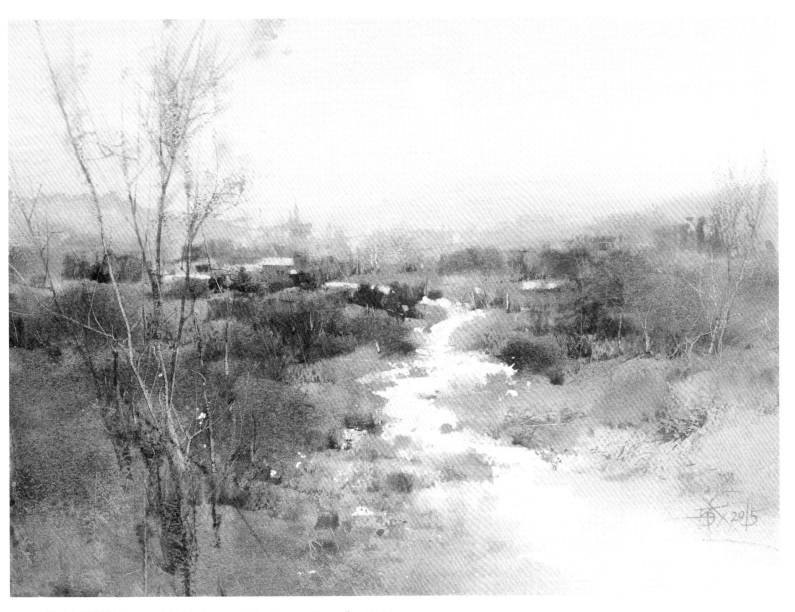

風景畫的詩意 | Poetry of the Landscape　27.7×37.5 cm, Watercolor, 2015

知足常樂的幸福，絕不會出現在傑出藝術家的身上。

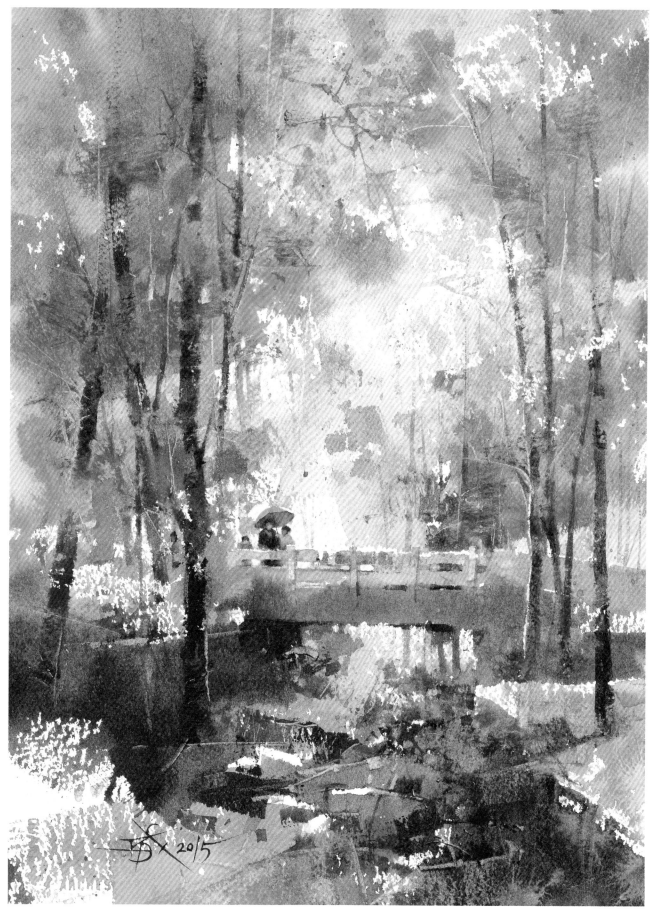

森林假期│Forest Holidays　37.4×27.4 cm, Watercolor, 2015

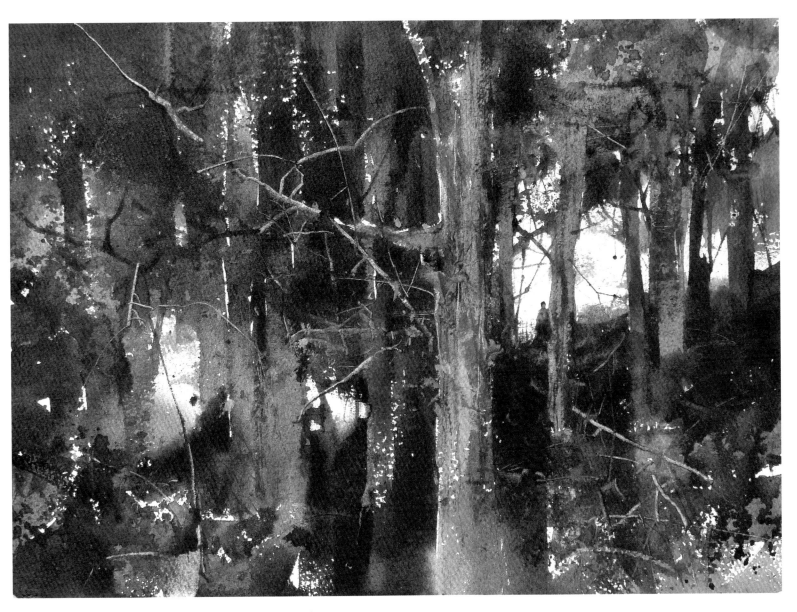

森林中的一點紅｜Red in the Forest　27×37 cm, Watercolor, 2017

需要大量練習的事物，不一定是藝術；
但不需要經年累月練習的事物，肯定不是藝術。

鄉村角落 | Corner of the Countryside　18.4×27.3 cm, Watercolor, 2016

相對於即興、感性的藝術表現，深刻經營組織結構的理想古典美學，對我有著更無可救藥的吸引力。但是，如何在精雕細琢的態度上，避免可能隨之而來的呆板、僵硬、枯燥乏味等副作用？我的方法是：以即興的抽象用筆，去完成理性深刻經營的畫面。用色彩包裝素描，用抽象包裝寫實，用感性包裝理性。

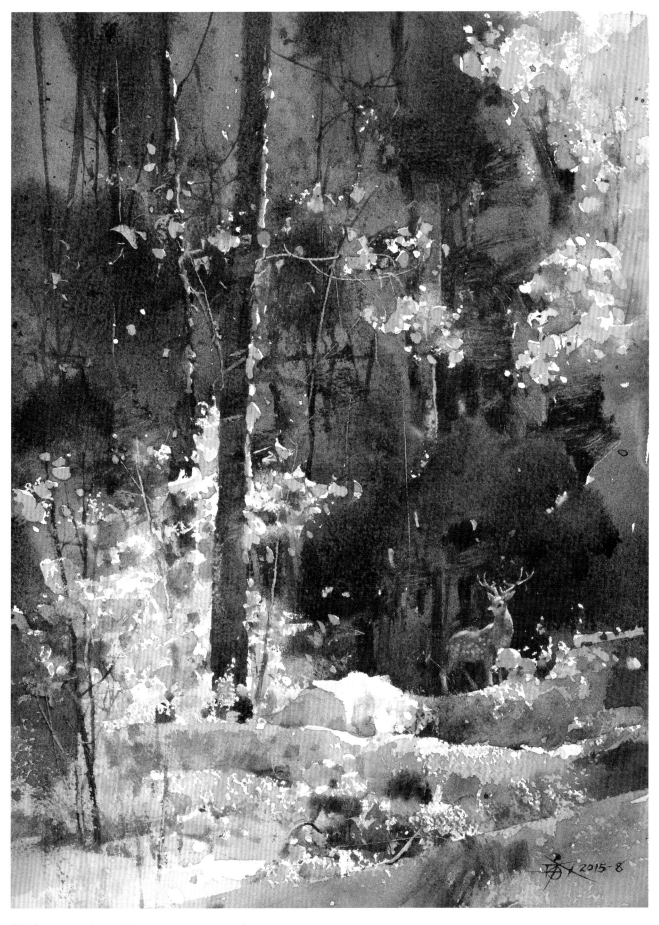

聽風 | Listen to the Wind　37.2×27.2 cm, Watercolor, 2015-2018

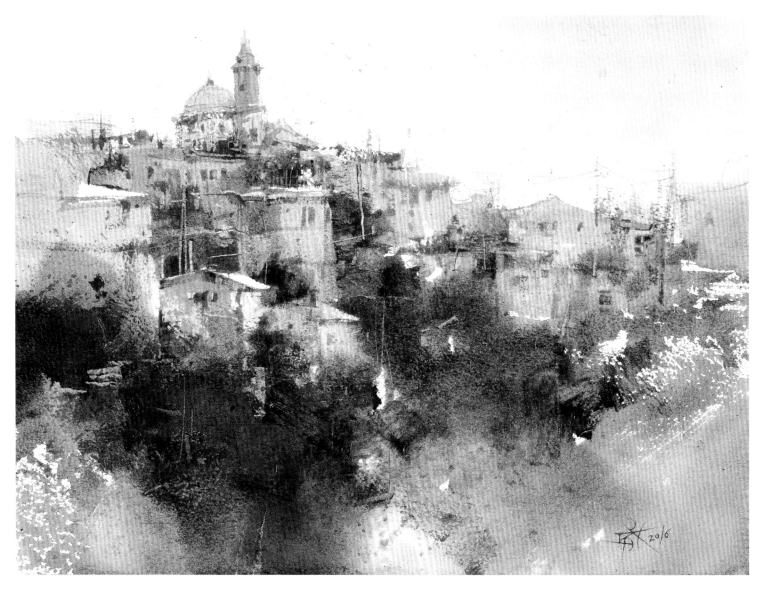

阿瑪菲山城 | Amalfi Mountain City　27.6×37.3cm, Watercolor, 2016

如果連簡單的靜物、雕像素描，你都沒有企圖想要畫得更美、更有趣味；如果連千百年來的中西美術史，你都不感好奇與懷疑，那麼就別妄想，你會有令人稱羨的獨特品味之美的「天賦」。

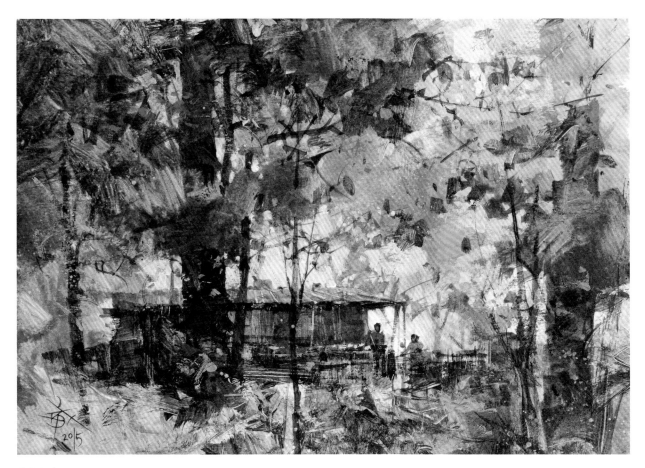

農家好｜Farmhouse　18.5×26.5 cm, Gouache, 2015

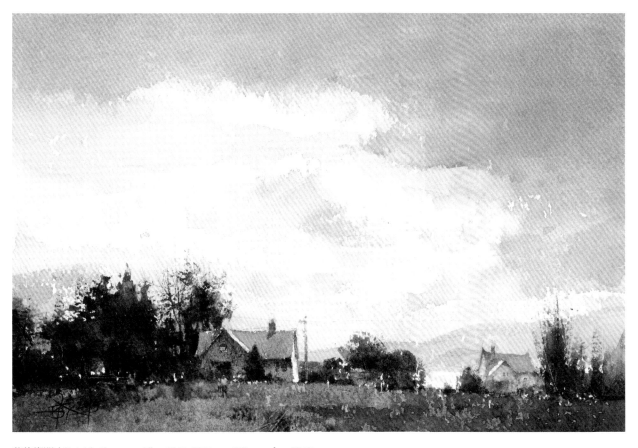

英倫鄉間｜British Countryside　18.5×27.7 cm, Watercolor, 2015

藝術精神——人類永恆的生活態度

在二十世紀之前，繪畫、雕刻等視覺藝術，沒有真假的問題，只有美學品味的轉變與水準高低的問題。但在羅伯特·亨萊去世後的二十世紀，風起雲湧的當代藝術新思潮，早已超乎他當年的想像。在二十一世紀的今天，藝術在形式、內容、表現、媒材等各層面早已徹底解放，官方展覽的權威也已式微，取而代之的是結合商業與網路，進行各種宣傳炒作。人們進入美術館和藝術博覽會「學習」如何欣賞所謂的「當代藝術」，殊不知絕大部分可能只是資本家手中的塑膠籌碼。

人工智慧虎視耽耽的目標

在二十一世紀，人工智慧 AI 不會只是滿足於打敗圍棋世界冠軍。我相信，人工智慧下一個虎視耽耽的目標，就是藝術，而且已經是進行式。雖然大多數的人並不擔心，認為日益強大的網路電腦，或許在計算勝負性質的棋賽，可以輕易打敗人類，但絕不可能搞藝術創作。因為電腦是死的，人是活的。人類的藝術不可能由冷冰冰的機器取代，但我卻不太樂觀。回頭看看這短短的二、三十年來，隨著電腦網路科技狂飆發展，影響專業藝術養成教育，導致種種問題——其實早就顯露出一些徵兆。

標榜前衛創新的當代藝術家，使用現代科技材料與電腦影像科技創作，自是理所當然。但是在傳統媒材領域如油畫、水彩等的畫家（特別是寫實畫家），卻也已經程度不等地利用科技進行編修參考，甚至拷貝作畫。古代畫家風塵僕僕勤練速寫以鍛鍊造型並收集創作素材，別無他途；近代寫實畫家靠一台相機和投影機，就能安穩舒適地在畫室作畫，少見寫生；當代畫家利用電腦，各種畫面處理的人工智慧濾鏡模式應有盡有，任君選擇。科技正在逐步影響人類的藝術創造力，而且越來越快。

全盤洗牌的藝術產業

繪畫藝術的抽象構成美，不外乎是面積比例、明度寒暖對比、主次強弱聚散、簡化的形塊與結構等等，這些都和「數」有關。我相信未來的人工智慧對於以「數」為本質的簡化抽象結構美，將會「幫助」視覺藝術家很多。因為它儲存並分析了幾千年以來的天才藝術家們掌握視覺造型美的所有知識。想像一下，未來的畫家，只要隨手拍攝一張不起眼的照片，然後打開電腦，滑鼠一按，它就自動改造呈現各種超完美構圖與風格，供畫家選擇再依樣畫出一張油畫、水彩。人類對繪畫藝術創作的貢獻可能只剩下「轉換成傳統媒材手工輸出」這個功能。未來的「專業畫家」很可能只是 AI 人工智慧下的「人肉印表機」。很荒謬對吧？但是試問，能隨便就可以畫出結構完美的畫，讓幾世代的人們讚嘆的畫家，古今中外有幾個天才可以做到？更不用說這些天才不知還要花幾十年的刻苦練習才能得到！如果今天的電腦科技可以輕易做出「美」，藝術家為何還要苦苦訓練自己幾十年，還不見得保證自己有天賦能創造出藝術？

可以想見，未來的美術專業教育將逐漸放棄高時間成本的基礎訓練，甚至不需要美術學校。AI 人工智慧將一步步取代人類生活所需的各類藝術。科技越進步，整體人類的美感創作力就越退步。人類放棄自己的創意轉而依賴人工智慧（成本效益），那麼各類藝術創造與設計的產業勢必全盤洗牌。再過一、二百年後，人類會不會再也創作不出偉大的藝術？

真、善、美的永恆價值

大約百年前，亨萊寫下這些書信評論，為當時的年輕學子揭示了西方從文藝復興以來，四百年的繪畫藝術發展精髓，並提醒人們在追求藝術創新的大方向時，勿忘真、善、美的永恆價值。但如今的當代藝術面貌，亨萊提倡樸實真摯的藝術精神卻日漸模糊消逝。即便如此，雖說人類目前或未來是再也敵不過人工智慧了，但人們還是喜歡下棋；就算未來電腦可以輕易創造出「美」，但會有更強大藝術家會更用心去發現屬於自己的美；雖然過度依賴科技會弱化人類的創造力，但網路時代卻也讓學習變得更容易。未來，以藝術為專職的頂尖藝術家會越來越少，但是各種藝術活動會更加普及與活躍。或許，藝術文明有它自己順應時勢的生命法則，無論時代如何變化，「藝術精神」將會是也必須是人類永恆的生活態度。

羅伯特・亨萊的《藝術精神》，會在百年後的今天在華人世界重新出版，我寧願相信，這是人類與生俱有的「藝術精神」正悄悄地，對著活在二十一世紀的我們默默地傳遞出某種訊息——回到真善美本質的新文藝復興即將開啟。

——寫於永和 2017.3.16

《藝術精神》——羅伯特・亨萊著

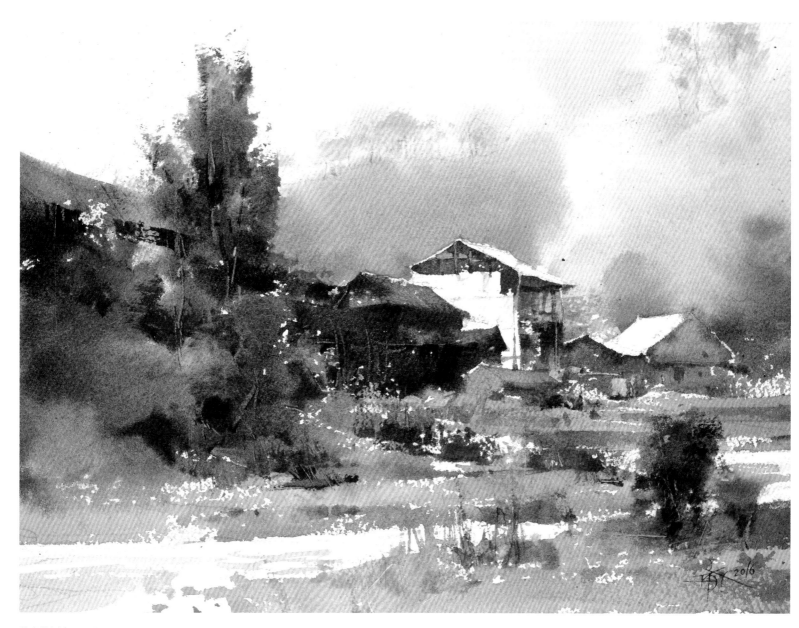

苗寨炊煙 | Smoke in Miao Village　27×37 cm, Watercolor, 2016

對我來說，繪畫，有一個簡單的自我批判標準：

無論是寫生還是看照片，如果題材比你的畫還美，還有趣，你的畫就算失敗。

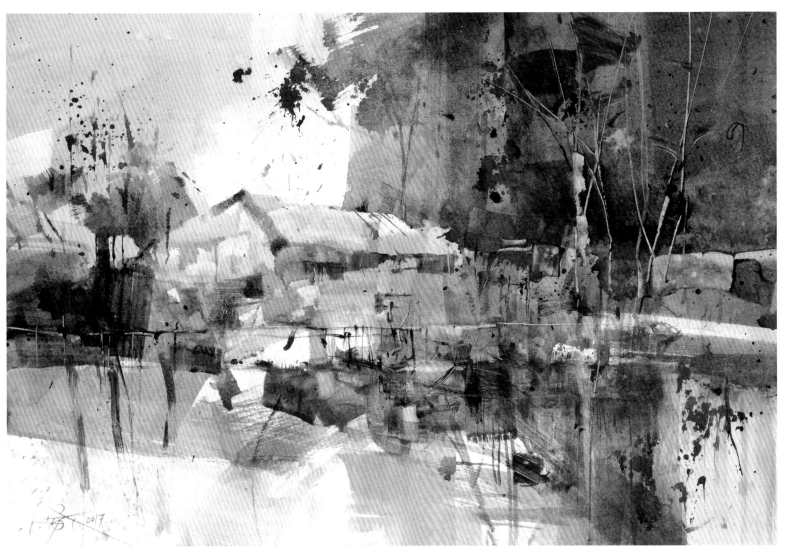

鄉野練習曲 | Countryside Etude 37×54 cm, Watercolor, 2017

如果要表現精雕細琢的寫實水彩畫，只要花時間分區渲染，慢慢刻畫，再大的畫都可以辦到。或是要表達現代感的硬邊塊面風格，只要一塊塊縫合重疊，也很容易完成一件大尺寸作品。但是，如果是像我這種極端迷戀於細微靈動的筆刷效果與材質趣味，寫意中帶著寫實，寫實中帶著抽象，多一筆太多、少一筆太少的「自然用筆」美學，才會對全開、雙全開紙張，仰天長嘆！

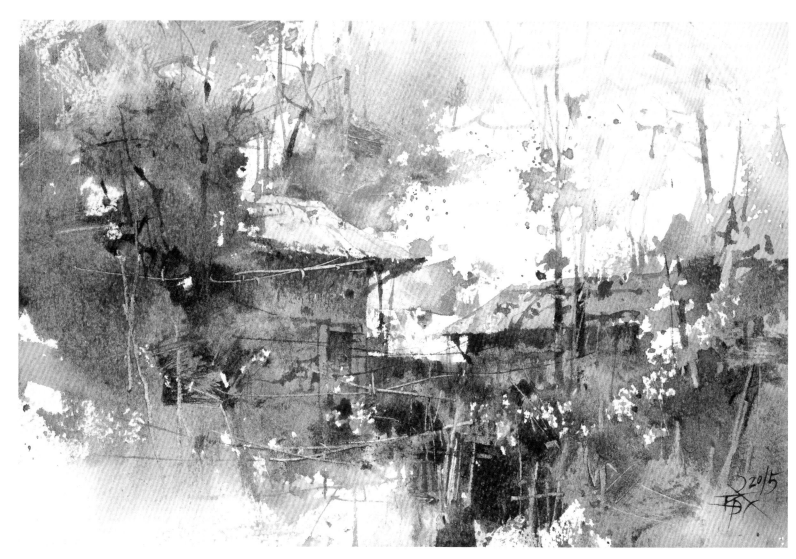

鄉村旋律 | Countryside Melody　18.5×28 cm, Watercolor, 2015

繪畫的抽象化演進，事實上，都是出於偉大天才的敏銳度與永不滿足的美學企圖，從來
就不是為了「對模擬現實的質疑」。因為抽象之美，早就存在於千百年的藝術作品之內。
為什麼要質疑？質疑些什麼？威廉‧泰納之所以偉大與不朽，是因為他比同時代的人，
對深刻而獨特之美，有更高的天賦、更深的欲望與更遠的企圖心。他看到的早已不是有
形的暴風雨，他看到的是「形趣之境」。

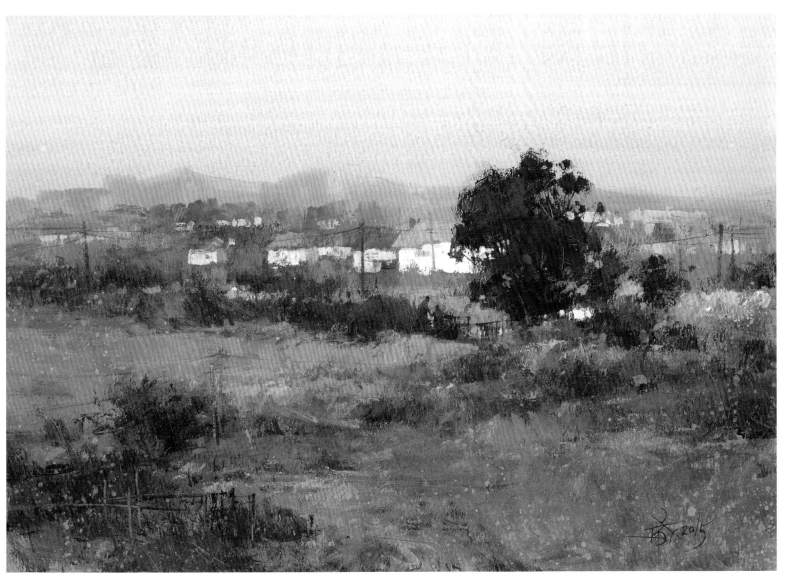

田園交響曲｜Pastoral Symphony 19×26.5 cm, Gouache, 2015

畫面最後的修飾階段，是真本事的檢驗，也是專家還是業餘的顯影劑。

這觀察點放在各行各業似乎也都行得通。

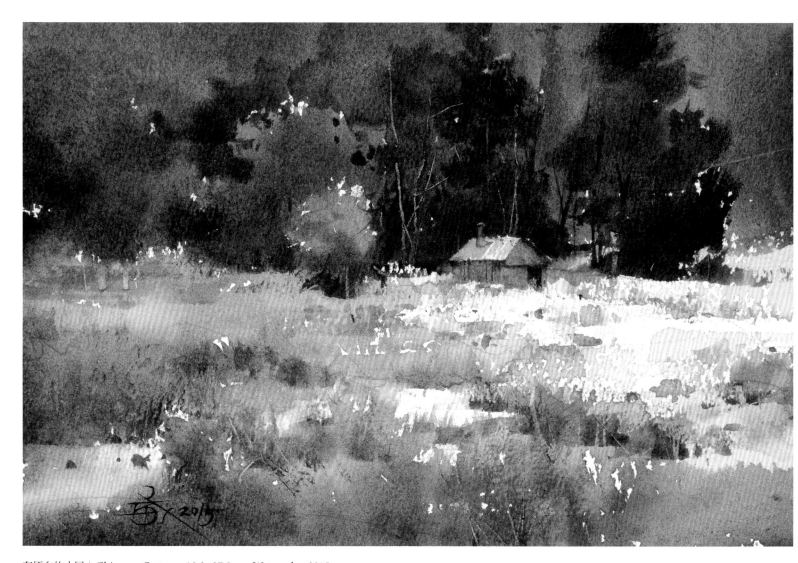

有煙囪的小屋 | Chimney Cottage 18.3×27.8 cm, Watercolor, 2015

並不是一定要登門拜師才會受影響，你買畫冊、看書、觀賞畫展、FB 上讓你停留讚嘆的
每一張畫，都在影響你的創作。開放的網際網路，讓現代人的學習更加全面與快速，我
們無時不刻都在接收各種影響。只要你喜歡某人的作品，你不知不覺就會受到影響。承
認這種人類自然學習的本能，並不會讓你矮人一截。反過來說，藝術家刻意標榜從沒受
到其他人影響，無師自通，只會讓人覺得噁心。

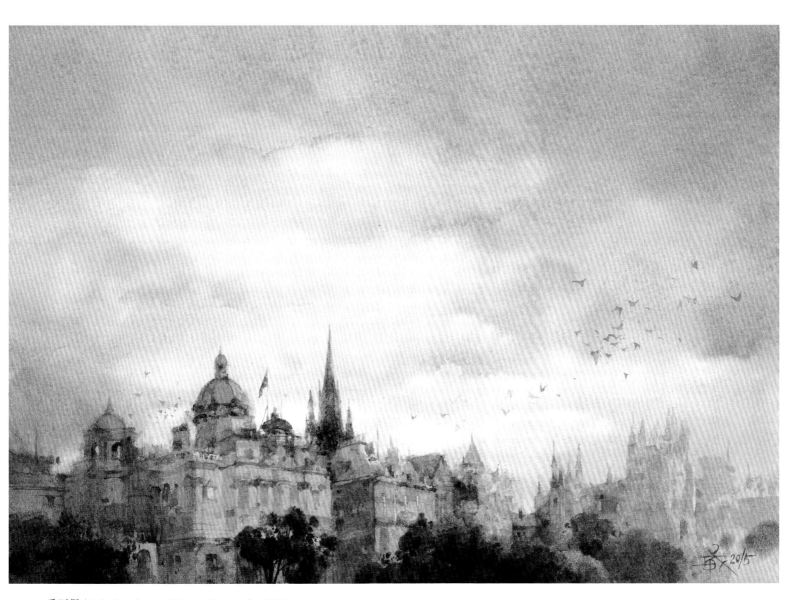

愛丁堡｜Edinburgh　19×26.5 cm, Watercolor, 2015

藝術，沒有那麼玄，但也絕不是那種，

喜歡「以藝術之名來嘲笑別人的藝術只剩技巧」的人，所可以理解的。

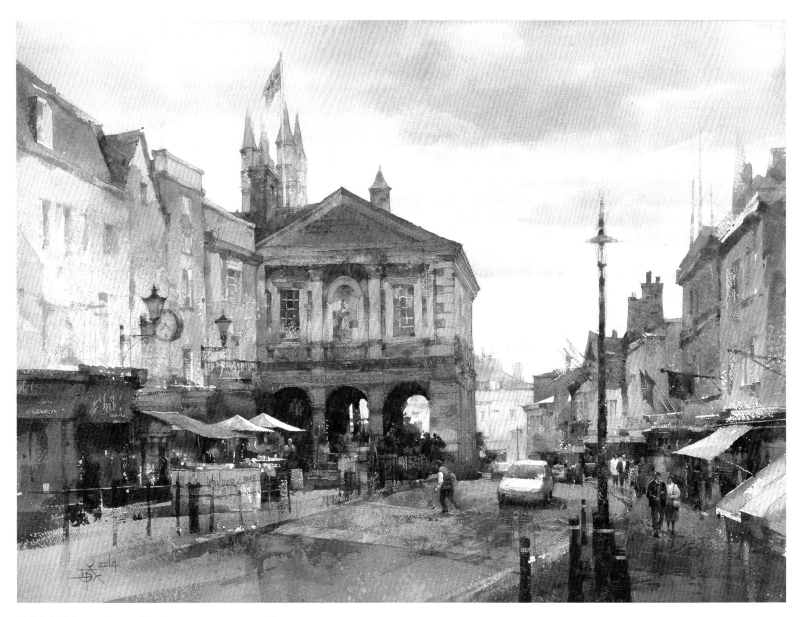

溫莎市政廳│Windsor Guildhall　55.5×75 cm, Watercolor, 2014

很多人都希望能輕鬆學會某種畫法，但是，天下沒有白吃的午餐，

很殘酷也很公平的是：越容易學習的畫法，通常就越容易伴隨著或多或少的庸俗感。

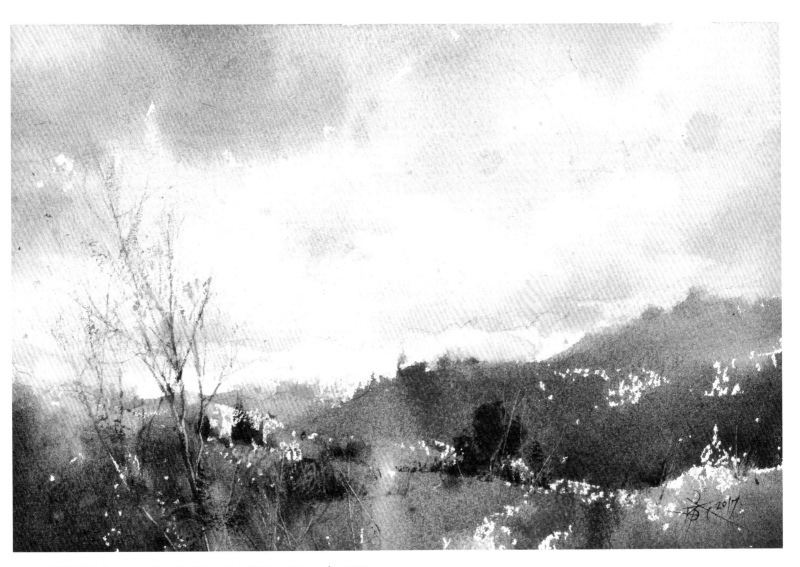

雨過天晴｜Sunshine After the Rain　18.4×27.7 cm, Watercolor, 2017

我經常公開我的繪畫過程分享，並不是全然無私。我也希望透過網路讓自己的作品更廣
為人知，也是互惠分享的概念。時代已經大不同，我相信願意分享更多的人，會賺越多
無形的資產。大家都分享，大家都受惠，到最後，強者越強，又帶動更多的強者，形成
良性正向的循環。

圍棋初學者一開始要學習的，不是布局的方法，而是練習最基本的死活題：如何殲滅別人的陣地，如何保護自己的地存活。

一塊地，是死是活，就看它最後能不能保有兩顆「活眼」。為何兩個活眼就能國泰民安？這是因為圍棋的遊戲規則「沒有氣的位置不可下」，所自然衍生的結果。但是這原本不能下的位置，如果下了之後，可以把對方的子緊氣吃掉，那麼這原本不能下的位置，就可以下。因此，只圍成一目的小小地是沒用的，終究會被敵方殲滅。至少要有兩個分開的「目」（活眼），使一息尚存（另一眼位），對方便無法下在這個沒有氣的眼位。圍棋是黑白雙方一人一手，輪流下子。因為不能同時下兩子，所以這塊兩活眼地自然永久存活。

基礎的進化

知道如何小心謹慎地保有自己的地，自然會知道如何動腦筋去消滅別人的地。在棋盤上千萬種，如何讓一塊地是死是活的能力，就是圍棋藝術的基礎。死活題練習得比別人多，就會比別人更早看出這塊地是死是活。提早看出死活有什麼好處？他會得到更多的先手，不會浪費無謂的子。兩個棋力相當的人，都知道不得不補的位置，都知道不用浪費一兵一卒的地方。於是，不想吃虧的黑白雙方，便悄悄開展圍棋布局的藝術……

這就是我常跟學生說的：「圍棋布局的成敗，來自死活的基礎。」

簡單地說，就算你看了很多宇宙流、中國流布局手法的棋書，一來一往，頗有架勢，形勢一片大好，但如果被對手看出你死活的基礎薄弱，你開頭打下的江山，終究還是得拱手讓人，俯首稱臣。

圍棋死活的基本觀念很簡單（其實就是從遊戲規則衍生而來），但千百年累積的變化卻令人驚嘆！只有透過大量的練習與思考，才能讓眼睛看得更廣，布局想得更遠。透過大量的練習，思考才會更加迅速且周延，進而引發更有創意的思考，這就是「基礎的進化」。如果你沒有最基本的死活觀念，你就無法享受圍棋的樂趣。

繪畫的基礎

我很早以前就深信，無論是學問研究、體育運動、音樂舞蹈，甚至是工商事業，對於最基礎的研究與練習是否重視與深入，就像圍棋的死活基本功一樣，其對往後的影響，幾乎決定了你在這項事物投入的心血與精神，未來是否會有開花結果的一天。

我們都聽過「素描是繪畫的基礎」。我也常說：「有多高的素描境界，就有多深刻的繪畫藝術表現。」但是，很多人誤解基礎素描的真義。網路上經常可以看到，有些人可以用鉛筆、原子筆把照片畫得跟照片一模一樣，大家以為是素描神人的畫家，在

我看來，他的素描基礎可能不及格。這種依靠投影、複寫、打印機拷貝後，再跟著照片局部刻畫的被動寫實描繪能力，並非素描基礎。

　　所謂的素描基礎能力，對我來說，是指「節制色彩地去組織畫面，達到和諧之美的能力」。換句話說，就是不需要用很多色彩，也可以讓畫面好看的能力。就算題材不怎麼樣，也可以找出美的構成來表現的能力，這才是我認為的「素描基礎能力」。它不只強力運作在繪畫創作上，如果你當了服裝設計師，會知道色塊如何運用，配件如何搭配才好看；如果你當了建築師，除了知道多少柱子可以承受多少重量，還會知道要幾根、間距多少才好看；就算當一位家庭主婦（夫），你也可以運用和諧與對比的配置把家裡裝飾地很美，很有品味，讓全家人都充滿著藝術的生活樂趣。

沒有基礎，就沒有藝術

　　跟圍棋的死活題一樣，基礎素描觀念很簡單，但實際的運用千變萬化，只有透過大量的練習與思考，才有機會感受題材形式之美，以提煉造型之美。圍棋的死活基礎，是為了往後能發展強勢的布局做準備，而繪畫的素描基礎，是為了以後能面對大自然各式各樣的題材，提煉出美的能力做準備。圍棋死活基礎的目的在提升「效率」；繪畫素描基礎的目的在提煉「美」。

　　另一方面，對基礎功夫的要求與態度，幾乎就是你對這項事物的熱情指標。如果覺得研究圍棋死活題很無趣，那你不可能會愛上圍棋；如果你只喜歡畫水彩，卻覺得畫單色素描很無聊，那就表示你不是真的喜愛繪畫。因為，只有真正懂得繪畫藝術的絕頂高手，才會知道如何利用簡單的灰階與線條，就能讓造型變得更獨特深刻的樂趣，這也是為何這些繪畫大師會廢寢忘食著迷於繪畫活動的重要原因。

　　沒有基礎，就沒有藝術。

——寫於永和 2014.5.14

風景鉛筆素描草圖

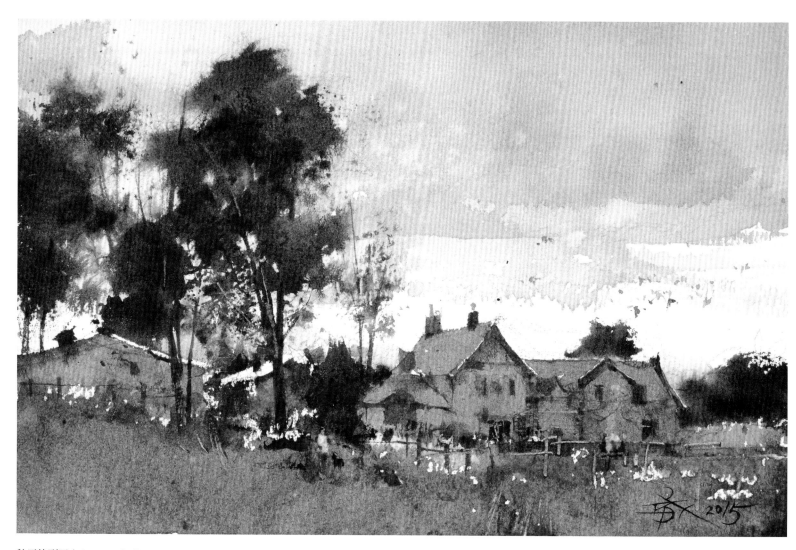

秋天快到了│Autumn Is Coming　18.3×27.5 cm, Watercolor, 2015

對畫家和女人來說，「美」的追求永遠都是殘酷的。

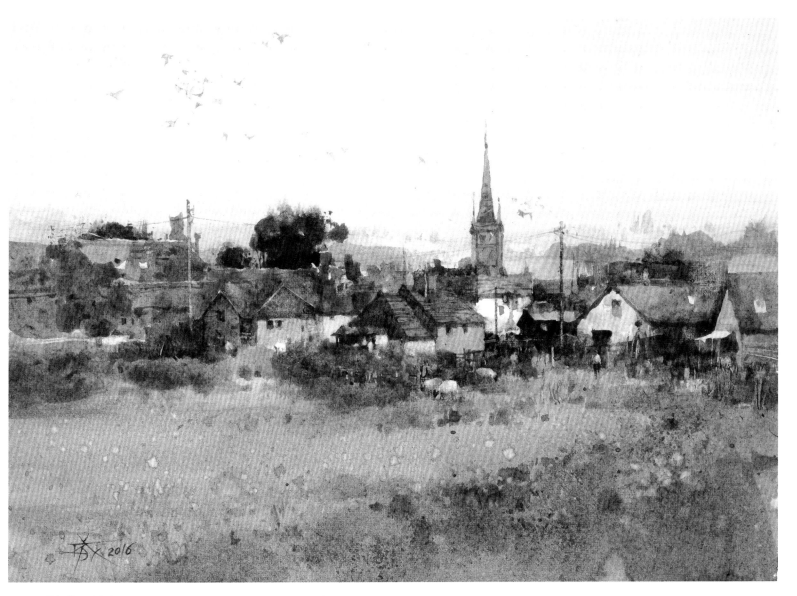

蘇格蘭風景畫｜Scottish Landscape　18.8×26.2 cm, Watercolor, 2016

我常跟我的畫室學生說：「莫內遠不及早他半個多世紀的泰納，問題出在基本功；十七世紀的林布蘭如果也畫靜物，十八世紀的夏丹就不可能以靜物畫出頭天；達文西若是坐時光機到十九世紀，會想要拜學院派伯格魯為老師。又如果達文西睡過頭坐到二十一世紀，他不會去拍一張沒有眉毛、頭帶黑紗的女人照片來畫超寫實油畫，他會設計一個酷炫新產品把 iPhone 幹掉。」我的意思是，美術系學生研究藝術史不該只是為了教授的學分，而是渴望從浩瀚的美術史歷程中，心領神會，從中發現屬於自己的藝術觀，進而形成自己的一套價值體系與中心思想，這才是藝術創作者研究藝術史的終極目的。

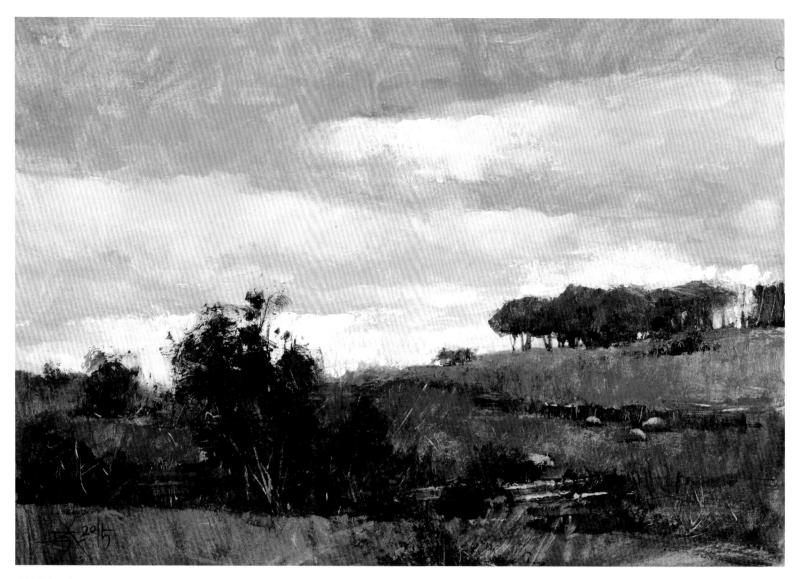

蘇格蘭高地 | Scottish Highlands 18.5×26.6 cm, Gouache, 2015

藝術，它不是腦中的哲學思辯。藝術，它就是追求卓越的技藝之術，就是神乎其技之術。
它就是會令人感動，讚嘆，發人深省並回味無窮之術。

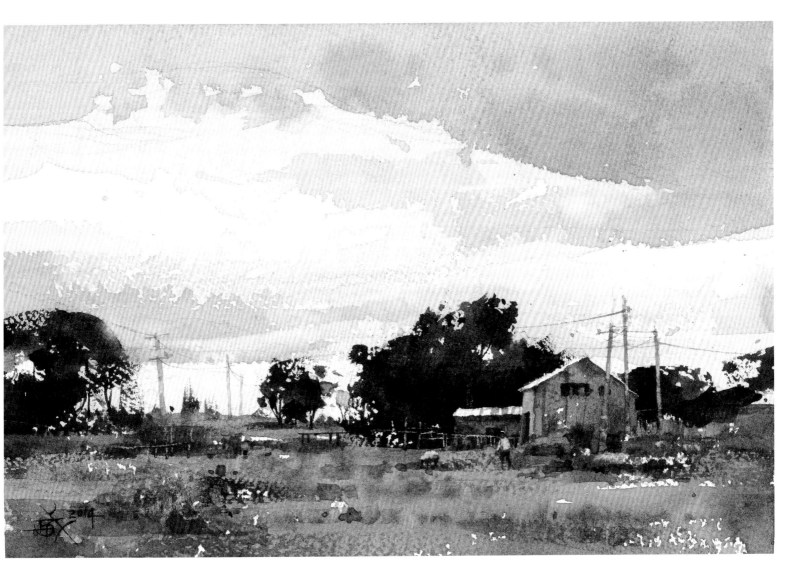

蘇格蘭鄉村 | Scottish Countryside　18.5×27.4 cm, Watercolor, 2014

藝術家並沒有比較高尚，智慧也不見得高人一等。和各行各業一樣，以各類型藝術創作為專職者，越是頂尖就越少數。更多的人是業餘藝術家，而且幾乎所有的人都可以算是不分類型的生活藝術家——每個人都有過在生活中動一些巧思的經驗，以讓各種事物更好、更美、更有效率或更有趣味。他們都在創造藝術，也享受藝術。

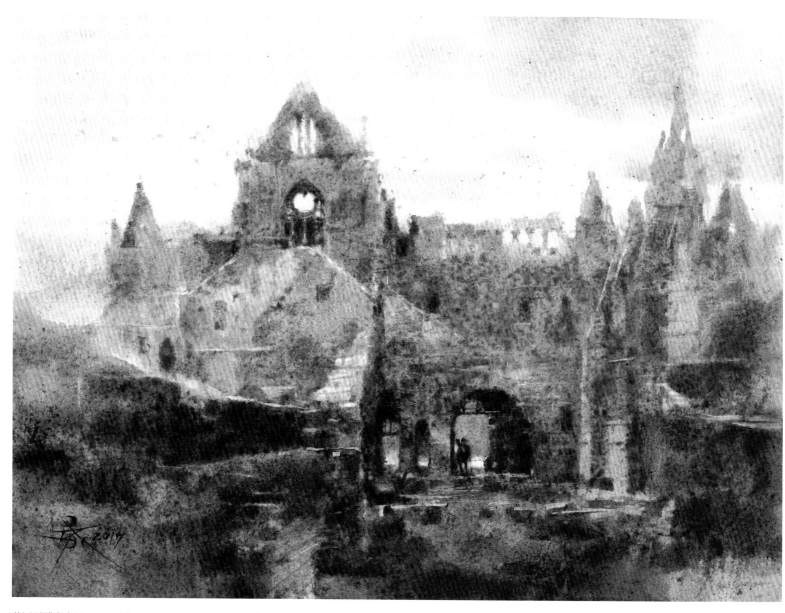

英國廷騰寺 | Tintern Abbey　27.7×37.5 cm, Watercolor, 2017

能真心承認別人的好，才會讓自己有著無限進步的可能。

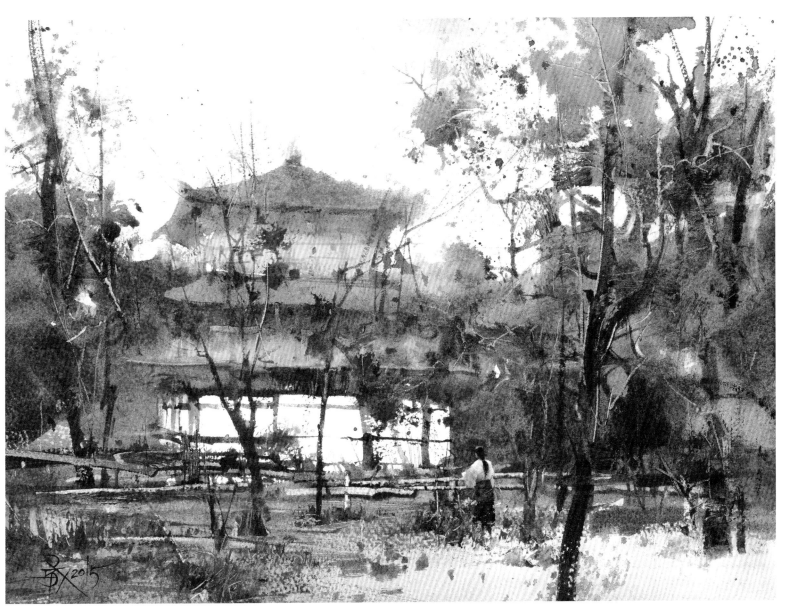

每個人心中都有一座金閣寺｜Everyone Has His Own Golden Pavilion　27.5×37.3 cm, Watercolor, 2015

傑出的畫家有的是好品味與想像力，但他可沒有抓住靈魂的超能力。「抓住靈魂」，或是「賦予靈魂」，這種形而上的打高空說法，請留給觀賞者去想像，讓藝評家去發揮。畫家只要誠實面對自己的靈魂，就有機會抓住美麗的世界，但可千萬別拿「靈魂」來說項啊！

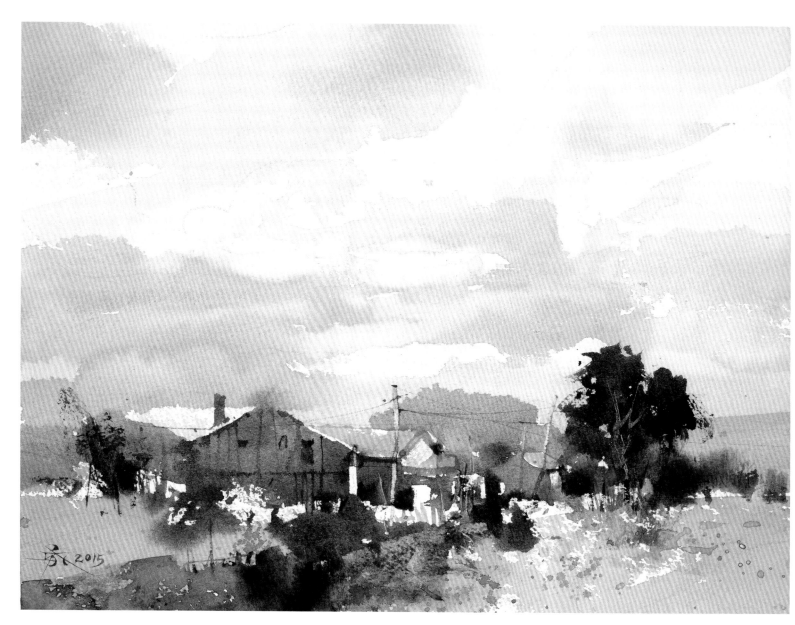

繪畫性風景│Painterly Landscape　27.5×37 cm, Watercolor, 2015

只要壓縮作畫時間，就算是畫照片，同樣可以得到類似寫生的鍛鍊值。加快水彩畫的作畫速度，通常會讓人以為它會增加失敗的機會，但事實並非如此，反而能因為加快速度而得到生氣蓬勃的畫面。以我的經驗，並非因為畫得快而導致失敗，而是因為腦中沒有「畫面」還要勉強去畫，才是失敗的主因。快速去畫，會讓你看得更全面，避免掉入太多無趣的細節陷阱，得到更多驚喜。當然，如果沒有深厚的素描內涵和意境的想像力，就算快如閃電，也只是多浪費了一張紙。

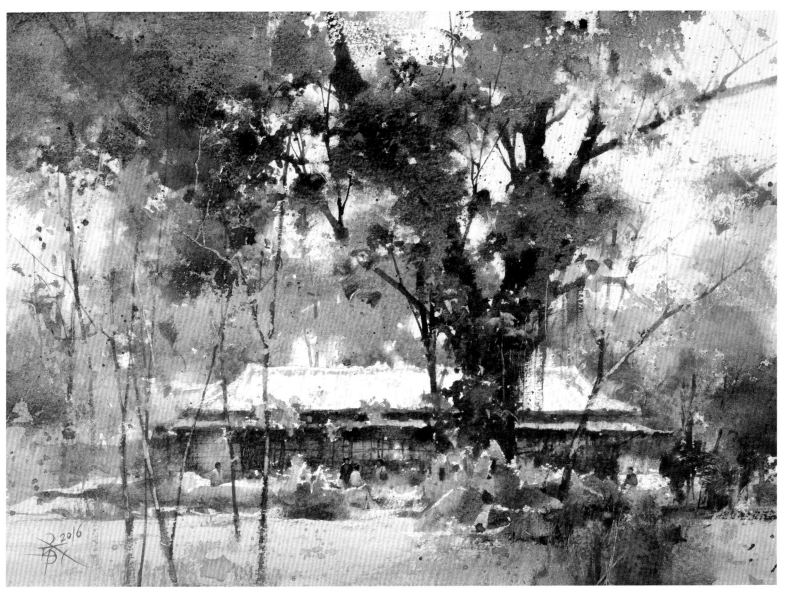

文學森林紀州庵｜Kishu An Forest of Literature　SAUNDERS WATERFORD Rough 300gsm, 26.9×37 cm, Watercolor, 2016

坐落在台北巷弄內的小小日式房子，周圍被一片大榕樹給圍繞著，前暗景的大樹將扁平
的紀州庵切掉一角，形成十字交叉的強烈焦點中心。沒有這些樹的氣場加持，這小庵可
就大大失去了味道與精神。

5-1 樹叢的鉛筆稿，只要設計大小團塊，不要長細枝小葉。不只關心樹叢團塊，更要關心露出的天空亮塊的大小、聚散和斜角分布。在樹叢加一層淺淺的鉛筆排線可以讓這些形塊更加清楚。這些排線只是灰階記號，可不要當成素描用力塗黑啊！

5-2 先用米黃和粉藍刷些淺暖灰在天空背景，保留屋頂的白塊。未乾時，我試著點染右側的濛濛灰遠樹，為景深做準備。接著用天藍、粉藍加一些橘黃調些淺灰綠刷上草地，若真的太灰再混合一點綠色，不要直接使用綠色顏料。樹下石頭是順便點染，這樣和草地的融合感比較好，未來要加工修飾時也會比較輕鬆。

5-3 先遠後近、先亮後暗，最暗的前景大樹叢就保留到最後才上場。先噴些水讓紙張些微濕潤，調些中明度灰綠畫背景樹，再來就處理房屋吧！我先用灰藍點上幾處窗戶，接著用暗暖色畫木板牆，窗戶細節就不會太清楚。屋簷邊緣不要描成一直線，顫抖的線條比較有人味。

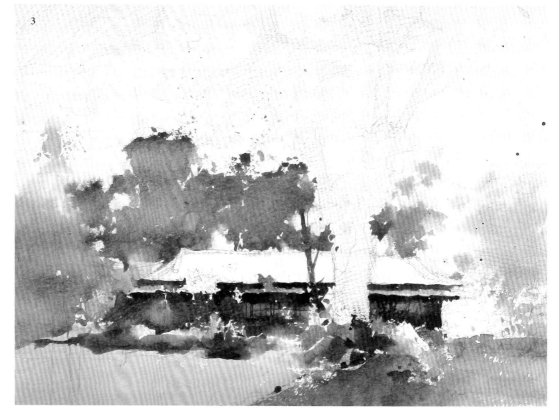

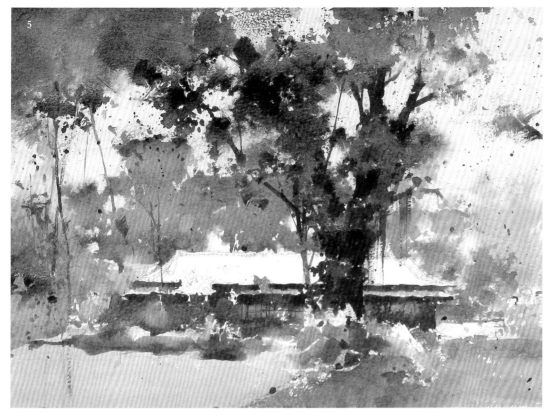

5-4 │ 使用重色顏料群如凡戴克棕、紅赭、群青、天藍、酞菁藍等，將它們調深調濃調重些，準備畫上前暗景的大樹。必須確認前暗景樹叢的明暗值比背景樹叢還要暗，如果覺得已經比背景樹還暗了，就再補更暗一些，以免乾後變淡，還是要再多一道手續補強。

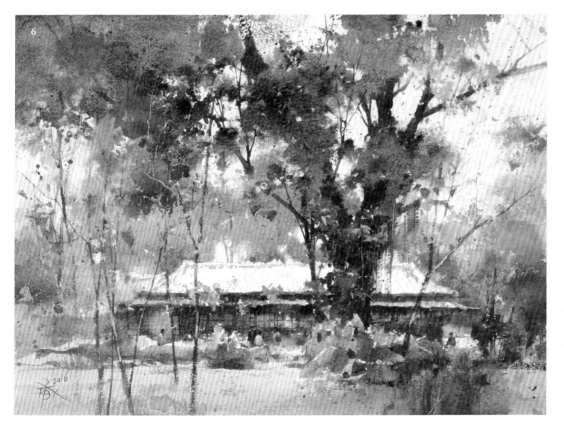

5-5 │ 在進行細節加工之前，先檢查大塊面之間的結構是否穩固。我注意到前暗樹有些頭重腳輕，決定補強左側樹葉叢，使之往下伸展，並結合數根前景細枝，當作支撐。將前景樹影往右側移動，以平衡左上的樹叢重量，再長幾根細枝往右上伸展，順便切過屋簷角。最後在中間屋簷下加幾位閒話家常的婆婆媽媽遊客，注意聚散間距，完成啦！

花與鳥

CHAPTER 6

FLOWERS & BIRDS

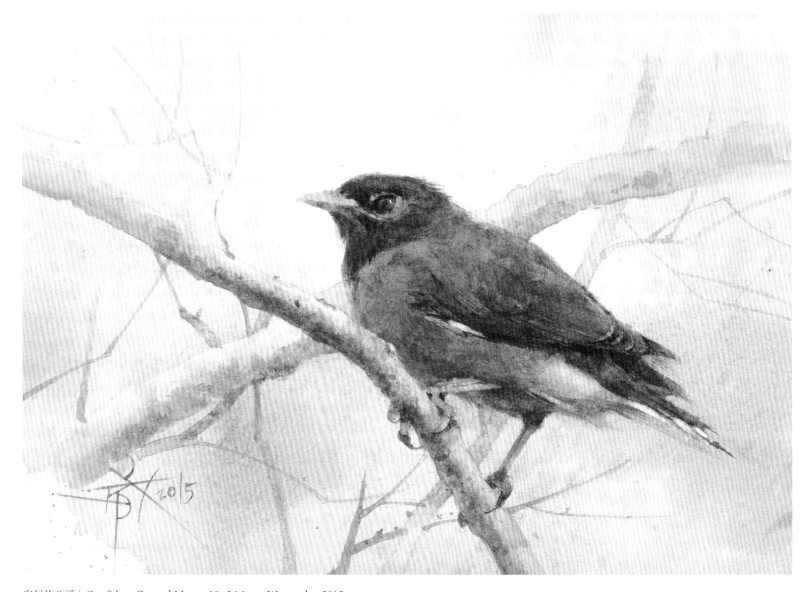

自信的八哥 | Confident Crested Myna　19×26.8 cm, Watercolor, 2015

每天早上到工作室面對那些等待最後修飾完成的畫面，冒著一著下錯，全盤皆輸的危險，
去測試心中的完美。就像是新車在出廠前，嚴格測試所有的零件完整、功能正常的最終
檢查。對我來說，畫作最後的修飾階段，是最花體力與精神的階段。很多人把日曬、雨淋、
時限等各種嚴酷的戶外寫生當作鍛鍊自己的方式，讓人敬佩。但是這最後階段的收官，
才是我個人認為最嚴厲的繪畫藝術修練之路。

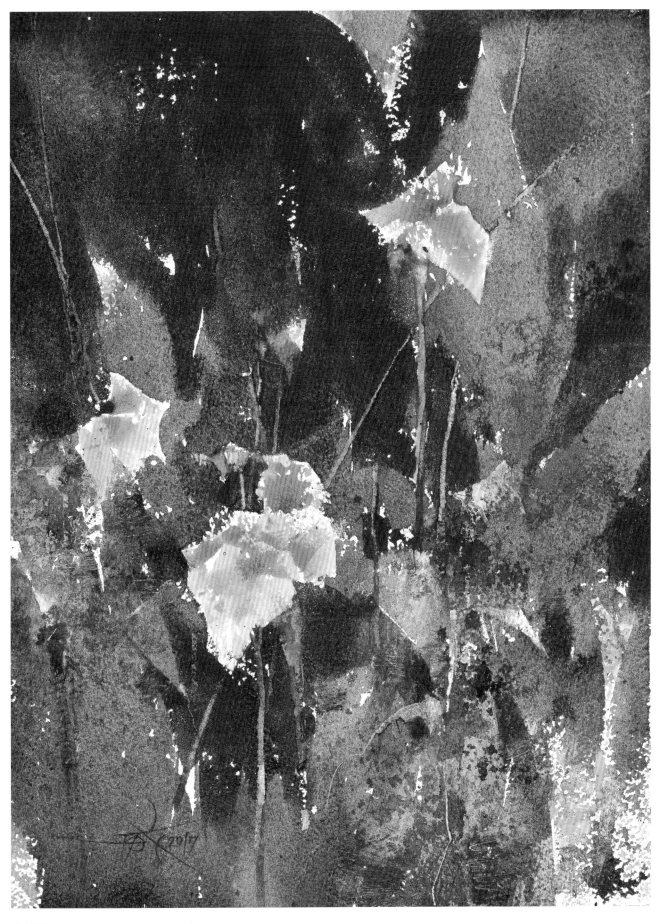

美人蕉｜Canna　37×27.5 cm, Watercolor, 2017

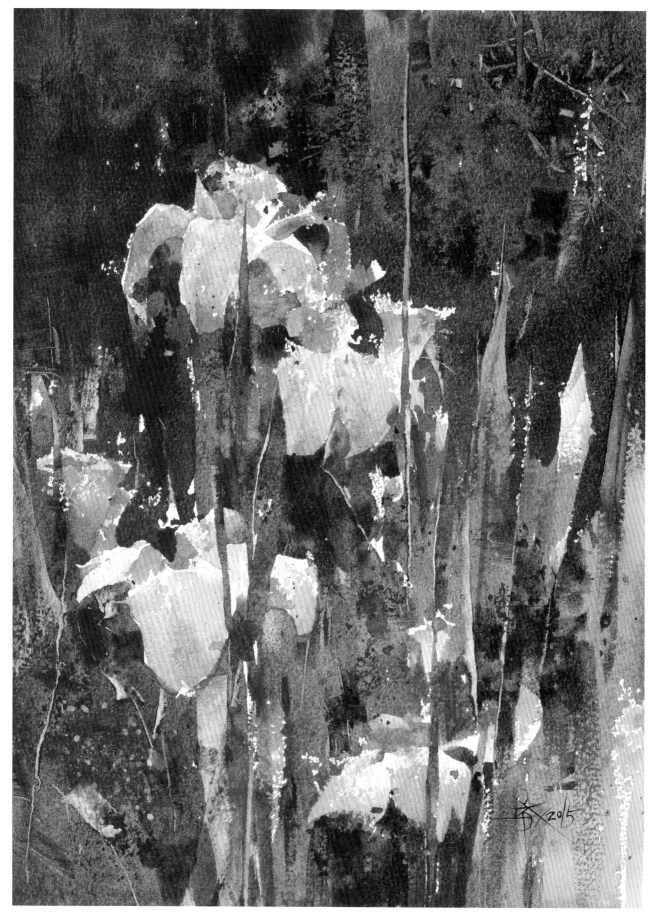

鳶尾花｜Iris　27.2×37.2 cm, Watercolor, 2015

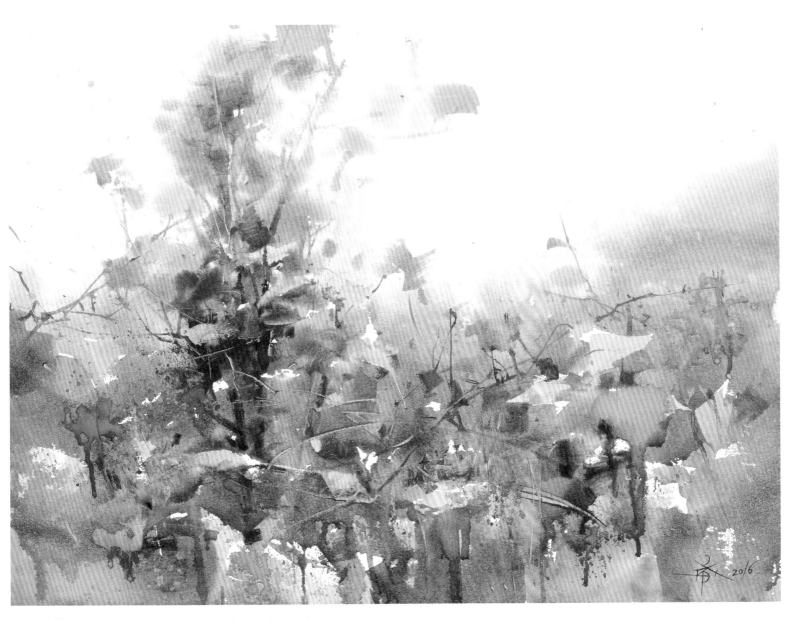

雨中綠｜Green in the Rain　56×75 cm, Watercolor, 2016

「花卉」題材很容易顯現畫家的繪畫綜合素養。

如果一位畫家可以成功處理各種花卉題材，他應該就懂得九成的構圖原理。

第一次見到李焜培老師是在一九八六年的秋天，由當時大一的水彩老師——楊恩生老師帶著我們這班大學新鮮人去參觀香港水彩名家靳微天老師的畫展。楊老師說：「這是你們老師的老師的老師的畫展……」靳微天是李焜培的老師，李焜培是楊恩生的老師，楊恩生是當時才十八歲的簡忠威的老師。能夠名列在水彩世家家譜，讓喜愛畫水彩的我內心一陣竊喜，不由得還帶著一絲虛榮的驕傲。濃眉大眼加上高大挺拔的儀態，以及略帶些香港腔調，不疾不徐的幽雅談吐——這就是二十五年前的某個午後時刻，這位水彩「師公」剛踏進畫廊大門留給我的深刻印記。

尊重創作自主的睿智氣度

十年後，我進入師大美研所就讀，正式拜李老師為指導教授。我當時已經決定要以水彩畫作為研究所的畢業專題個展，李老師逢人就說：「這小子是師大美研所第一個完全以水彩創作發表畢業個展的唷！」在當時台灣畫壇的資深教授畫家們無不以油畫創作揚名立萬的時候，以水彩創作與推廣教育為終身職志並且甘之如飴的李老師，其興奮與欣慰之情可以想見。其實希望李老師當我的指導教授，並非寄望這位台灣水彩教父能再給我加持多少功力，更非因為這份水彩家譜的榮耀。最主要的原因是：我知道李老師是一位完全尊重學生創作自主的教授。對於繪畫創作來說，我這個從來就不會問別人意見的害羞自大狂，李老師給我的創作自由空間讓我得以放手一搏，全心全力畫我當時想畫的水彩方式。以當時師大的傳統時空背景與環境，李老師帶研究生的睿智氣度，極具遠見而難能可貴。多年來，我也一直感念當年李老師與師母對我的支持與疼愛。

自然寫意的創作風采

早在進入師大美研所之前，我二十二歲大學延畢那年，在楊恩生老師家中臨摹了十多張一、二百年前的英國古典水彩畫，讓我發現了用小筆觸重疊的技法可以解決水彩縫合的銳利缺陷，以及如何把這個全世界最不安定的材料，完美地達到我的素描要求。在師大研究所的三年，正好可以將之前累積的臨摹經驗與技法、想法展現出來。奇怪的是，我這種極為精緻古典、嚴謹寫實的水彩創作方式，雖然跟李老師的樸實浪漫、輕鬆寫意的水彩風格南轅北轍，卻得到李老師極大的鼓舞與肯定。我想，這跟李老師多年來潛心研究世界水彩歷史，深刻體會到這種不安定材料是如何帶給古今中外水彩畫家各種刺激與啟發。李老師就像是一位好奇的觀察家與探索者，興奮期待地看著台灣這些水彩青年勇敢挑戰水彩媒介的各種可能。

因為有如此尊重研究生創作自主性的指導教授，跟李老師的互動其實並非是在畢業創作，而是在研一時每週四上午李老師的水彩課堂上。與其說老師為我們上課，倒

一九九八年與李焜培老師合影於台師大美術系。

不如說是跟我們幾位研究生一起畫水彩、聊水彩。我是屬於那種就算是現場寫生，也非得把過程在心中盤算好幾次才下筆的人。李老師和我這種心思細密、計畫周詳的創作個性，完全不在一路上。有一次我畫得不甚滿意，畫到一半就無心再畫，索性搬了把椅子坐在旁邊看老師畫。只看他一派輕鬆，揮舞著彩筆，邊畫邊講些冷笑話（無論這笑話有多冷，聽到老師爽朗的呵呵聲就知道笑話講完了）。有時老師會指著一塊忽然出現的水漬說：「看，這樣也很有趣啊！」有時下筆水分過多而流下來，他就說：「要流就讓它流吧！」雖然感覺老師有點隨性，但是看著老師那深邃而專注的眼神（李老師的眼睛真的帥呆了，特大號的雙眼皮簡直就像是國父孫中山眼睛的複刻版），可以肯定的是：這張水彩畫並沒有想像中那麼輕鬆，這種順其自然的作畫態度肯定是李老師辛勤耕耘水彩數十年的深刻領悟！

　　多年後回想起來，那年有幸得以近距離感受李老師的水彩創作風采，雖然並沒有直接影響我當時的水彩創作方式，可是卻在我後來的教學畫室生涯中，在年復一年，一張接著一張的水彩示範中，不知不覺地厭煩華而不實的題材，逐漸放棄為技巧而技巧的寫實炫耀。每當我現在指著某位學生的水彩習作說：「看哪！這水痕還真好看！」、「水要流，就讓它流吧！」腦海中總會浮現出當年在師大美術系教室，李老師那深邃而專注的神情。

<div align="right">——您永遠的水彩研究生 2012.3.20</div>

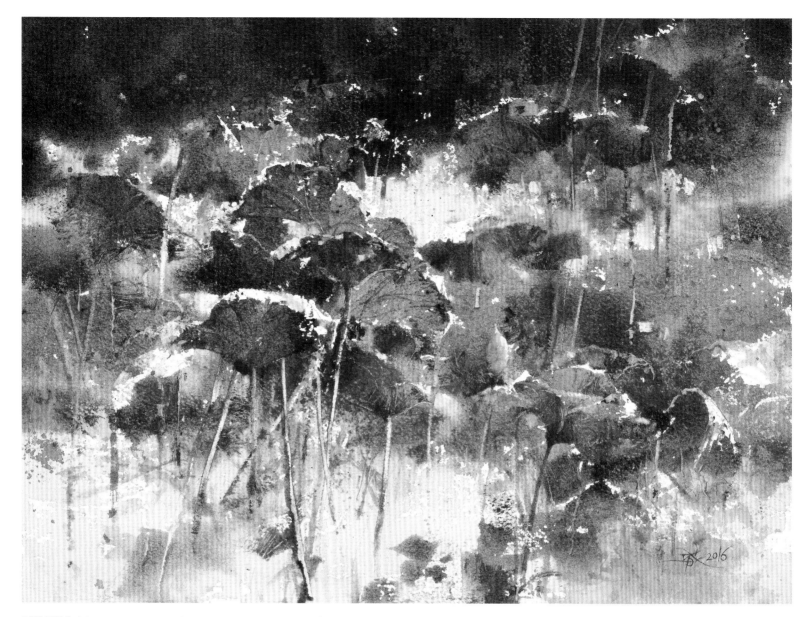

夏荷交響曲｜Summer Lotus Symphony　27.3×37.3 cm, Watercolor, 2016

選擇「共相」（共同形象）的題材（如花卉、樹林、人群）能取得畫面統一的好處，但
也難在如何讓統一單調的共相變得有趣豐富，其關鍵就在於抽象化處理的強弱與位置大
小的設計拿捏。有得，必有失。得失之間就是畫面平衡的遊戲。

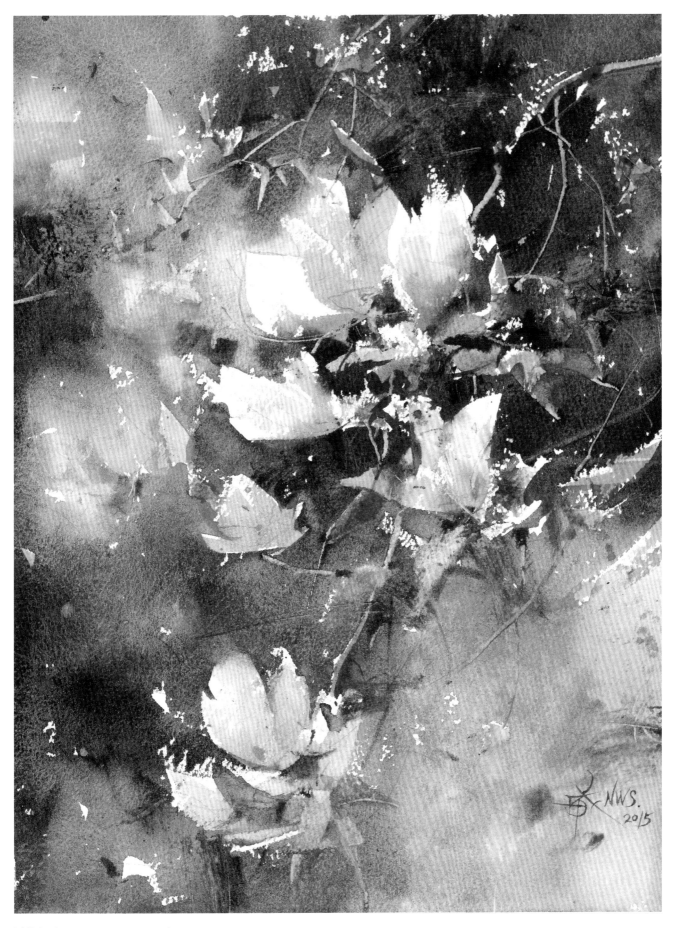

活著│Alive 37×27 cm, Watercolor, 2015

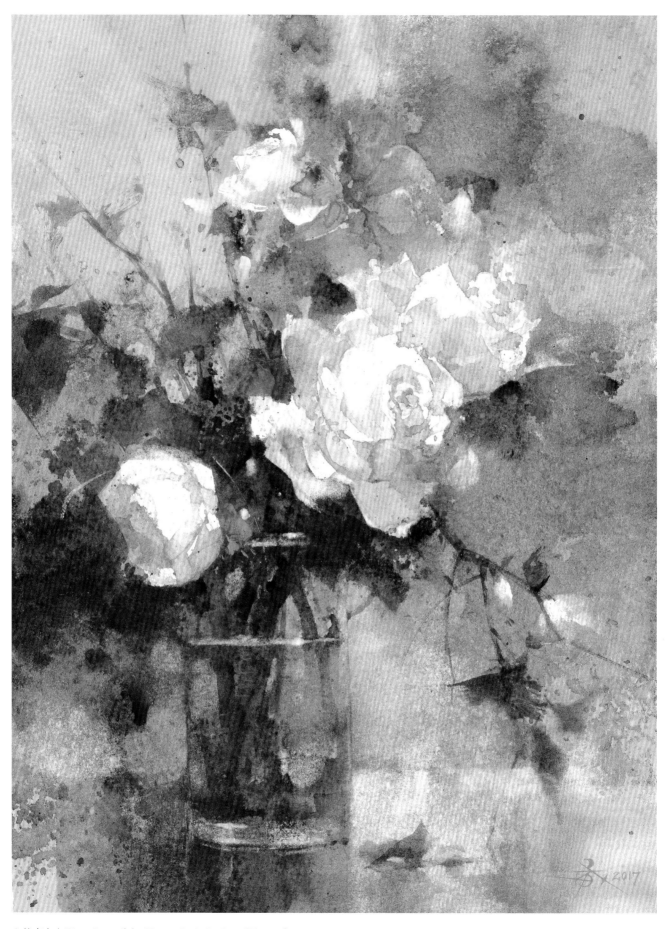

心的方向｜Directions of the Heart　37.3×27.6 cm, Watercolor, 2017

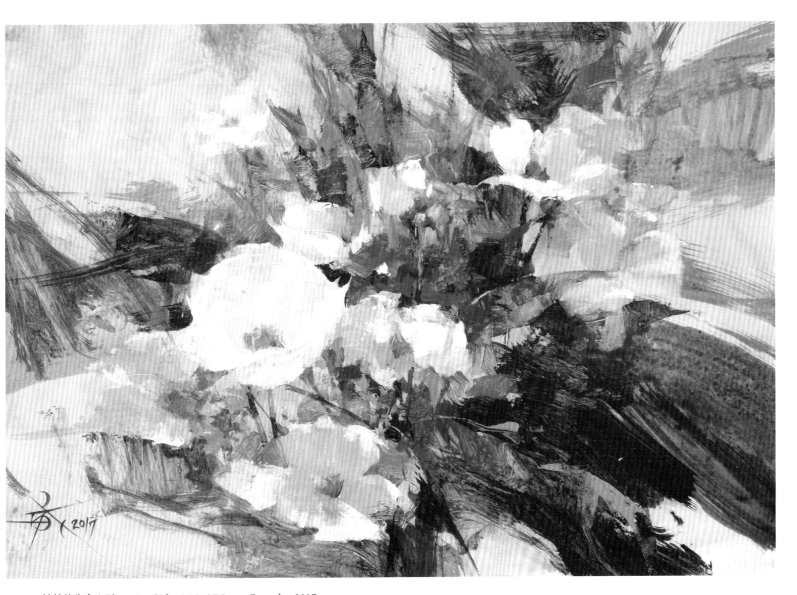

綻放的生命｜Blooming Life　26.2×37.5 cm, Gouache, 2017

我在示範鉛筆底稿線條時，一直強調「線是活的」。那些恣意狂放的線條，就是我對這張
水彩畫的想像預演。在畫花的過程中，我幾乎認不出當下我在畫哪一朵。只有全部的花
印象，沒有個別的花。這些花，在我腦中成為一組有機體，然後，讓筆刷、顏色自然成形。
別讓現實題材綁架你，你越怕，它就綁你越緊。

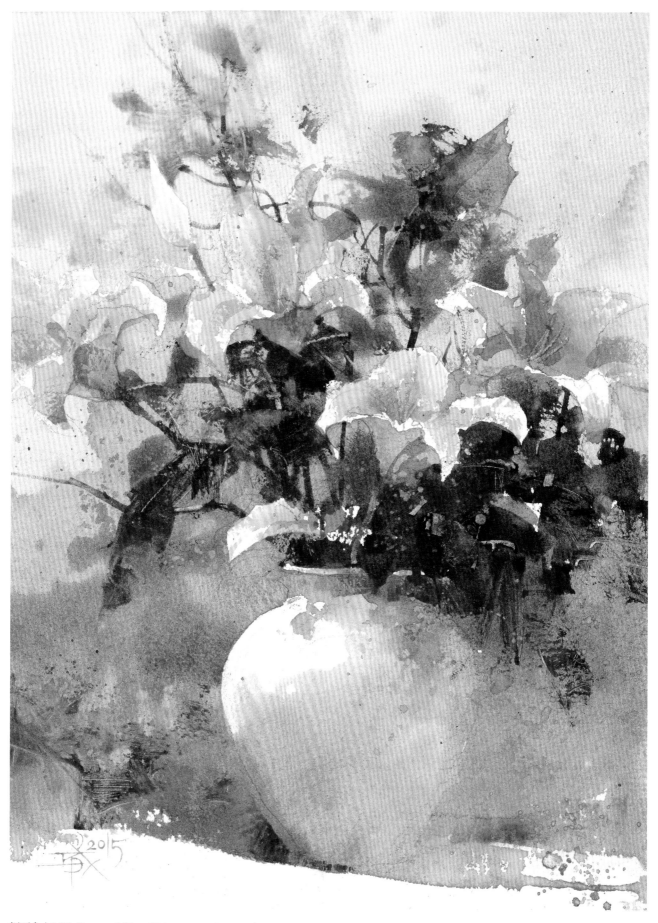

姬百合 | Mid-Century Lilies　27.5×37.5 cm, Watercolor, 2015

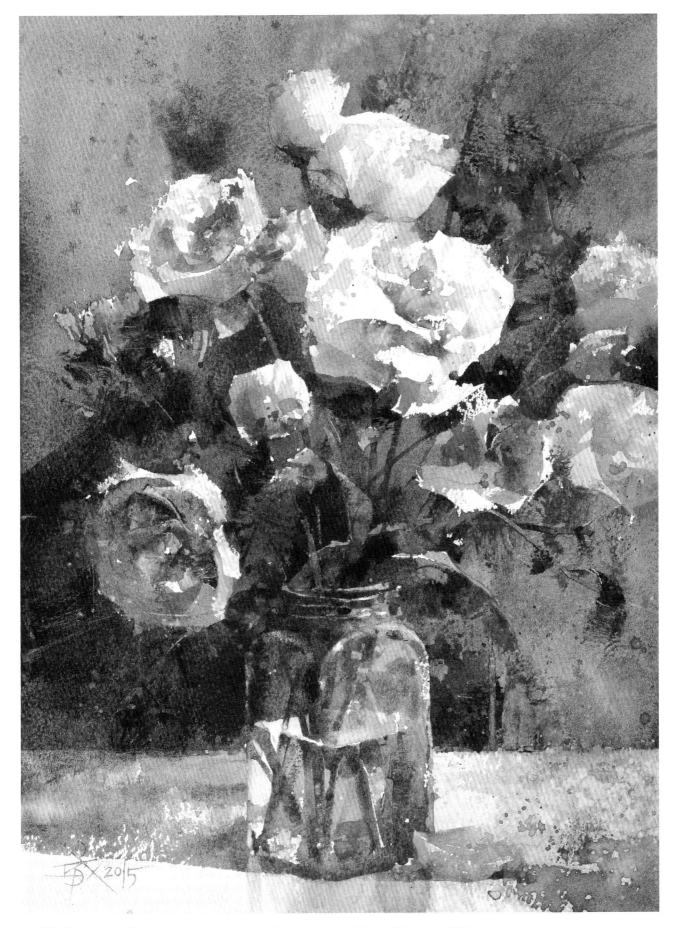

紫色桔梗花｜Purple Balloon Flowers　ARCHES Rough 300 gsm, 27.2×37.1 cm, Watercolor, 2015

以花為主題的畫通常很受歡迎，但畫花的問題卻不少。過度刻畫仔細，感覺匠氣呆板；太過放任顏料奔流又過於輕浮庸俗。

因此，花題材正好成為畫家繪畫風格品味的最佳測試劑。能畫一張有品味的花，就表示構成之美懂了九成了。

6-1 樹建議先從瓶花題材開始練習，畢竟插花的動作已經完成前置布局，而戶外野花可就要用鉛筆草圖移花接木。大花比小碎花好畫，白花比紅花好畫。最好是大小花二三種、二三色，構圖布局就更容易些。插花的藝術幾乎和繪畫構圖的祕訣相通，賓主分明、聚散有致。

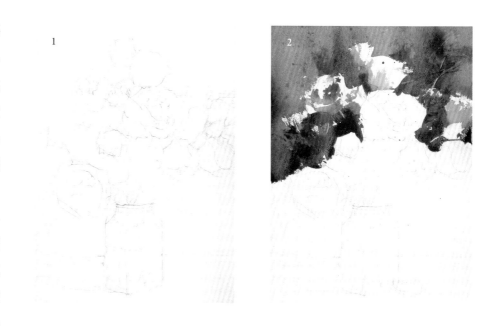

6-2 調大量暖灰色在調色盤上，用大圓筆沾滿。先從背景下手，花保持留白，進入葉片區域就直接換暗灰綠色銜接。再來將各顏色的花朵暗面畫上幾筆，因為是花，色彩可以提高一些。背景應該還沒完全乾透，造成有些花朵顏色會暈開，有些則否。這種結果挺好的，就是不要勉強，應當順勢而為，隨機應變。

6-3 雖然不用留白膠將花蓋住，導致背景的處理會比較繁瑣。但是用了留白膠，花朵的輪廓可就僵死在紙上了。徒手留白沒關係，背景採分區進行也可以搞定。同上一步驟繼續將暖灰背景抹上，再接著畫中間暗灰綠的葉片區，同時也將桌面打上一層淺亮色。待表面沒那麼濕以後，用小尼龍筆沾更濃更重的顏料畫上陰影最暗處，甚至帶些乾擦效果，再用畫刀刮幾枝葉梗。

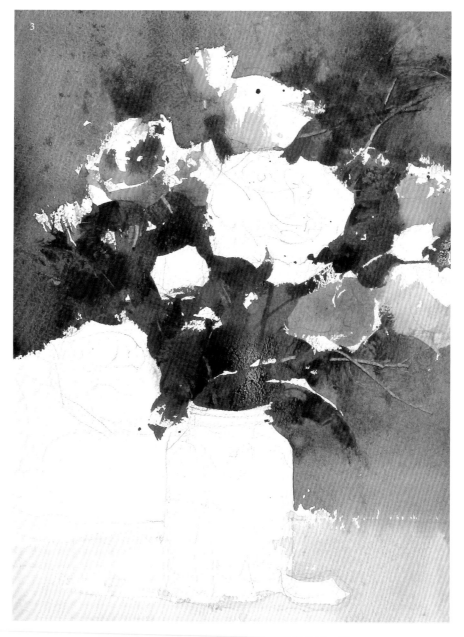

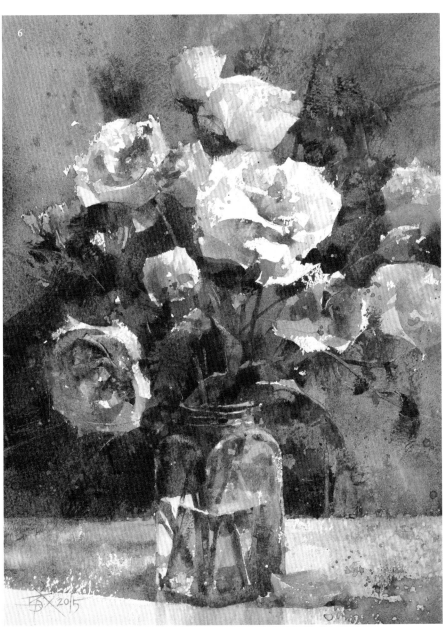

6-4 | 進入到左下角的陰影處，先畫玻璃瓶還是背景陰影，都可以。這區那朵往下望的花，是我為了平衡，用想像力自己捏造出來的。玻璃瓶的畫法沒有想像地那麼難，只要多觀察題材的特徵，提煉更精簡的重點下筆，必見成效。右下角落的那一撇陰影，也是為了平衡左邊的大投影。

6-5 | 你會發覺我把中間焦點區的花先留著，周圍的花幾乎都和背景同步處理。那是因為我希望中間的花明晰，周圍的花最好與背景多融合些。將主花的花瓣暗面用稍高的彩度下筆，接著調更重的顏色點染在花心縫隙處，同時別忘了留下不同造型面積的花瓣亮面。其他周圍的小花開始進行重疊，增強細節。壓在主花上面的小花，我臨時決定改成淺藍色。

6-6 | 在這之前的進度，都是在課堂上的示範。這最後整修的階段，通常是我帶回工作室的加工作業。主要是修復一些關於大明暗值，或是造型不美的問題。增加幾處關鍵細節，打破或連結。這最後的修飾，都可以局部噴水後再行加工。

台灣印象

CHAPTER 7

TAIWAN IMPRESSION

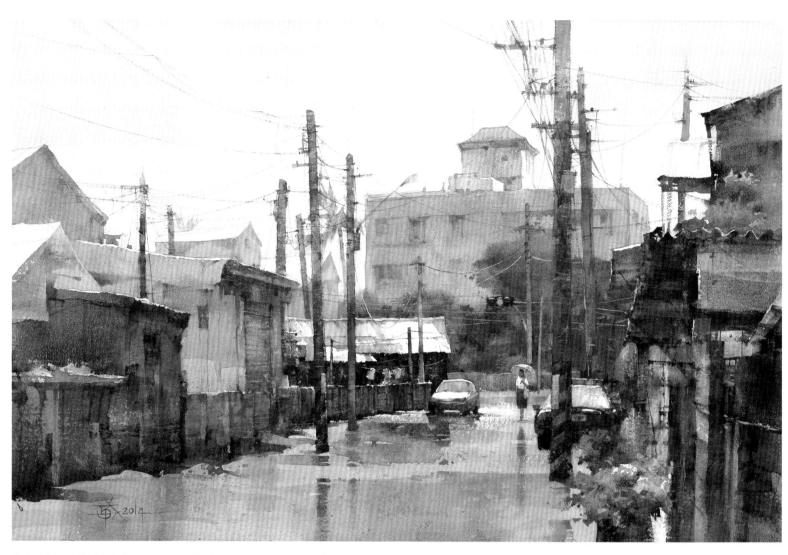

北斗剛才下過雨 | It Has Just Rained in Beidou 50×75 cm, Watercolor, 2014

我最大的敵人只有二個，第一個是健康，第二個是名氣。

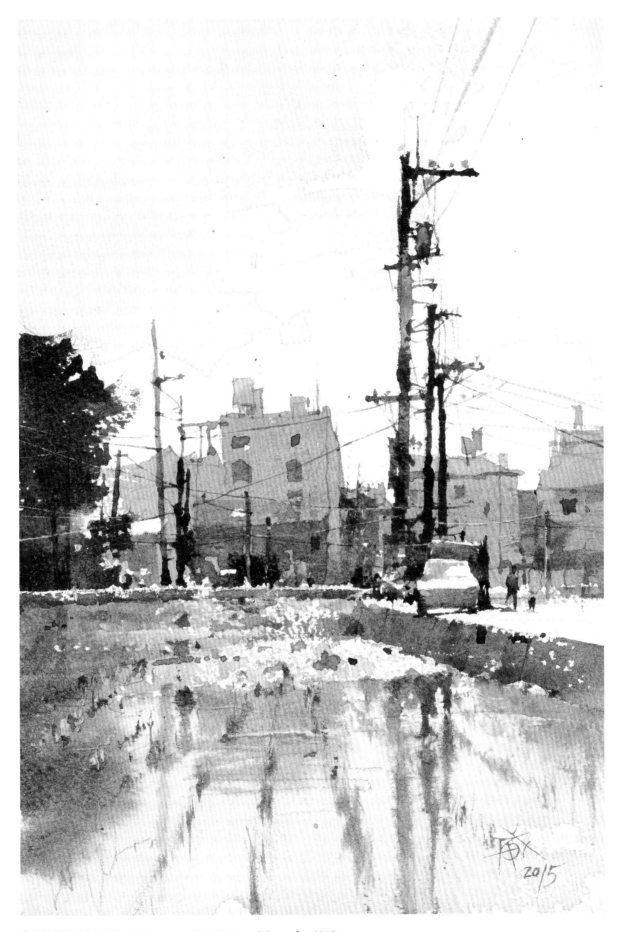

北斗鎮的夏天｜Beidou in Summer　27.5×18.5 cm, Watercolor, 2015

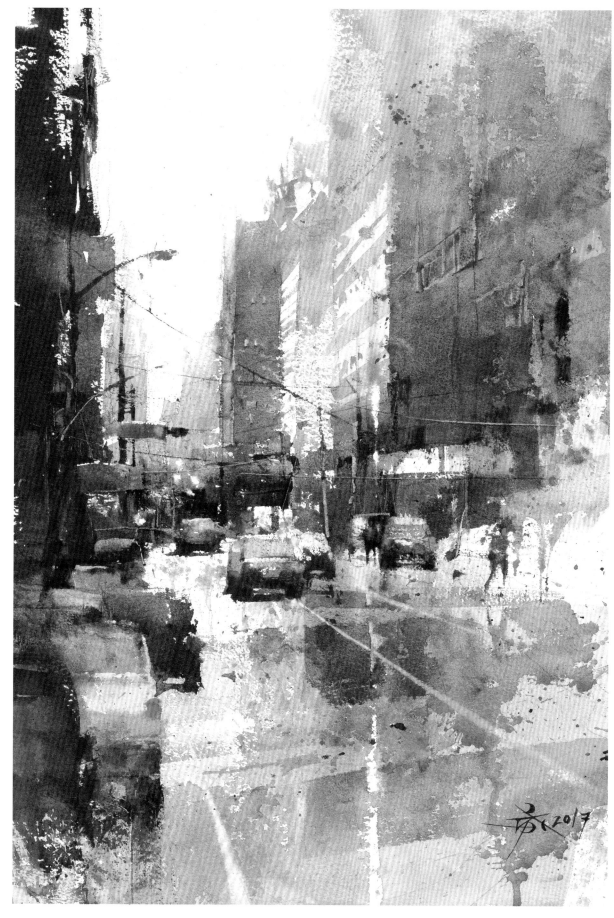

桃園街景 | Street Scene, Taoyuan　54.3×37 cm, Watercolor, 2017

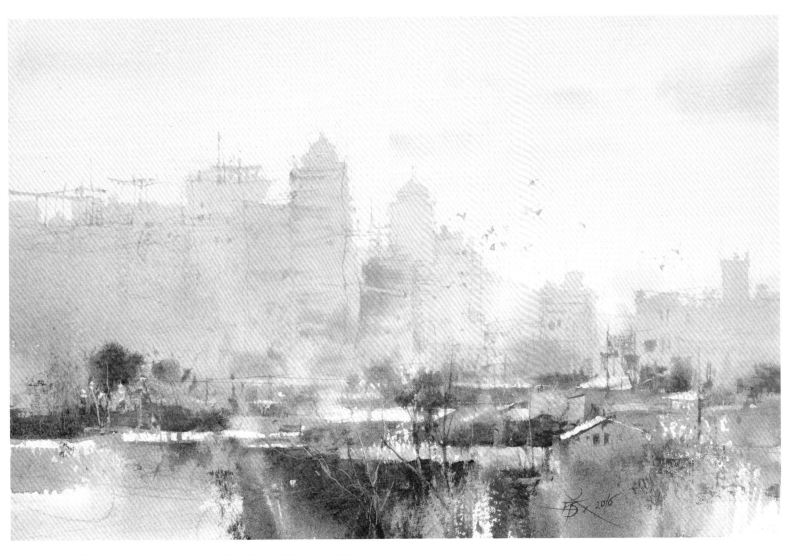

台中站快到了｜Next Stop, Taichung　18×27.5 cm, Watercolor, 2016

如果說，水彩的各種媒材特質效果像是各式各樣的演員，那麼，畫面構成就是這齣戲的「劇本」。沒有一套好的劇本，演員的演技再怎麼好，都派不上用場。只要構成的設計越完美，對技法的需求就越降低。用你的心眼觀察題材，沒有一個有趣的畫面構成浮現腦中，我決不輕易動手去畫。

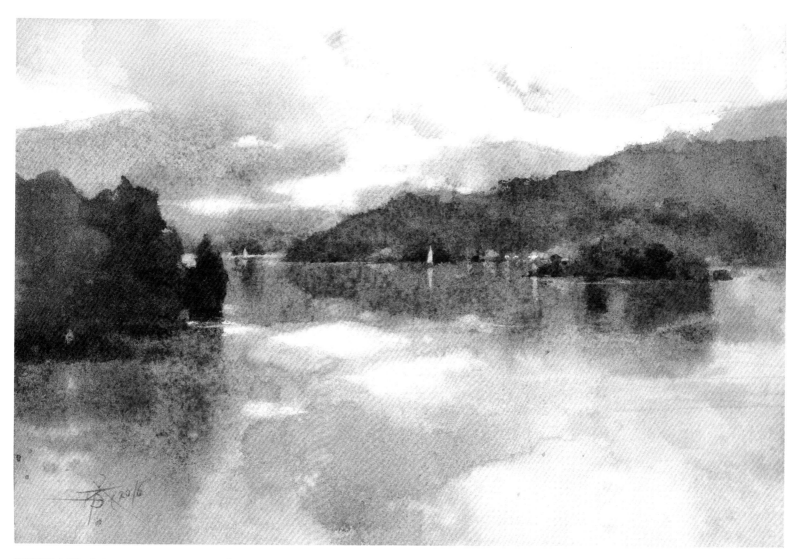

慈湖祕境｜Cihu Lake　18.4×27.6 cm, Watercolor, 2016

造型難在美，難在有形趣，而不是難在正確。何苦拿拷貝機器去綁住你的手呢？你只要
順著你的整體布局意念，讓造型奔馳畫面，讓線條去表現、去說話。這張畫才會有樂趣，
才會有品味。

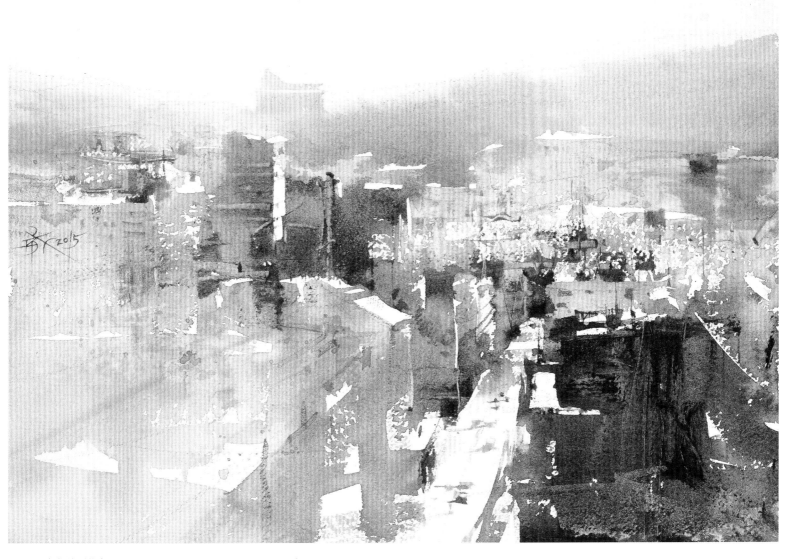

台北美麗華 | Taipei Miramar　27.3×37.3 cm, Watercolor, 2015

畫得多，不等於就會越寫實；畫得少，不見得就是越抽象。表現寫實之趣，不一定要精
雕細琢；表達抽象之美，並非只有簡化一途。試著用極簡的描繪暗示複雜的細節，或是
用極複雜的細節描繪去表現精簡。反向思考，經常是靈光乍現的泉源。

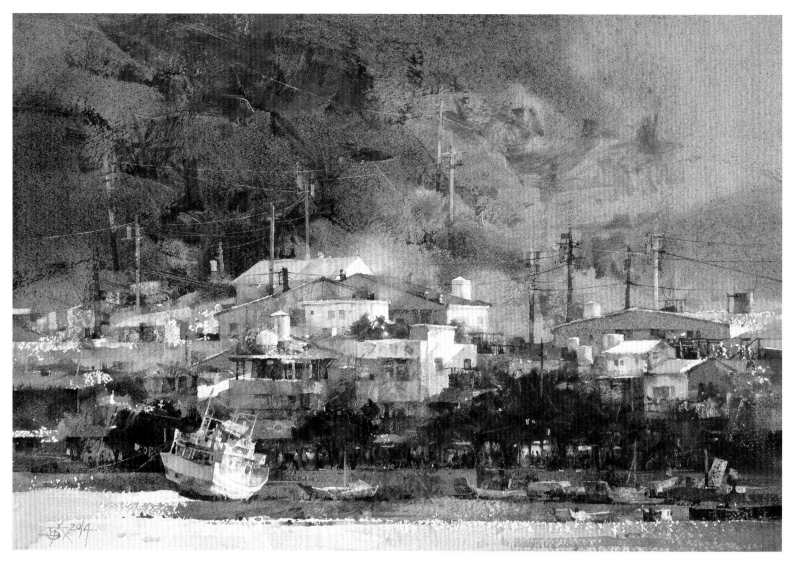

淡水遠眺八里｜View of Bali, from Danshui　37.5×55.5 cm, Watercolor, 2014

什麼樣的題材可以入畫？只要腦海中浮現出一張有趣味的畫，就可下手。但事實上，這種想像很不可靠，所以，利用簡單的素描工具畫草圖，就是確認這個想像，同時讓你的畫面協調成形。

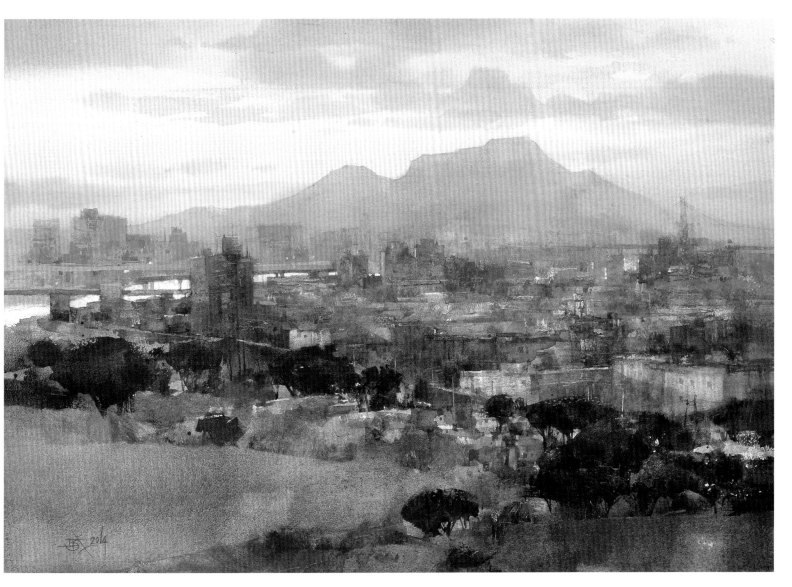

浮世觀音｜Guanyin Mountain　55.5×75 cm, Watercolor, 2014

我深信，每個人心中最坦誠的自己，就是最嚴厲的評審和老師。我通常只對我的學生提供意見，但我不會主動對任何從事繪畫藝術創作的人，提供意見與看法。因為我知道，對一位有潛力與天賦的創作者來說，不管是在創作前，還是完成後，只有他自己的渴望與信念才能解決自身的問題。與其到處詢問別人意見，倒不如打開自己清澈的心眼，自我批判，才有可能創作出屬於自己的繪畫語言。

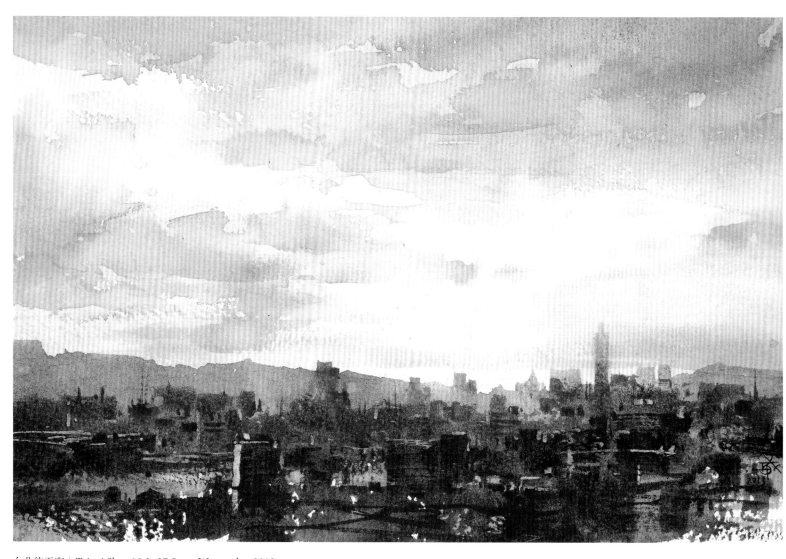

台北的天空｜Taipei Sky　18.3×27.5 cm, Watercolor, 2013

藝術只是一門職業，需要創意、美感、知識和大量練習的職業。

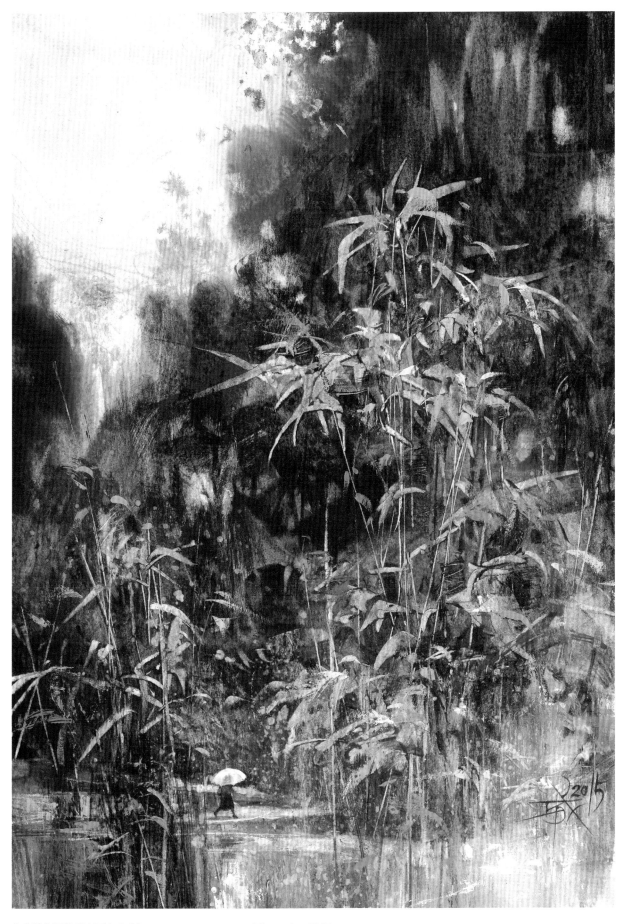

台北植物園的黃金雨｜Golden Rain　18.5×26.5 cm, Watercolor, 2015

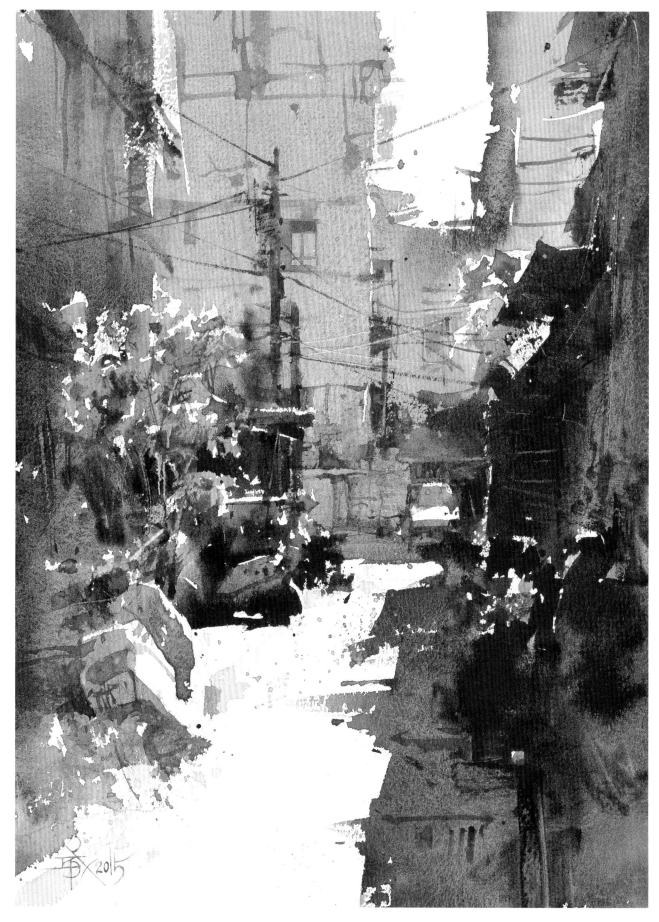

永和之光 | Sunshine in Yonghe　27.3×37.3 cm, Watercolor, 2015

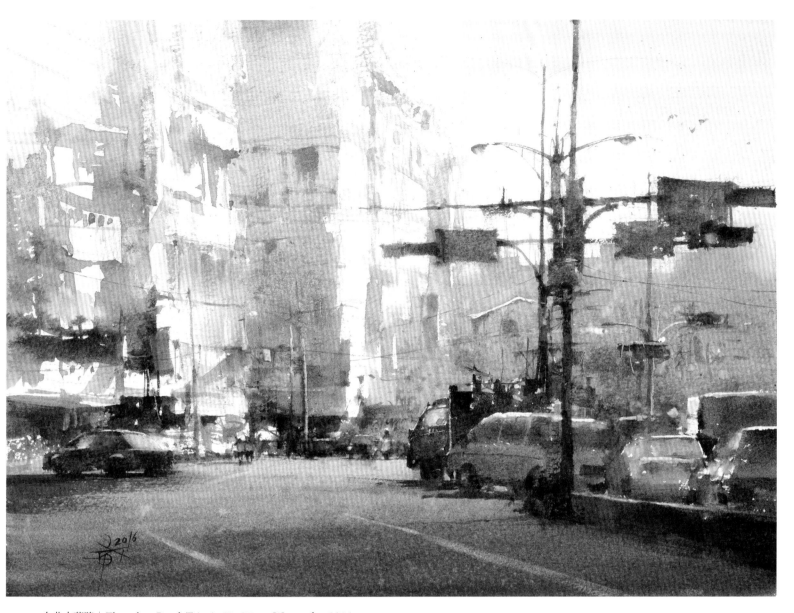

台北中華路｜Zhonghua Road, Taipei　27×37 cm, Watercolor, 2016

我認為並不一定需要打好寫實基礎，才能畫好抽象畫。這兩種基本功的訓練，應當要同步進行練習。任何一位寫實畫的大師，都是利用現實來表現抽象之美。我只是把抽象美的元素抽離出來讓學生練習，而不用受到現實的干擾。繪畫的本質是抽象的、裝飾的。在你站在一幅寫實畫傑作前，感受到光影的幻覺而讚嘆之際，你其實早已被抽象的平面裝飾結構之美，給深深吸引住。

搞不清楚「美術」的美術班

翻著美術史上幾位我景仰的大師畫冊，除了賞畫以外，我會特別注意作品的年分，他是幾歲畫出這件傑作的？然後不自覺地去對比我該年齡的作品，當然，經常是慚愧而汗顏。我常對學生說，我直到三十五歲才自覺擁有素描基本功，四十五歲才真正認識水彩畫。這不是什麼值得驕傲自誇的事，反而讓我無限感慨與惋惜。如果台灣的高等美術專業教育環境正常，我應該是要在二十歲完成素描基本功，三十歲就能夠自由駕馭水彩畫，四十歲以前就有機會成為當代頂尖水彩大師的啊！也就是說，我的藝術修練整整延遲了十五年。我想，不是因為我小時候沒有去念國高中美術班，而是在我高二開始學畫以後，沒有正確認識繪畫藝術的基礎。

上了大學以後，我遇過不少老師告誡我：不喜歡讀書，畫得再好也只是畫匠。直到我上了半百的歲數，我才搞懂這件事：原來台灣幾十年的高等美術專業教育，就是被「書念不好只能當畫匠」這句鬼話給害慘了！如果一位美術專業科班的學生，從頭到尾念書的目的就是為了成為大藝術家，我看十之八九的結果就是書也念不好，畫也畫不好，到後來也就淪為只靠一張嘴來創作與教學。

求知若渴，虛心若愚

許多繪畫大師如美國當代水彩大師安德魯‧懷斯、英國當代水彩大師愛德華‧席格，小時候都是體弱多病，由家教啟蒙識字，在家自學繪畫。別說沒有大學文憑，他們可能連學校都沒進去過！「Just Paint」就是這些大師從小到大，每天最關心的事。中日韓的職業小棋士，也都只是在學區中小學掛名註冊，這些孩子整天泡在棋院裡打譜、對奕、覆盤，很少出現在校園。訓練棋藝時間都不夠用了，誰還跟你搞英數理化品學兼優的全才藝人？優秀的舞蹈家、音樂家的養成大抵如此。

能夠在各種藝術領域達到世界級大師的人物，我相信都會是如同蘋果電腦創辦人賈伯斯所說的「求知若渴，虛心若愚」的人。我的學科從小到大沒有優秀過，對我來說，學校每週功課表裡面，只有美術、美術、美術（因為每節課都在課本塗鴉）。如果老師偶而輕鬆一下，講了有趣的事，我就會停下手中正在塗鴉的筆；老師如果繼續講課，我就埋頭繼續塗鴉。並不是我不喜歡念書，只是喜歡念的書不是課本。小學時喜歡看漫畫《小叮噹》，國中時讀《怪盜亞森‧羅蘋》，高中時看金庸，大學時喜歡讀日本文學小說。研究所時，除了美術史以外，我還喜歡看一些古典音樂史、世界文明史和哲學史，當畫室老師後迷上圍棋類的棋書……喜歡讀這些雜七雜八的閒書，完全只是好奇與興趣，沒有一樣是為了要讓自己看起來更像是一位有思想的「藝術家」。賈伯斯年輕時雖然從大學休學，卻仍去選修硬筆書法課，他只是很單純地深深著迷於文字造型之美，並不會想到以後他的蘋果電腦會因此更有賣相。

澆熄繪畫熱情的美術教育體制

今天在台灣，有些美術教育界的專家學者或藝術家教授，一再高唱「技巧不是藝術，內涵與思想才是藝術的本質」。他們振臂疾呼，強調學科的重要，擔心學生書念不好、學科不行，以後的作品肯定缺乏思想與內涵，只能成為畫匠。這些年，我有幾位基礎相當好的學生就讀各校美術班，他們就是某些學校老師認為的那種，被畫室訓練的技巧很好，學科卻是一塌糊塗、無可救藥的小小畫匠。這些老師為未來台灣美術界，可能會出現一個個腦袋空空的畫匠而憂心忡忡，於是在日前提出廢除美術班的提案。其實，我早就舉雙手贊成廢除各級美術班，但並不是因為這膚淺荒謬的理由，而是台灣這種培育專業美術人才基礎的教育體制，是由搞不清楚何謂美術基礎的教育者所主導。這種高唱「文以載道」的半吊子文人美術班，幾十年下來，不知道澆熄了多少對繪畫滿懷熱情的青少年！

我相信，考進美術班的學生學科好不好，以後能不能繼續升學，那些一點都不重要！問題始終在於，有沒有真正懂得美術基礎的藝術教育專家學者來為台灣基礎美術教育扎根；有沒有足夠、質量並重的基本功師資群，可以觸發學生求知若渴、心嚮往之的欲望，引領學子誠懇地往強大的美學實力奮鬥！今天把問題歸咎於畫室所謂的「制式」教學，怪罪於學生的學科不好，這些高等美術專業教育決策者，似乎從來都沒有錯，也不會有錯。

真正世界頂尖的大師級藝術家，在追求卓越的過程中，他會知道自己需要什麼養分與知識，並憑著不斷超越自我的實作技巧，才得以說得出這句「技巧根本不重要」。而這句話，並不是靠幾位博士學者教授專家，光在嘴上練練就可以唬弄學生的。說實話，我一點也不擔心那幾位學科一塌糊塗的高手學生，我甚至還羨慕著，他們怎麼可以如此幸運，在青少年時期可以遇到正確繪畫基礎觀念的老師，讓他們知道修練要及早要勤奮。讓他們可以如此年少，就達到我當年望塵不及的程度。

誠以待己，不為浮誇表象迷惑

我只希望這些「小小畫匠」，繼續堅持誠以待己，用修練餵養自己，不被當今這高來高去、詭辯浮誇的藝術現象給迷惑，我相信這些小子，就算因為爛學科而進不了藝術大學，他們仍是以後台灣優秀美術的希望之一。

台灣，很可惜地，目前的大環境沒有條件辦美術班，所以，為了這些有美術天賦的孩子，請教育局長官認真考慮，廢了中小學的美術班吧！

——簡老師的美術專業教育碎碎念 2016.4.20

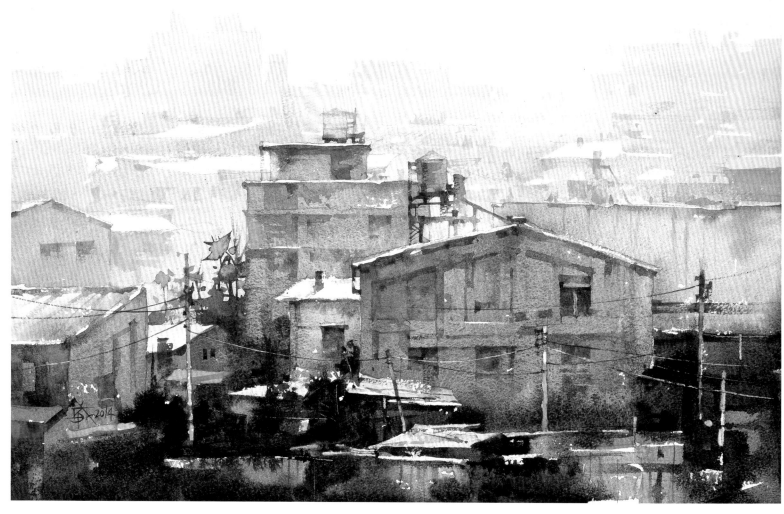

台灣風光之一｜Taiwan Scene No.1　38×54 cm, Watercolor, 2014

明暗、光影、空間、透視……是素描常識；主次、強弱、對比、平衡……是素描智慧。

用你的線條，學習常識，研究智慧；用你的線條，表達感受，表現繪畫。

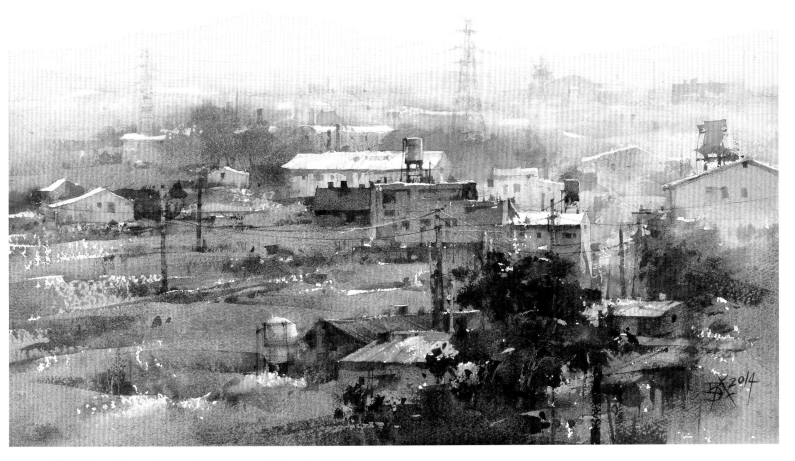

台灣風光之二│Taiwan Scene No.2　38×54 cm, Watercolor, 2014

畫鉛筆草圖的目的是為了讓腦中的想像畫面成形，確定是不是你要的。不要去數幾棵樹、
幾間房，你要計算的是大小、明暗、聚散、主次，然後拿出鉛筆，開始用線條拉形狀。
重塊擺哪裡？虛空擺哪裡？主次擺哪裡？密集擺哪裡？鉛筆如果抓不出形，就是你還搞
不定想法。請繼續拉，拉出想法，拉出樂趣。就算最後拉成亂七八糟的線團，只要心中
想像的畫面越來越明朗，這最重要的初階草圖就大功告成啦！

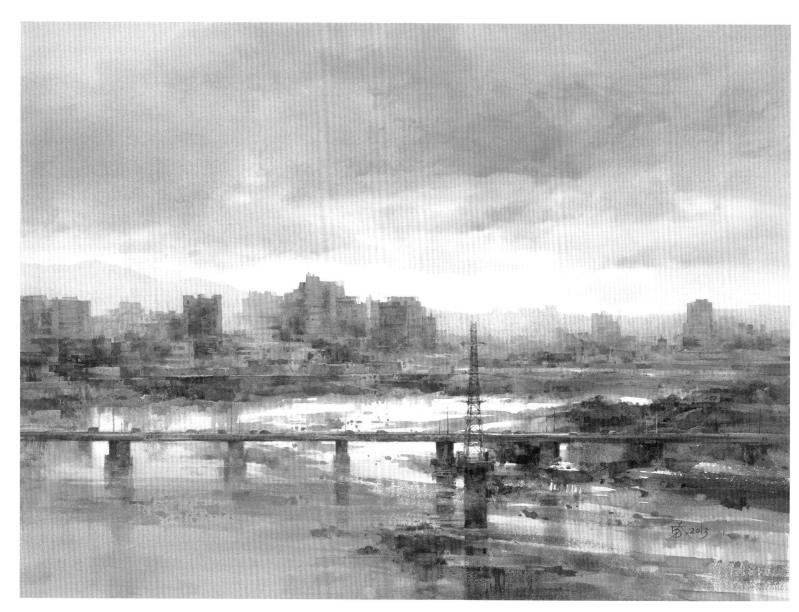

形趣之境 | The Intrigue of Form 51.5×74 cm, Watercolor, 2013

我的水彩創作鉛筆底稿，依畫面大小來決定要從多軟的鉛筆開始。畫面越大，B 數越軟。
從 4B、3B、2B、1B，一路畫下來。大 B 數分配大布局，中 B 數整理中塊形，小 B 數處
理小結構。我當然會參考我取景的照片，但是造型比例結構是要由我說了算。遇到不美
的結構與細節，就直接用鉛筆「美容整型」。鉛筆線條的精緻度，與畫面的主次成正比。
越是不重要的地方，線條越抽象奔放。線條的輕重緩急，視主次需求與行筆的節奏而定。
鉛筆底稿定案時，同時也走完了一次水彩畫的模擬預演。

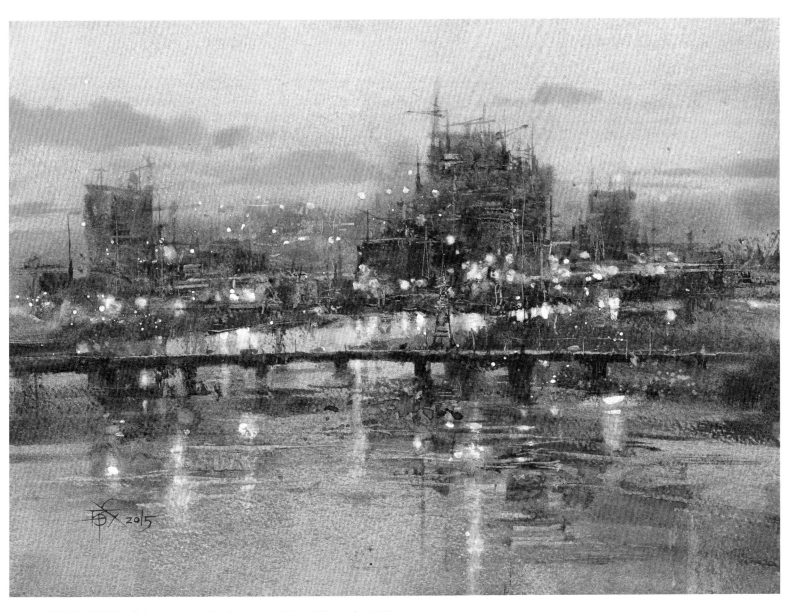

新店溪的藍調爵士樂│River Sings Blue Jazz　27.5×37 cm, Watercolor, 2015

畫家的繪畫藝術沒有求新求變的問題，只有素描根底厚不厚的問題。當素描程度提升，
畫家的形趣品味也會跟著提高，一山翻過一山，永不滿足。這個「變」將不會只是掛
在嘴邊的口號，而是一種再自然不過的藝術現象。

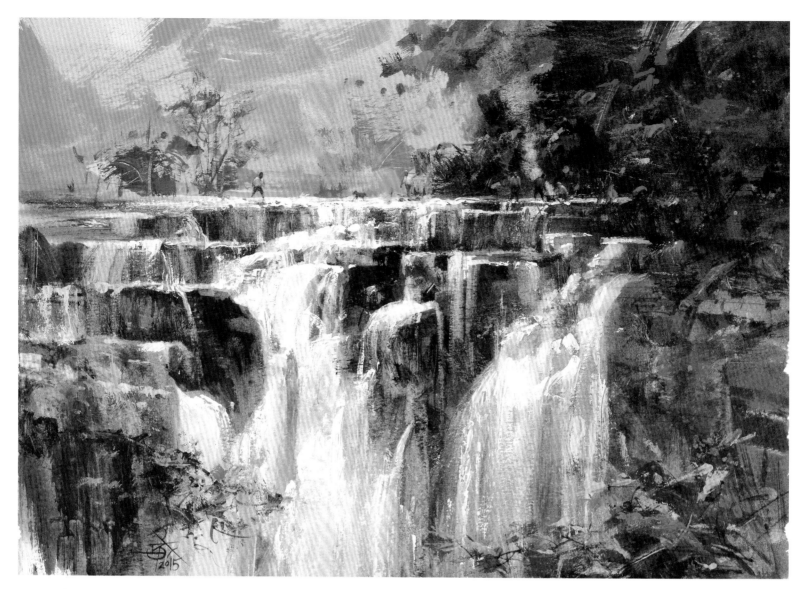

十分瀑布│Shihfen Waterfall 18.6×26.5 cm, Gouache, 2015

繪畫比賽得不得獎，跟自己的藝術境界追求，沒有必然的相對關係。幾位評審的眼光，
並不代表藝術公平公正的真理。得獎頂多是短暫滿足了世俗的虛榮，終究還是要回頭問
問自己心中的評審滿不滿意？當然，這位最嚴厲的評審，必須要靠你用更高的品味、更
深刻的美學，十年、二十年不斷地餵養他，他才會回報你最嚴苛的批判。

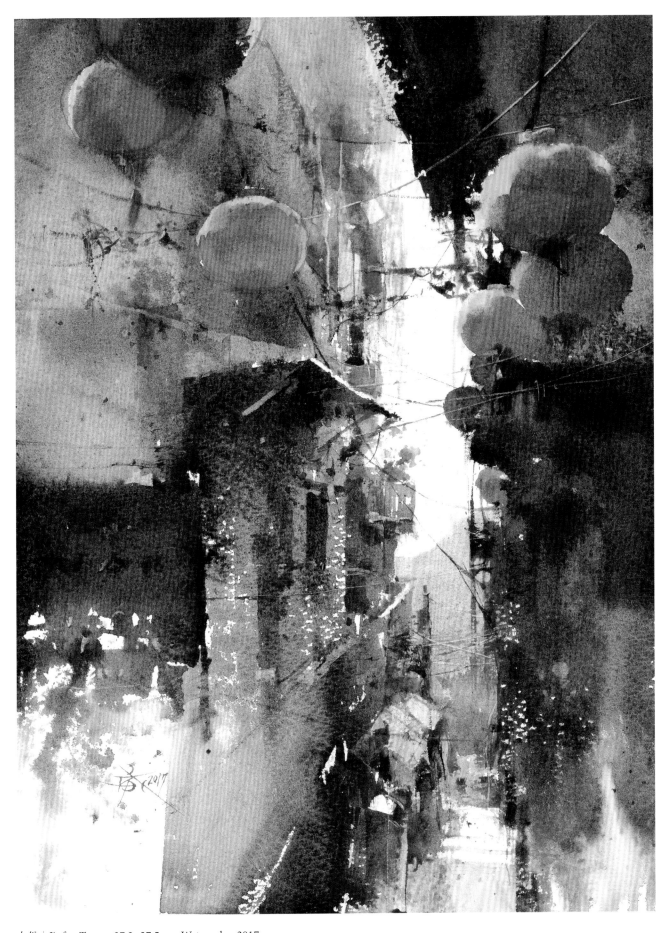

九份 | Jiufen Town　37.2×27.5 cm, Watercolor, 2017

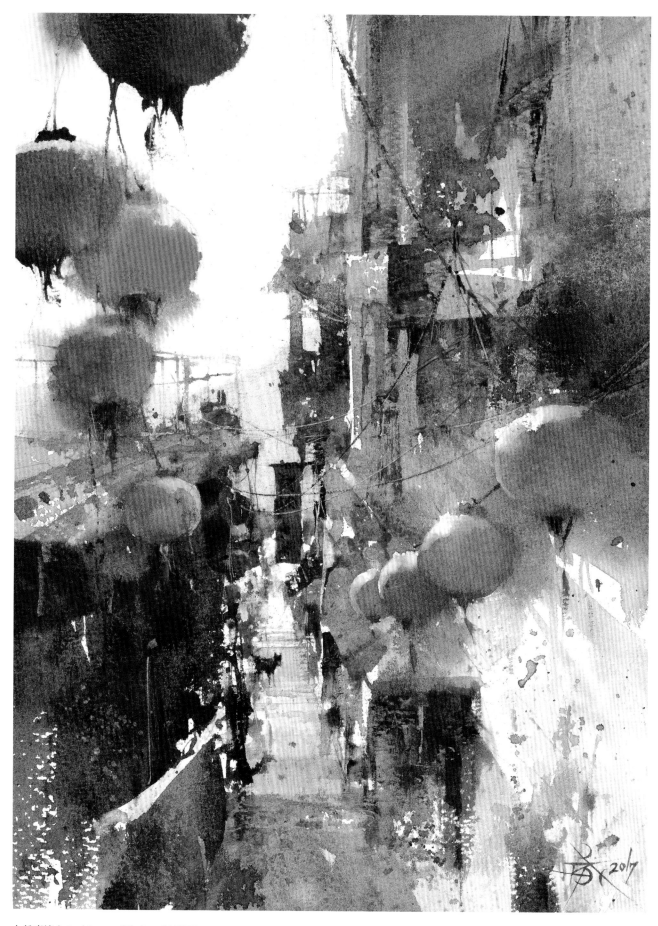

九份意境 | Ambience of Jiufen SAUNDERS WATERFORD Rough 300gsm, 37×27 cm, Watercolor, 2017

7-1.2 | 天還沒亮，我從旅館早早就出門，獨自一人漫步在沒有遊客的九份，更添神祕感。這張照片擁有強烈的九份元素，只要稍加調整，即可成為佳作。在這張鉛筆初階草圖上可以發現，我調整了燈籠的位置與數量，刪掉右上的半顆燈籠，讓右側整組偏低，以斜角呼應左上組的燈籠群。同時把左側燈籠調整成律動感的 S 走勢，這張畫的紅色才有氣場及精神。初階草圖的繪製，不要描繪細節，只要設計大形即可。滿意了畫面布局，確認這是你要的畫面，就畫上十字即告完成（若畫幅是四開或對開以上，畫上八格或十六格也可以）。

7-3 | 有了良好的草圖設計，就不用在水彩紙上構思，塗塗改改，還沒開始畫水彩就把畫面弄得髒兮兮。將這草圖比例，正確無誤地搬到同樣畫了淺十字鉛筆線的水彩畫紙上，確保所有面積、位置、比例的設計吻合草圖的美感設計。鉛筆線條的輕重與否，就看它所在的位置是否重要。越是角落不重要的位置，就越是輕鬆含糊帶過。這些輕重緩急線條，都會為接下來的水彩表現手法提供暗示。

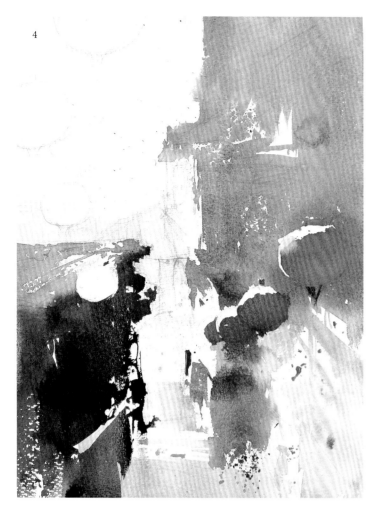

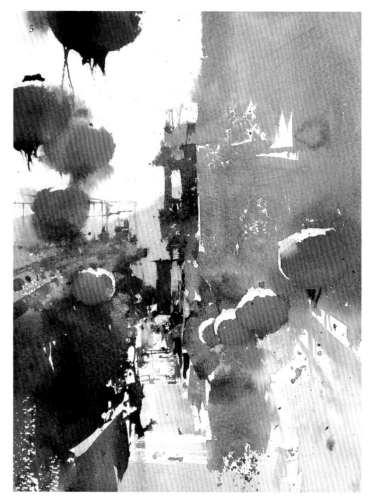

7-4 │ 天空留白，畫上淺灰藍遠山。調中性灰色畫上右邊牆壁，留出燈籠和些許飛白。待表面將乾未乾之際，調合鎘紅、橘、茜草紅畫上燈籠。燈籠上邊亮處留白，下邊暗面就隨著未乾透的灰色牆壁，讓紅色自然擴散。左下處的暗色建築，依此類推。特別注意的是，我在焦點中心的牆面邊緣用了筆鋒尖銳的綜合毛中號水彩圓筆，像是寫草書般地畫出抽象細節。

7-5 │ 接著畫左上燈籠與主焦區。為避免燈籠太硬，先噴些水再畫。若有紅色溶不開的位置，用乾淨的筆掃一下想要柔化的邊緣，紅色就會化開。注意要求每個燈籠不同的明暗值與彩度，才會有變化，對空間暗示也大有幫助。焦點中心的暗色陽台和中間阿妹茶樓的紅招牌，可以多製造一些小碎塊以暗示細節。到這裡為止已經完成大塊鋪色，初階草圖自此功成身退。

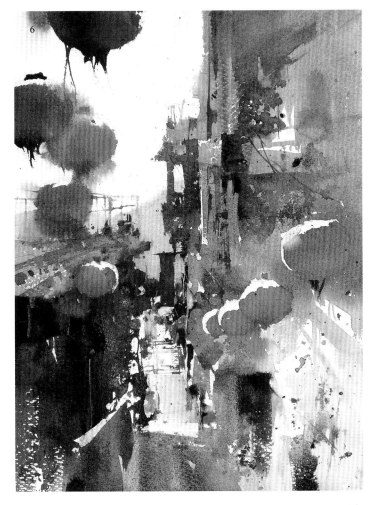

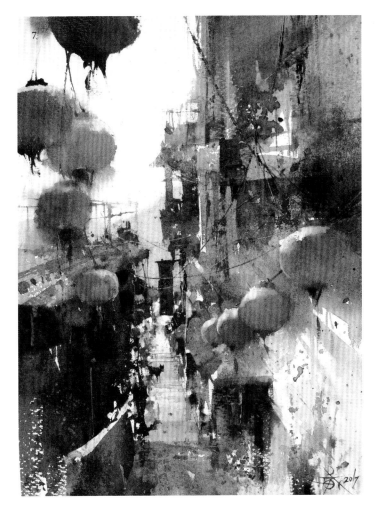

7-6 在修飾細節前，先回頭檢查大明暗是我的習慣（肯定是好習慣）。我發現左下暗部的色塊乾後，明度變得不夠暗，沒關係，再疊一次，順便製造更多抽象細節。右側建築同樣疊上更小面積的暗色塊，點、線、面交錯運筆，有時候快速運筆製造自然飛白。現在，放遠看似乎還不錯，一切都很到位，看起來接近完成。

7-7 通常到這裡我就沒辦法繼續為學生示範，因為，最後的一哩路，其實是漫漫長路，沒有一位學生會有興趣及有耐心，看我處理最後階段。每個區域，都有它需要再深入的豐富，同時，要不停地掃描全畫面，找出突兀的地方處理掉，連起需要連繫的地方。每一條線，都算過起落的位置，最主要的線優先畫，其他自然會跟上。最後，我讓原本躺著的「小黑」精神地站起來，成為整個畫面中最小，也是最重要的一個小黑點。

因為我從沒畫過九份，想畫這個台灣知名小鎮的念頭其實已經多年縈繞在我腦海中。二〇一六年九月，我再度造訪了睽違二十年之久的山城，尋找著那年輕歲月記憶中的九份，有了多少變化。除了為自己的創作蒐集素材，也想為畫室的水彩課程進行幾張以九份為題材的示範。這條蜿蜒狹窄的階梯和兩側屋簷懸掛的整排大紅燈籠，就是外國遊客必遊景點的典型九份景觀。

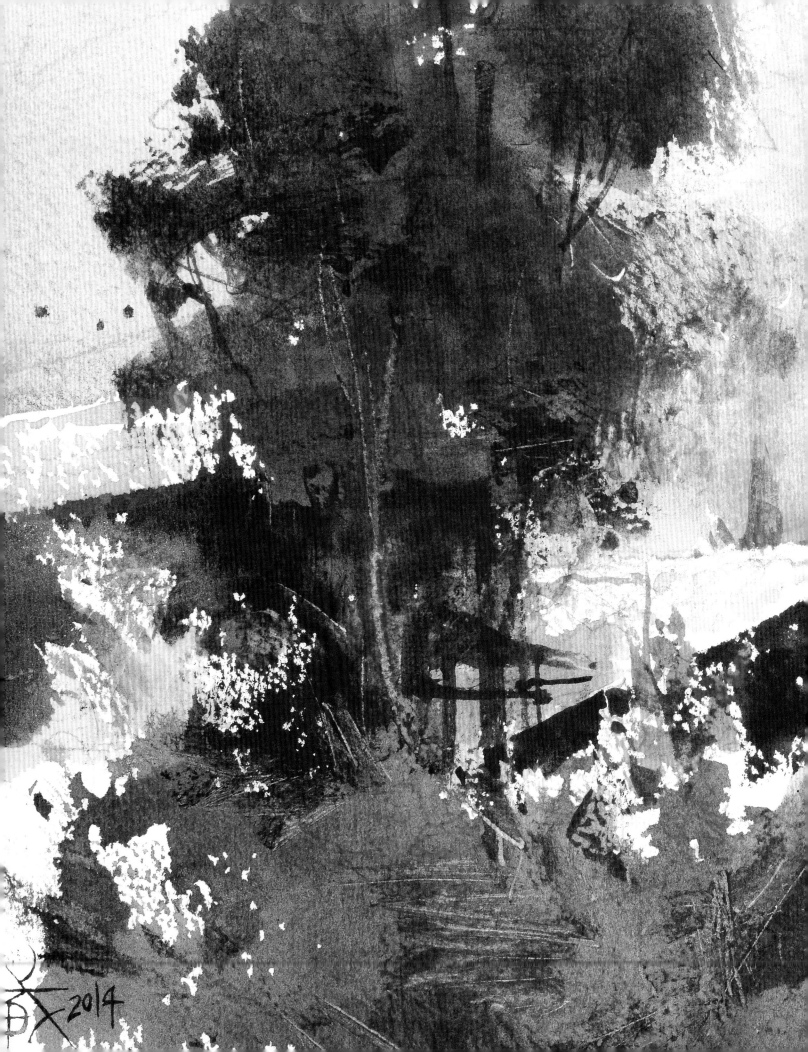

寫生

CHAPTER 8

PLEIN AIR PAINTING

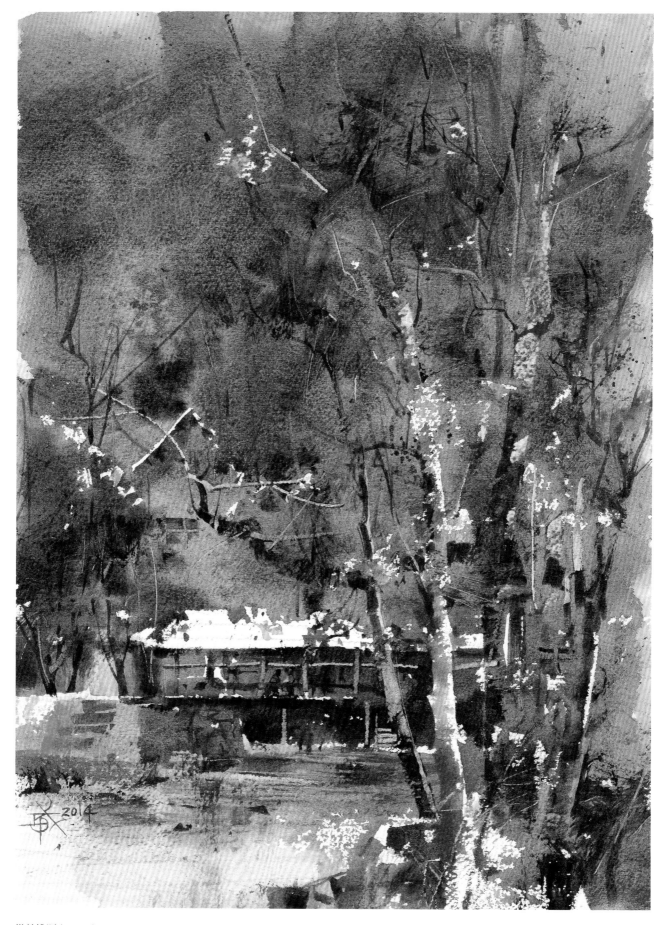

世外桃源│Paradise　27.3×37.3 cm, Watercolor, 2014

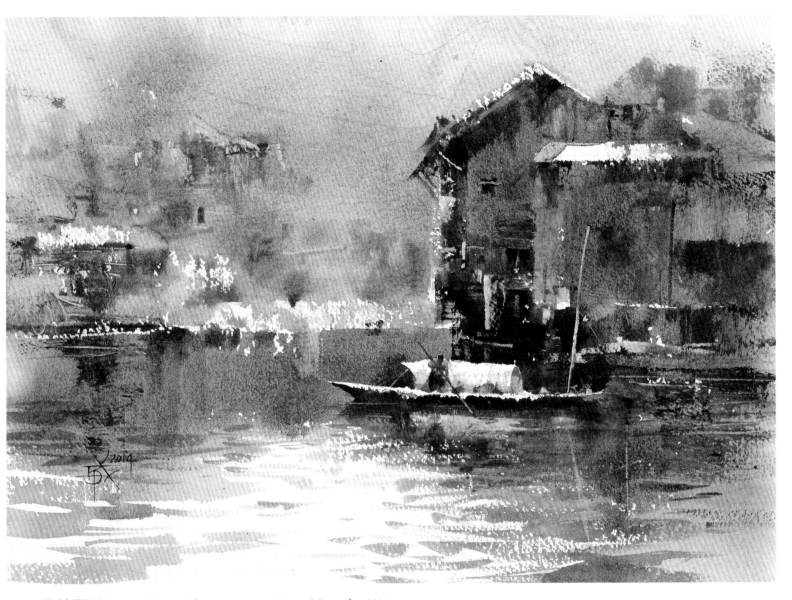

鎮遠舞陽河｜Wuyang River in Zhenyuan　26.1×36.2 cm, Watercolor, 2014

這幾年水彩寫生累積的心得，八成的祕訣，都在「欲擒故縱」這四個字當中。先放任水彩
自己去玩，玩夠了再慢慢補強結構。也就是說保留水性以增加畫趣，保留即興以增強形
趣，最後用理性結構去調整成一幅水彩寫生畫。

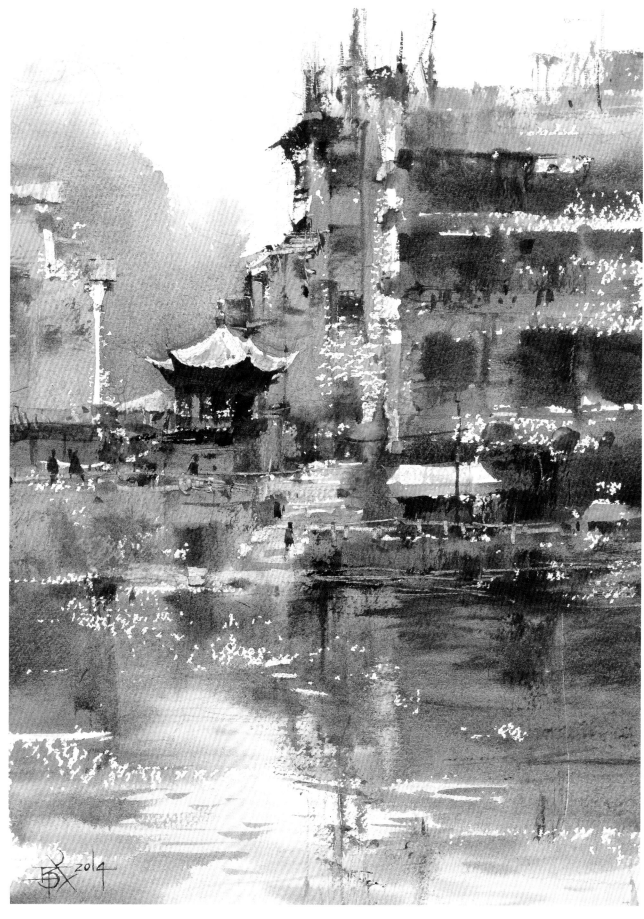

鎮遠古鎮｜Zhenyuan Old Town　26.1×36.2 cm, Watercolor, 2014

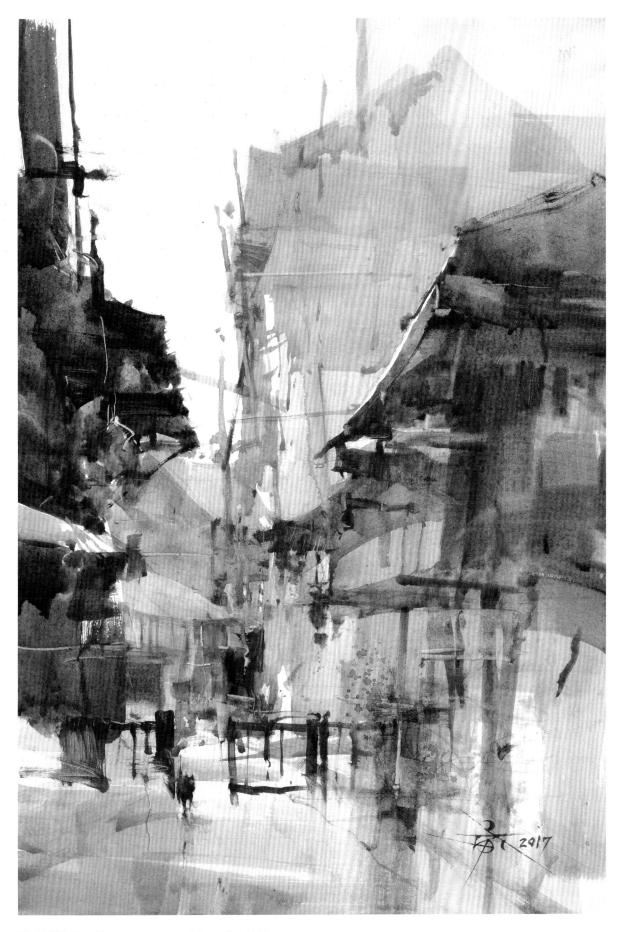

下司古鎮｜Xiasi Town　54.5×37 cm, Watercolor, 2017

寫生與習作

很多年前，有位學生問我：「十七世紀荷蘭的寫實靜物畫是如何畫的？古時候又沒照相機，光線不是會隨天氣而改變嗎？顏色要如何調得準確？」是啊，熠熠閃耀的金屬反光、果皮上的水滴、即將枯萎的花瓣、泛黃的葉子、傍晚時分窗外照射進來的光線，這可不是當代專業攝影師鏡頭下的復古靜物攝影，而是三、四百年前的靜物油畫，是當時的畫家花了幾天、幾月，努力辛勤工作才畫出這栩栩如生的「當下」。這對現在的畫家、設計師、美術科系學生來說，確實很難去想像。花和葉幾天就枯黃凋謝，果皮上的水滴十幾分鐘就會蒸發，窗外引進的光線持續在移動變化中，為何這些畫家還可以畫得如此寫實逼真？他們是如何辦到的？

獨特品味之美的衰敗

因為相機問世以前的畫家們，只能靠著隨身工具做水彩速寫、鉛筆速寫、局部細節的素描、草圖等記錄，作為他正式創作的「參考素材」。這還不夠，他還必須強化「觀察理解」和「記憶力」。認識花瓣與葉脈的特徵，知道鍋碗瓢盆和玻璃的反射現象，以方便他在一堆速寫草圖裡面，沒有交代清楚的地方，用他的理解和記憶力，去補足、強化、美化它，一筆筆地描繪出他眼睛裡觀察到的，和腦海中想像的「理想畫面」。現在的畫家和學生們可就幸運多了，只要照相機喀嚓一下，就可以擷取當下，讓他安安穩穩拿去畫個十天半個月，不用擔心光線變化、花葉枯黃、水滴蒸發，讓人無所適從。也不用費心觀察理解細節變化，或是擔心記憶力不好，因為只要將照片放大，就可以看得一清二楚。

還有，相機問世以前的畫家們，為了想要將題材畫得真實而有說服力，他必須學習透視法則（這還得要感謝十五世紀文藝復興時期的藝術家們發展出來的透視法，在這之前的「寫實」繪畫表現技法——看看羅馬時期壁畫上亂七八糟的透視，可以想見再現空間有多難了……），還要理解骨骼肌肉的內部構造，用速寫、素描記錄下來，讓他可以在想法忽然湧現時，隨手畫出一個真實的場景，和具有說服力的人物姿勢草圖。更重要地，他可以在記錄想像的過程當中，一張張地調整出最美的場景、布局和姿勢。現在的畫家和學生們則幸運多了，只要拍到一張有光影、有焦點的照片，就算你完全不懂繪畫透視原理，對基本的骨骼肌肉結構一知半解也沒關係，只要透過投影機或輸出機，甚至是電腦影像編修軟體，將照片打印在紙上或畫布上，就可以絲毫不差地將風景、靜物或人物描摹出來，要畫多大就多大，不用擔心繁複的細節太麻煩，更不用擔心會畫出錯誤的透視或是結構扭曲而不自然的人物表情與姿勢。只是，少有人會大方承認他是這麼畫的。

讓我們將時光機再拉近一些。就在半個多世紀以前，《人體素描聖經》的作者、美國人物素描大師安德魯・路米斯晚年時，個人相機才開始逐漸普及，他說：「可

與夫人黃曉惠老師在法國寫生。

以把相機當成配備的一部份，但只要當配備就好。不是目的，只是手段。如果還沒有把相機納入『方法』，現在開始存錢買一個吧。」因為這些已經擁有深厚人體素描功力的畫家，知道如何利用相機這個新科技來幫助他們的工作，而不是被牽著鼻子走。只不過，造價昂貴的照相機，不是一般人用得起的。現在的畫家和學生們可就幸運多了，不僅不需要照相機，大人小孩人手一支智慧型手機，隨時都可以拍到清晰的照片，並立即在高畫質的電腦螢幕上觀看，甚至不用花半毛錢沖印照片。

　　幾百年前若有人想要以繪畫為生，想要完成繪畫傑作，他必須先找個名師，勤奮學習所有一切繪畫基本功夫，包括透視、結構、解剖，知道如何構思、找素材、練速寫、畫素描、設計草圖等。繪畫活動理當如此，不會抱怨沒有照片該怎麼畫。這些古代畫家就是在這麼艱辛的創作環境與過程裡，累積成千上萬的「造型記錄」，不知不覺中，這位畫家逐漸形成了「強烈的個人獨特品味之美」的繪畫語言，成為那個時代的大師。

　　那麼，活在二十一世紀今天的繪畫藝術工作者，真的比較幸運嗎？

對現實的看法、理解與表現

　　請仔細想想，我們並沒有真正地占到便宜。我甚至悲觀地認為，我們這一代美術工作者的整體繪畫基本能力，幾乎與影像科技的發展技術呈反比，越是依賴影像科技來創作繪畫，就越可能會荒廢了身為繪畫專業者所必須擁有的——這累積了五百年來

的繪畫基本能力與美感的精準鍛鍊。科技當然帶給我們很多好處，只是我們也逐漸失去更多、更重要的東西。十九世紀初的生物學家拉馬克有名的演化論點「用進廢退」，似乎也可用來觀察不同世代的畫家們對「繪畫之美」的鍛鍊態度：越是大量的基本功練習，對美的敏感度就越深刻，反之亦然。

　　回首我的水彩藝術探索之路，除了高三時，為了術科考試畫了一年多的靜物水彩寫生習作以外，進了大學之後，就再也沒有寫生的習慣。「寫實畫」對我來說，就是拍到一張構圖還不錯的照片，稍微調整一下主次強弱鬆緊，然後就可以完成一幅寫實作品。大學畢業後，有將近十年的時間，我也跟著使用投影機來描照片。全世界大部分的寫實畫家，越是強調高度寫實為表現的方向，就越少有寫生的習慣，因為照片提供了畫家一切所需的「寫實表現」參考素材。然而荒謬又可悲的是，我們被相機綁架了幾十年，卻是不痛不癢且甘之如飴。這二、三十年的歲月，我的美學鍛鍊，就只能從這區區幾百張的「照片」與「作品」去發現問題、挑戰問題。但是古人的三十年，卻是足以讓他累積到上萬張的「寫生習作」，每一張習作都是他對現實的看法、理解與表現，這就是古代大師為何高不可攀的真正原因。而我直到現在才知道，原來我的青春年華早已被照相機吞噬。

　　今天，你比我幸運，因為你現在知道你手邊的照相機，一不小心就會吃掉你的人生。那麼，是不是只要每天走出戶外寫生，或是在畫室請模特兒畫人體素描，持之以恆，就保證可以如願得到古代大師們的基本功心法呢？不！如果沒有先學好基本的人體比例概念、透視原理，骨骼肌肉組織的解剖知識……，那麼這種人體寫生活動就只是塗畫一些表象的造型與明暗，幾乎跟畫一顆蘋果差不多的練習價值。學習的方向若是錯了，寫生就如同畫照片，你並不會從這個被動描繪的寫生活動中，得到你需要的鍛鍊值。「寫生訓練」並不是為畫家提供更真實的色彩與空間，或是更多更清楚的細節。它只是提供「大自然的現象」，等待畫家去觀察、理解，消化吸收成為有用的「知識」，再利用這些知識組織畫面，持續調整並解決問題，以求達到獨特品味之美，這才是寫生的真意。

　　我們究竟期待從「寫生習作」中，得到什麼好處呢？答案就是：「問題」。

「習作」的實質意義

　　無論寫生習作的結果是好還是不好，為了思考與解決問題，我們都會從中得到鍛鍊。如果我們使用照片素材，同樣以觀察、理解、發現與解決問題的態度去面對它，我們也會得到如同寫生的鍛鍊。事實上，我的水彩畫是在我的教學活動中練習作，而真正突飛猛進是在這三、五年的時間。並非我開始寫生，而是我從二〇一〇年開始，不再為學生重複示範同樣的教材。每一張新素材照片與企圖變換表現方向的刺激，提

供了各種新問題。我挑戰並解決問題，所以我得到鍛鍊，最終得以解脫照片的桎梏而重獲自由。我要強調的是，重點不在「寫生」的表面形式，而在「習作」的實質意義。只要持續做「習作」，從習作來鍛鍊觀察力、理解力和創造力，這樣無論是從寫生、照片，甚至是大師的畫作裡，都會得到有效的啟發與鍛鍊。

安德魯·路米斯是二十世紀初美國實力派插畫大師，他的一系列素描教學書籍，影響全世界整整一個世紀，直到今天還是許多畫家、設計師書架上的素描啟蒙教學書籍。他在這本書的序言說道：「判斷一幅畫為什麼不好，通常就不得不回到基本功，因為壞的畫作源自根本的缺點，就像好的畫作也是從根本上傑出。」這本《人體素描聖經》堪稱人物素描的寶典，各式各樣有關人體詳盡豐富的知識，都在大師一幅幅的示範習作與字裡行間中，等待你去發現、思考與練習。如果你是美術工作者，請想想看，在你學生時期的素描課程，除了描摹刻畫質感逼真的表現技法以外，是否了解這些知識，做過這些嚴苛的創造性訓練？如果還沒有，就請你跟著安德魯·路米斯大師，一步一步自我練習。或許，有些單元，你感到困惑不解，練習不易，但是請別忘了，這就是你需要的「問題」，越有難度的問題，就越有鍛鍊的價值。

「大部分的知識一定來自自己的觀察、判斷，以及樸素的勇氣」，除了上帝以外，創造美的能力，不會自己蹦出來，它需要你不斷地去推敲、嘗試、碰撞，直到徹底滿足你的欲望。到了那時候，心中那個獨特而有品味的美感，才會慢慢地冒出芽來。

——寫於永和新店溪畔 2015.4.15

法國南部伊埃爾古鎮水彩高研班。

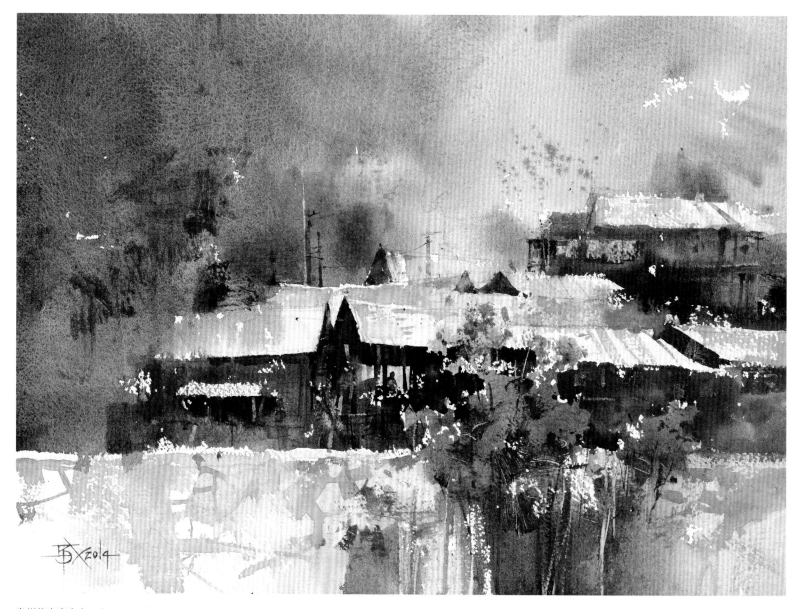

貴州苗寨寫生之一 | Miao Village No.1, Guizhou　27×37 cm, Watercolor, 2014

寫生畫家和上山打獵的獵人差不多，眼光要銳利，出手要快狠準。

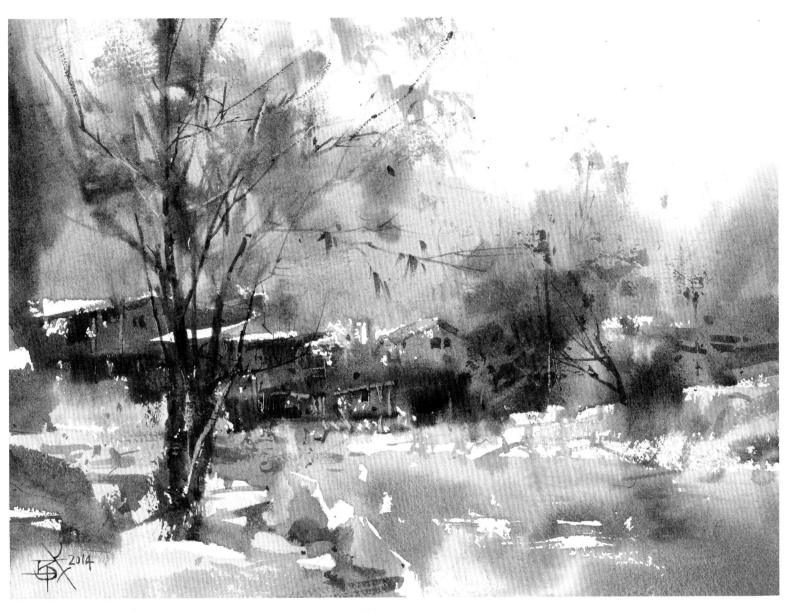

貴州苗寨寫生之二 | Miao Village No.2, Guizhou　27×37 cm, Watercolor, 2014

如果你不懂得抽象化、簡化現實題材，你就無法在短時間內完成戶外寫生。

畫面構成需要抽象美的能力，細節描繪同樣也需要抽象美。

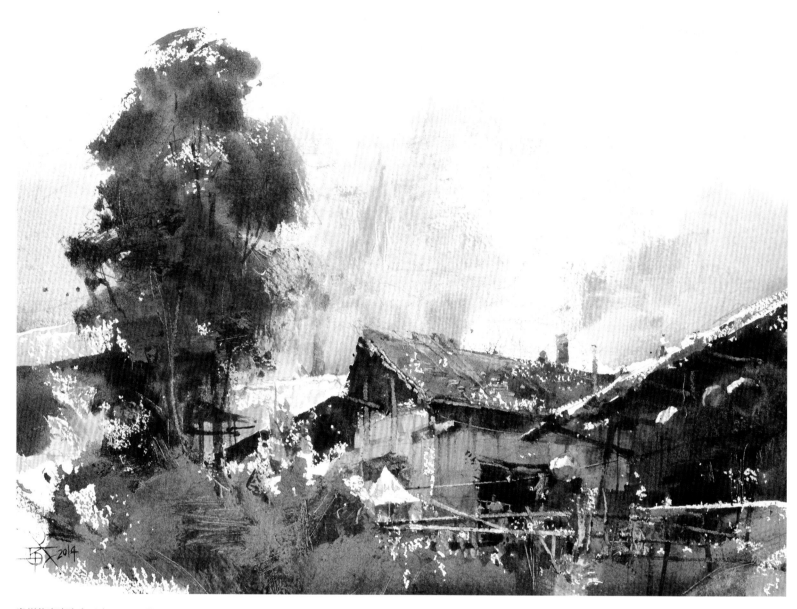

貴州苗寨寫生之三｜Miao Village No.3, Guizhou　27×37 cm, Watercolor, 2014

除了點線面、大中小、黑灰白的形塊構成以外，繪畫應該還要再表達什麼？必須留下什麼？

湯底已經熬好的話，接下來你想要加什麼料、煮成什麼湯才是重點。

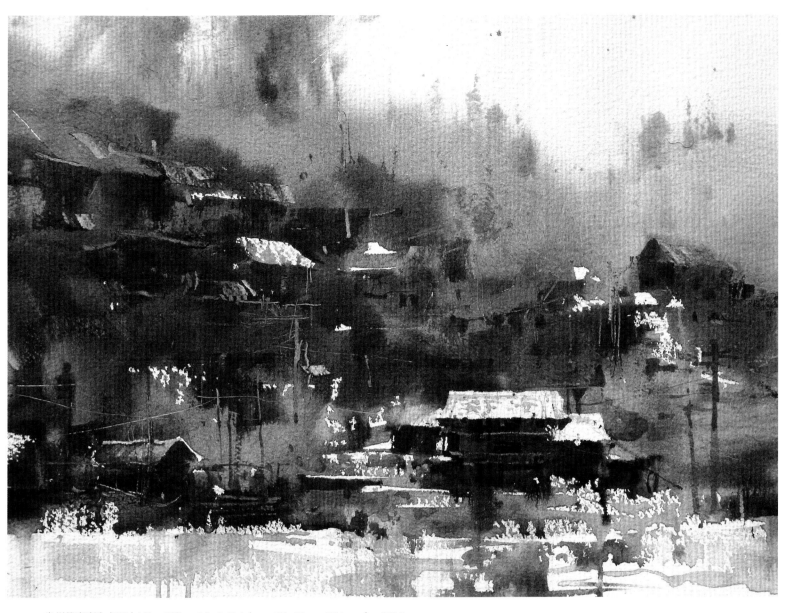

貴州苗寨寫生之四｜Miao Village No.4, Guizhou　27×37 cm, Watercolor, 2014

無論題材是在地還是國外，是寫生還是室內創作，每一張繪畫創作都要努力創作出不同以往的新鮮感。守成的結果就是重複。不停地重複並不是風格，它只是逐漸枯槁的殭屍。

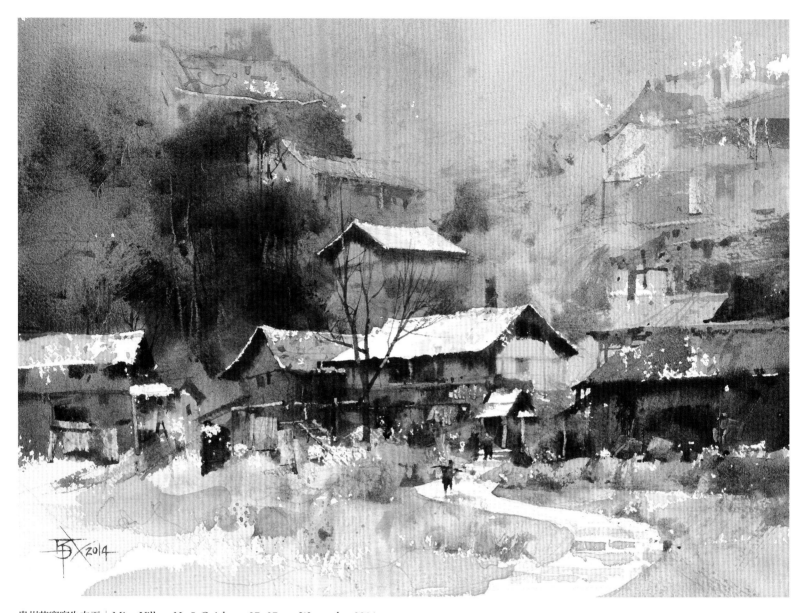

貴州苗寨寫生之五 | Miao Village No.5, Guizhou 27×37 cm, Watercolor, 2014

我們需要學習多少，或多難的水彩技巧？

在煩惱這個問題之前，先學習正確的素描態度就夠了。

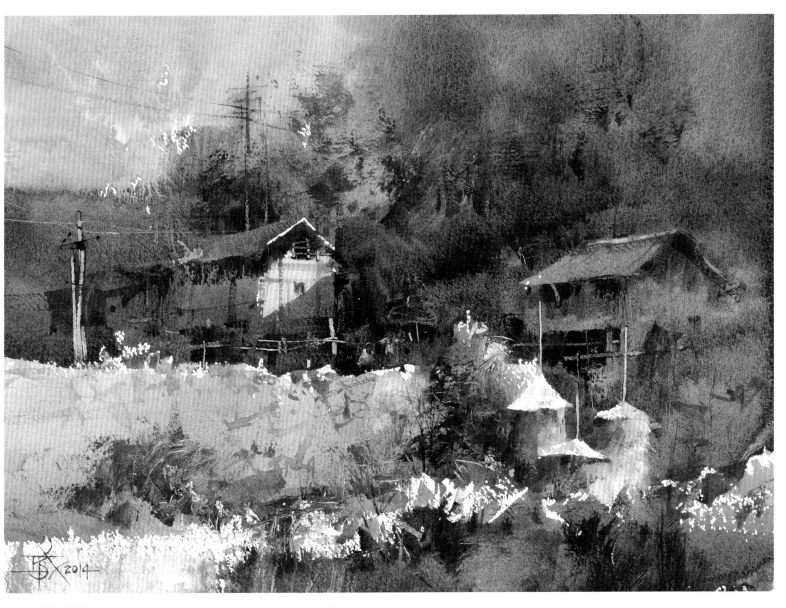

貴州苗寨寫生之六 | Miao Village No.6, Guizhou　27×37 cm, Watercolor, 2014

如果你每一筆想畫的，不是質感，而是美感；不是寫實，而是氣質。

你才會知道，畫畫有多難。

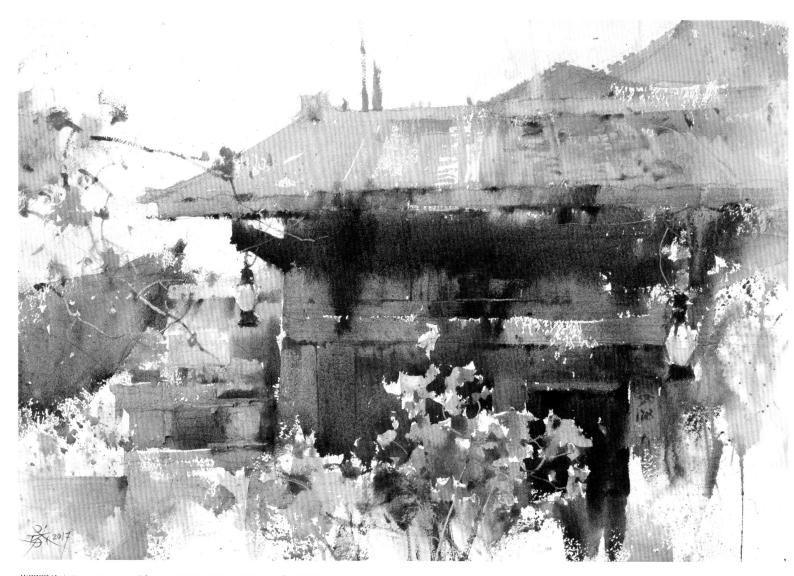

花開門前｜Front Door in Bloom　36.8×54.2 cm, Watercolor, 2017

習作的更深層意義，在於期望給自己增加失敗的機會，並從中領悟重生的功能。

多畫習作，少畫創作。無論你是學生、老師還是專業畫家都適用，特別是對寫實畫家。

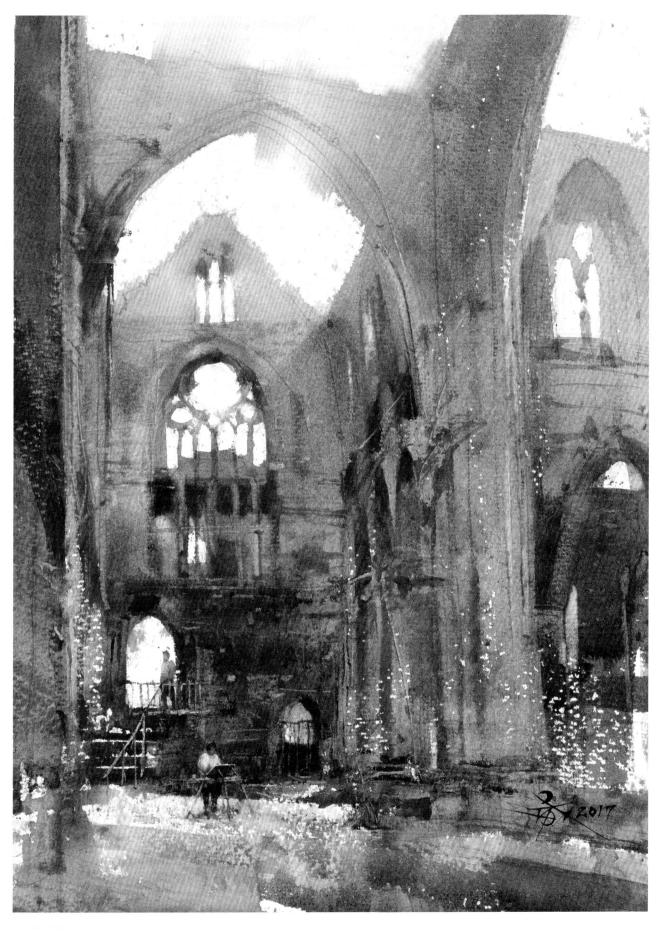

廷騰修道院寫生 | Plein Air at Tintern Abbey　37×27 cm, Watercolor, 2017

聖派翠克教堂｜St. Patrick's Cathedral 13×19 cm, Watercolor on Moleskine sketchbook, 2015

畫得醜，比畫得俗氣還要耐看。大醜近乎美，俗氣則無可救藥。

醜畫，至少挑戰美的想像力；俗畫，卻只是披著美的喪屍。

陽光走廊 | Sunny Corridor 37.3×27.5 cm, Watercolor, 2017

貝薩盧｜Besalú　27×37 cm, Watercolor, 2016

想要享受戶外寫生的樂趣嗎？不用急著背整套的水彩寫生用具出門，
只要一隻鉛筆，一個速寫本，加上一顆熱愛繪畫的心，就可以出發了。

貝薩盧之橋 | Besalú Bridge　27.5×37.3 cm, Watercolor, 2017

四百年來的西方寫實繪畫，都是「偽 3D」（在 2D 平面上模擬 3D）。這些繪畫的偽 3D 效果，並非需要畫家的雙眼觀察得到的空間感受才畫得出來，而是運用了透視、對比、清晰、模糊等空間再現知識。所以要畫出空間感是靠知識，不是靠感受。就算有人天生有良好空間想像力，他也要學習空間知識，才能畫出令人信服的空間感受。

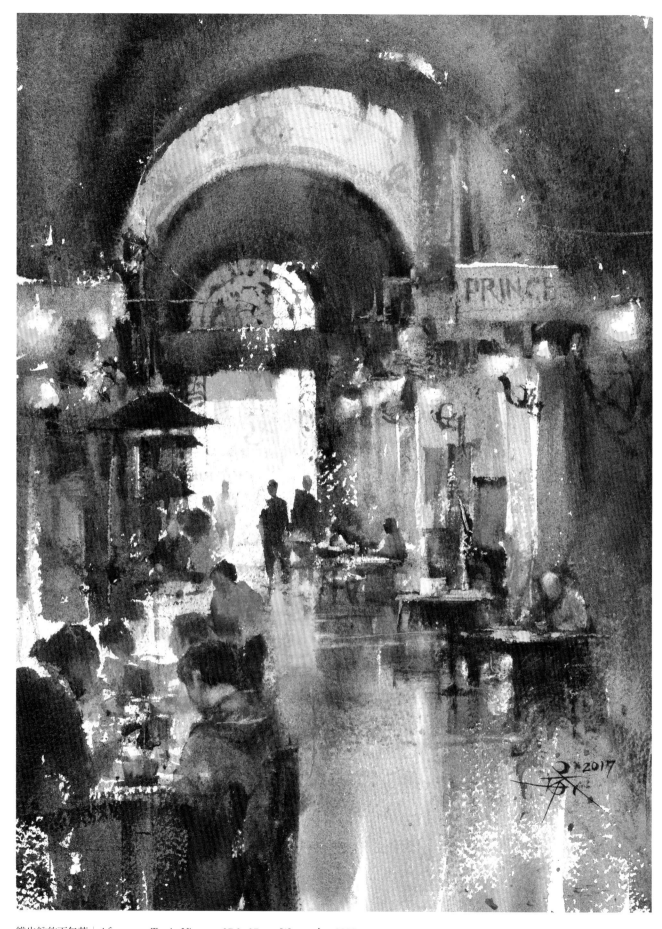

維也納的下午茶 │ Afternoon Tea in Vienna　37.2×27 cm, Watercolor, 2017

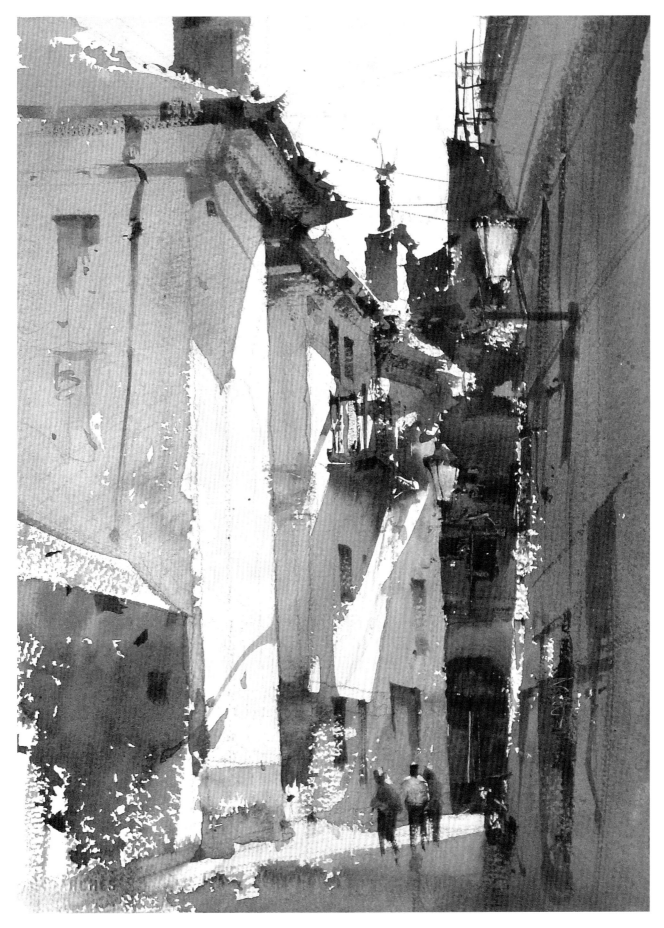

漫步奧斯塔│Stroll in Aosta　37×27 cm, Watercolor, 2015

藝術的初衷

曾經有一位在大學教設計的老師在我的臉書問我：「石膏像素描和藝術家（畫家）之間的關聯？」

在還沒說出我的答案之前，我先問他：「你在學生時代畫過石膏像素描吧？剛開始學習素描的第一尊雕像你還記得是在哪裡畫的嗎？當光線打在潔白的石膏像上面，那黑白分明的色調、線條，有沒有美到讓你無法呼吸？你第一次看到國外進口的素描畫冊時，有沒有感動到想哭？你有沒有想過自己也應該要畫出這種境界？或是，你有沒有想過，為何你畫不到那些讓你感動的素描程度？什麼時候你開始放棄，從此以後說服自己，那只是畫寫實的技巧而已，只是為了考試套公式用而已，並沒有多了不起的意義？」

我回答他：「你問我石膏像素描和藝術家（畫家）之間的關連？我只能告訴你兩個字：『初衷』。」

藝術創作的第一步

每當我聽到某些所謂的當代藝術家、美術系所的教授或學生，認為基本功只是基礎，畫得再多再好也只是基本功，而不是創作。沒有創作，就不是藝術家。或是質疑，當代藝術不需要再畫這種落伍的老八股學院素描，因為二十一世紀的當代藝術多元開放，畫好基礎素描根本不能證明什麼……

我只想對這些藝術家、教授和學生說：「請捫心自問，你真的認為自己的素描已經好到讓你覺得無趣了嗎？強大到讓你覺得不屑去練習了嗎？你確定你真的熱愛繪畫嗎？你難道忘了你第一次拿起炭筆畫雕像的興奮之情嗎？」努力畫好靜物、雕像、人物素描，當然不能保證他以後一定是傑出的藝術家（畫家），只能證明這位年輕人在他剛開始學習素描時，願意誠實面對他內心對繪畫的熱情，不自欺欺人，永不妥協，嚴格自我要求地想要達到當時已窺視到的境界。這種不計代價追求卓越的人格特質，才是這位年輕人決心邁向真正成熟的藝術家，最珍貴的動力與資產。

十多年來，我聽過很多學生跟我說過：「進入美術相關科系以後，有些教授會跟學生說，能考進來，就表示已有基礎，現在重要的是要開始創作了。」或是另一種姿態更高的老師會趾高氣昂地跟學生說：「把以前在畫室為了考試去學的那一套公式通通丟了吧，那些東西不叫做藝術……」請仔細想想，這不是很矛盾嗎？既然是沒用的，甚至是有害的，為何培育未來藝術人才的美術系所、美術班，幾十年來還是把這種低階、無益的素描考試，列入高比重的考試項目？

支撐創作的基石

從什麼時候開始，素描變成只是美術科系學生入學前的畫室訓練？為什麼素描的

門檻變得如此低階，只要通過術科考試就算合格過關？素描為什麼變成了坊間畫室殘害藝術教育的制式公式？非得要去之而後快？素描基礎果真如此不堪？我不相信。真正需要割除的，不是靜物、雕像素描，而是盲目、慣性的填鴨教學公式，不求甚解的偏見和自欺欺人的學習心態。

有太多人，誤以為念過美術班或美術系畢業，就理當擁有基本功；徵件比賽展覽有得到大獎，肯定是基礎夠好；更不用說是在學校當素描老師、教授或是有名的畫家，這些人的素描基礎肯定是毋庸置疑……這是因為很多人把基礎和創作當作兩件事：基礎是低階訓練，創作是高階表現。這種對繪畫藝術的錯誤認知，就是現今素描教學問題的癥結所在。

如果說「創作」是金字塔最頂端的那一塊小石頭，那麼「基礎」就是那塊小石頭底下，幾百階層層堆砌、數也數不盡的大石頭。在一幅偉大的作品被創造出來之前，試問：作品的概念、構思、布局與技巧，哪一種不是跟它底下堆起來的各種階段的「基礎」息息相關呢？

需要長時間練習的事物，不一定是藝術，但不需要經年累月練習的事物，肯定不是藝術。每一種藝術，都有它千錘百鍊的基礎。每一位傑出的藝術家，在自我要求的過程中所遭遇的辛苦磨練，絕不是一般人能體會的，這也正是藝術讓人動容的原因之一。各種藝術（音樂、舞蹈、文學、戲劇、電影……）的迷人之處，就在於千百年來許多偉大天才在追求卓越的過程中，那一層層堆砌起來的深厚底蘊。

繪畫的科學原理與視覺的美感需求

所有偉大的繪畫作品，都是出自於確實掌握「知識」的藝術家。所有視覺上的自然現象（透視、明暗、光影、質感……），繪畫程序上的科學原理（化繁為簡、由簡入繁），視覺心理上的美感需求（主次、平衡、對比、和諧、變化……），一環接著一環的知識，層層相扣。這些知識，全部都是繪畫的基礎。安德魯‧路米斯在他《人體素描聖經》這本書的序言說道：「判斷一幅畫為什麼不好，通常就不得不回到基本功，因為壞的畫作源自根本的缺點，就像好的畫作也是從根本上傑出。」他也在《素描的原點》中指出：「致勝關鍵是只要能運用基本繪畫知識，甚至不必仿效他人，就沒有成不了氣候的畫家！」這位美國實力派插畫大師，顯然是那些掌握了繪畫關鍵祕密的極少數人之一。

早在半個多世紀前，安德魯‧路米斯就已透露出對於當時的美術專業學校，很少去傳授這些重要的知識感到不解。直到現在，情況似乎沒有太大改變。時至二十一世紀的當代藝術家們，如果想要創作當代寫實畫，他只要擁有相機、電腦影像編輯軟體和投影機就夠了。或是乾脆跳過去創作「當代藝術」，抽象表現、複合裝置，天馬行空，自由自在。在五花八門的當代藝術，與網路高度發展的速成環境的雙重刺激與吸引之下，願意誠懇

地去學習這些累積千百年繪畫知識的「藝術家」，就更顯得鳳毛麟角，而且越來越少。

　　於是，素描逐漸變成一種升學的階段性任務和應付考試的工具。台灣各級美術專業學校的基礎素描教學，因為考試領導教學的結果，到目前為止，還是充斥著各式各樣誤解與偏見。例如以寫實的質感描繪當作是素描的主要訓練方向（總是會出現透明塑膠袋或麻繩的考題）、對媒材階級化的偏見（中小學用鉛筆，高中大學用炭筆，而且只能用炭筆，加碳精筆算是作弊……）、對素描的各種填鴨制式規定（雕像素描天地各留三公分，或是二公分變化一個灰階），還有幾乎像是素人畫家般的縫合填色程序（描好所有細節輪廓線才開始畫明暗，影子與物體暗面總是分開畫），各種光怪陸離的現象，不勝枚舉。也難怪有些不明就裡的當代藝術家與學者教授，口誅筆伐，認定這些「學院基礎」就是殘害藝術教育的元兇。

　　不過，令人感到欣慰的是，與此同時，筆者也逐漸感受到另一種不同的氛圍正在凝聚與擴散。台灣最近幾年的專業美術教育對於素描基礎的教學與態度，似乎在往正確的方向移動中，而且這只是剛開始。由於網路快速發展，閱聽人不同於以往只能單向接受掌握資源的媒體言論與作品，拜網路之賜，今日媒體資源開始對全世界的人敞開大門，這是人類歷史上從未見識過的震撼力量！其速度之快，影響之深遠廣大，活在這世代的我們，恐怕也無法想像未來十年、二十年或五十年後，時間會為我們淘汰掉什麼，留下些什麼？

找回習畫的初衷

　　無論是教授學者還是販夫走卒，是有名的大畫家還是業餘興趣者，只要透過無遠弗屆的網際網路，任何有識之士都有發聲的管道——真理總是越辯越明。真正傑出的作品，就算沒有入選參展得獎，但是透過網路，它依然散發寶石般的光芒，受到世人的推崇與尊敬，不會被封閉的彩色巨塔體制埋沒。於是，現在我們看到有越來越多的美術科系大學生、研究生，願意再走進素描教室畫雕像而不怕被訕笑。就算學校沒有教所有關於繪畫應該要學習的種種知識，大家也會自動自發上網研究，找書自學。這些學子——台灣未來的藝術家們，正在重新思考、認識與學習，什麼是繪畫藝術的「基礎」。

　　每當夜深人靜時，不經意地在網路上看到忽然蹦出來、超高水準的經典繪畫作品，為之讚嘆與陶醉之際，總還是會忍不住問自己：我的基本功是不是還不夠好？

<div align="right">——寫於永和新店溪畔 2015.10.5</div>

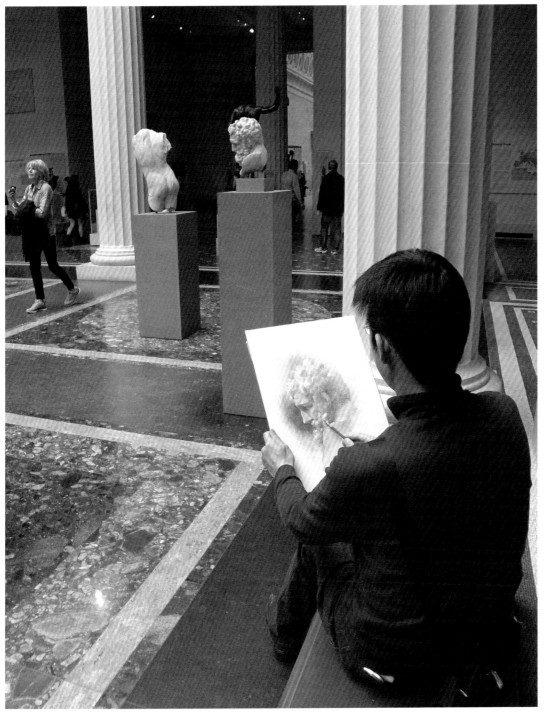

雕像素描於紐約大都會博物館。

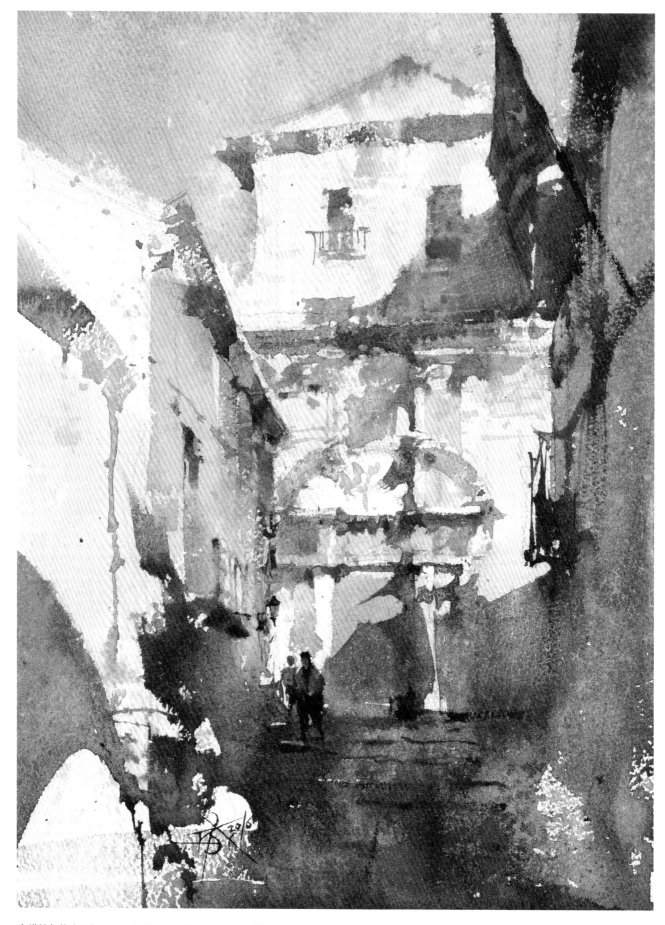

吉諾納午後 │ Afternoon in Girona　37.2×27.4 cm, Watercolor, 2016

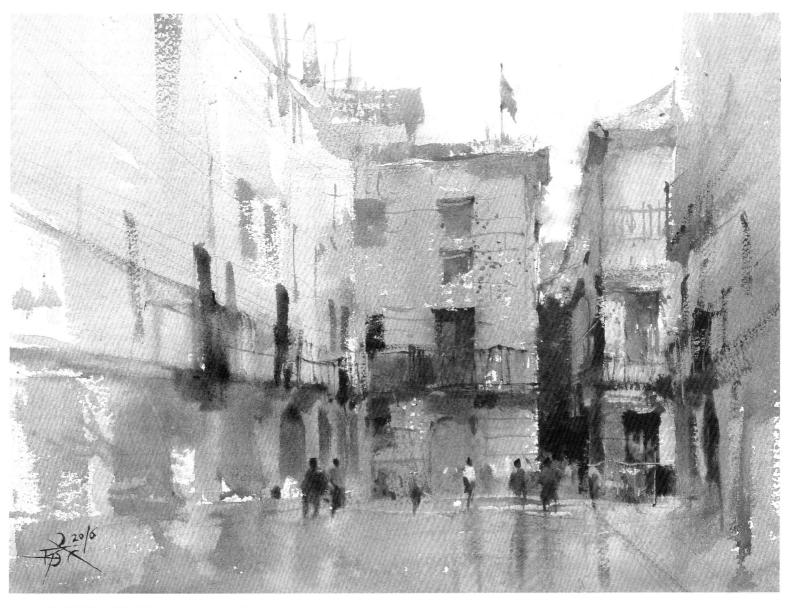

剛下過雨的吉諾納廣場│It Has Just Rained in Girona Square! 27×37 cm, Watercolor, 2016

不管被丟在多醜的地方,一、二個小時候,你都能變出一張水彩傑作秀給大家看。這種
化腐朽為神奇的能力,說起來很簡單,做起來卻難如登天。它需要想像力、記憶力、腦力、
體力、經驗與氣質。非幾十年的功夫不可得。我相信這種強大的寫生經驗與實力,必然
對畫家的室內創作產生更大、更具突破性的影響!

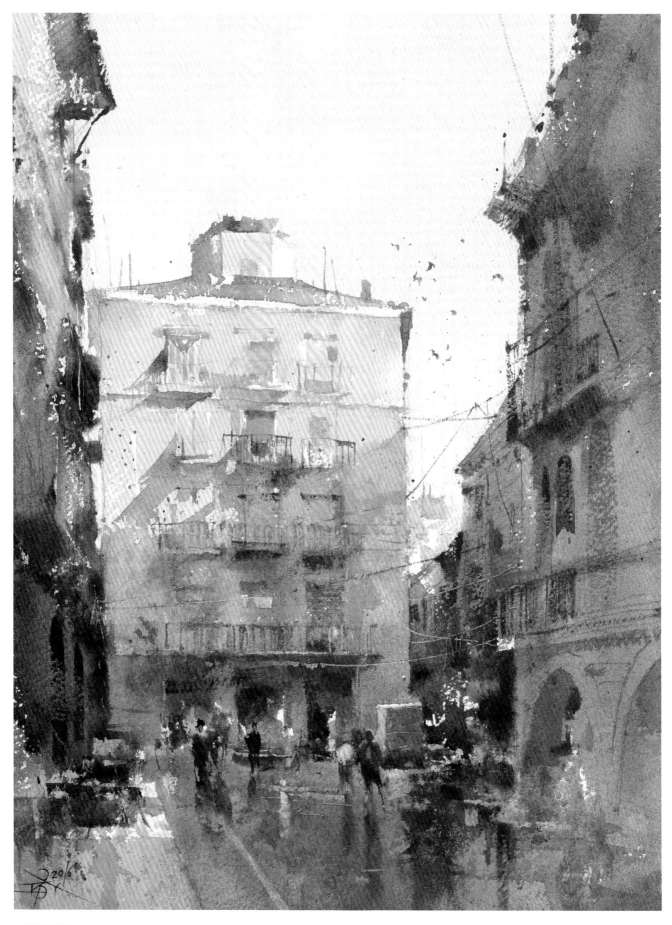

吉諾納廣場｜Girona Square!　37.2×27.5 cm, Watercolor, 2016

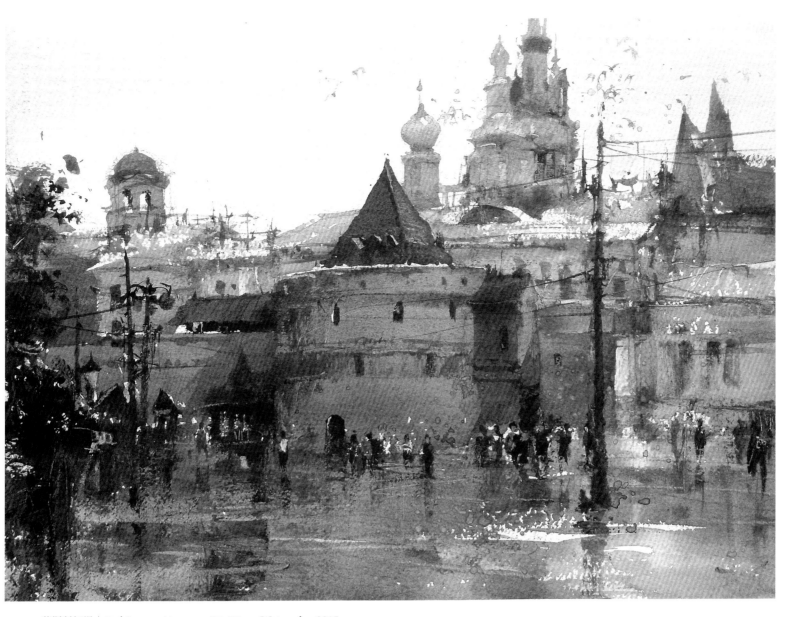

莫斯科紅場 | Red Square, Moscow　27×37 cm, Watercolor, 2015

幾次的國際寫生活動，最大的收穫，並不是技巧更加熟練精湛，而是對技巧的態度更為
豁達。因為團體寫生的時間與環境壓力，會讓你更大膽地放手去畫。別人以為你因為戶
外寫生而使技巧更純熟了，事實上是我根本沒時間去關心技巧了。

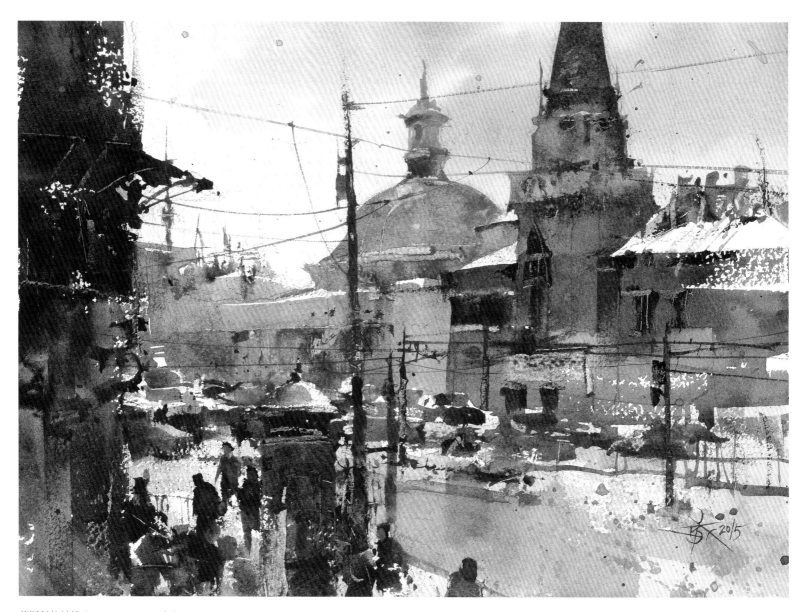

莫斯科的結構 | Composition of the City-Moscow　ARCHES Rough 300 gsm, 27×37 cm, Watercolor, 2015

二〇一五年五月，我應莫斯科的繪畫工作坊之邀，舉辦了二週的簡忠威水彩高研班。我趁著二班之間的空檔休假，和我太太曉惠老師一起去莫斯科街頭寫生。這張〈莫斯科的結構〉，是我這幾年的寫生作品中，很喜歡的一張。

8-1 | 我爬到一處高台上的寬矮牆上，面對著有尖塔的典型莫斯科建築。在心中有了畫面之後，便直接攤開畫紙下筆。

8-2 | 當我在戶外水彩寫生時，因時間有限，我通常不做小草圖，直接在畫紙上布局，大明暗塊面就在腦中想像。下筆的先後順序，只要記住「先大後小、先遠後近、先濕後乾、先亮後暗」——這幾乎適用九成以上的水彩寫生方式。我先用排刷隨意潑灑寒暖淺灰在天空與地面，待稍乾後（戶外乾燥速度其實很快）進行主建築，無趣重複的窗戶先不要理會，先抓住正確的中明度大塊寒暖灰色，水分與顏料要飽滿，下筆要迅速肯定。

8-3 | 接下來當然把左側前暗景與行人壓上，務必再三確認整塊要比後方主建築還暗得許多。畫點景小人別忘了注意後面地面保持大小空隙。最後利用電線杆和電線，把該切斷的切斷，該連繫的連繫。

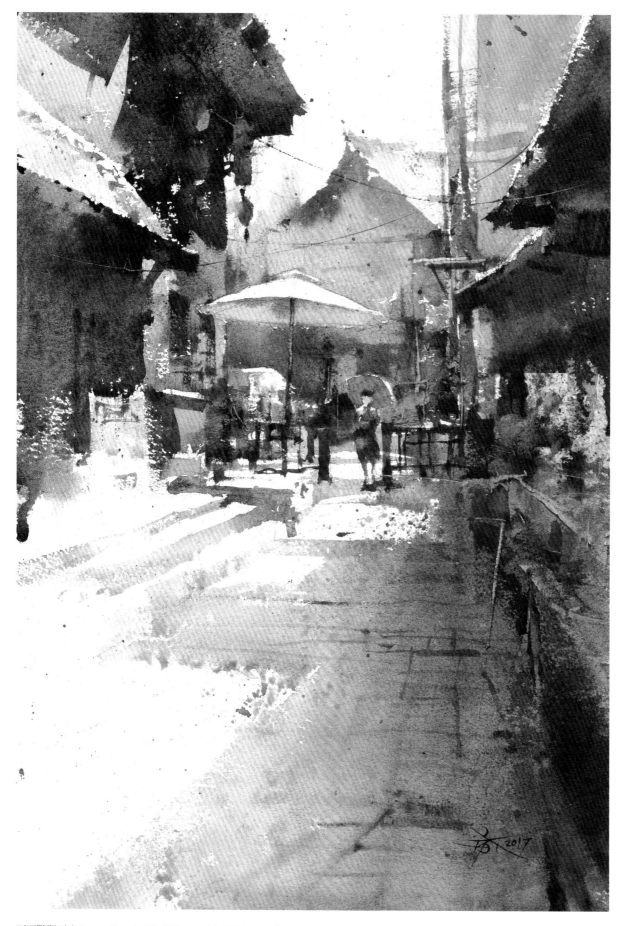

下司艷陽天｜Sunny Day in Xiasi Town　ARCHES Rough 300 gsm, 54×37 cm, Watercolor, 2017

8-1 | 這是我首次嘗試以四開紙張寫生，一方面是為了讓幾十位的學員看得更清楚，同時也試著跳脫八開小畫幅寫生的舒適圈，提升自己的潛力。我發現我在四開與八開的寫生尺寸，花的時間都是一到兩個半小時不等，八開並不會比四開快多少。果然結構要求是不分尺寸啊！打鉛筆稿時，是有這一大片陽光的。先從中明度寒暖灰下手，一路從左上畫到右下。不管陽光還在不在，果敢堅定之前的明暗想法。

8-2 | 留白打上寒暖色彩後，當然就是接暗塊。因為要保持暗色的水分也要流動沉澱，筆的含水要多，顏料要更多。以這種大面積的暗塊來說，不怕太重，只怕不夠重。到目前為止，畫面的暗、中、亮大致到位，準備進行豐富細節。

8-3 | 在每一區塊上，重疊有效的細節暗示，什麼都別說明白，但都知道那是什麼。都挑重點位置畫，每畫幾筆就換其他位置畫，永遠沒畫完整。手正在畫著某處，眼卻一直盯著畫面其他地方。這就是專業寫生畫家最後階段的修飾心法。

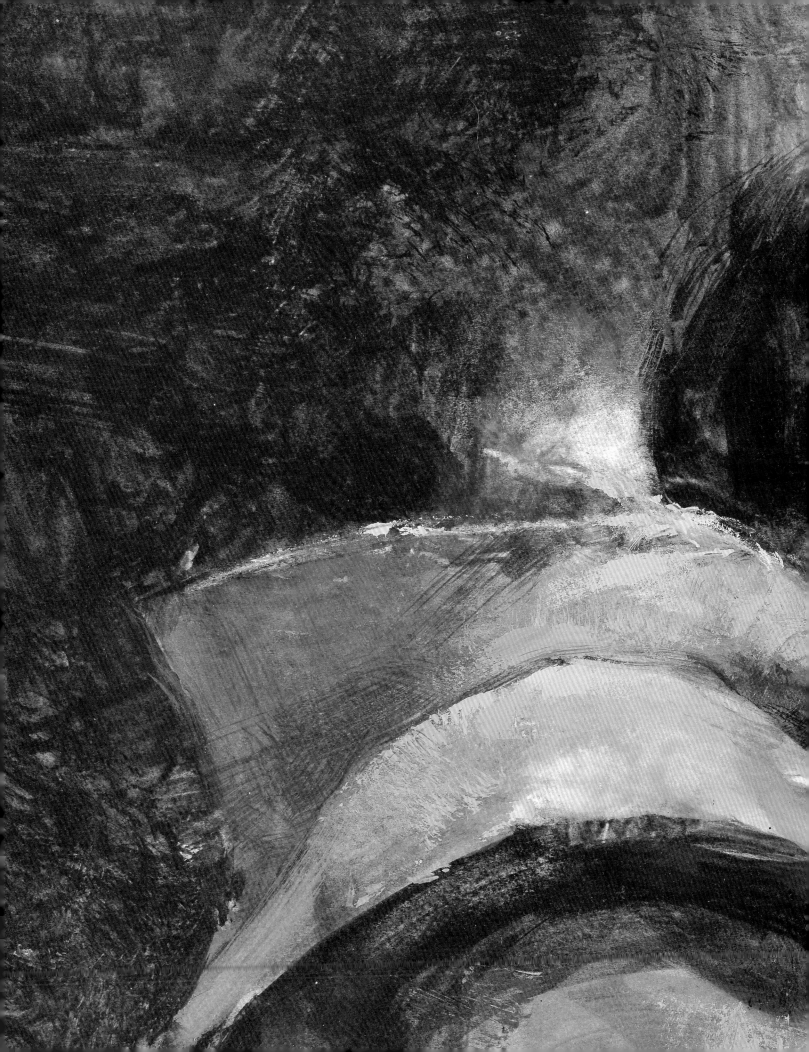

人物與素描

CHAPTER 9

PORTRAITS &
DRAWING

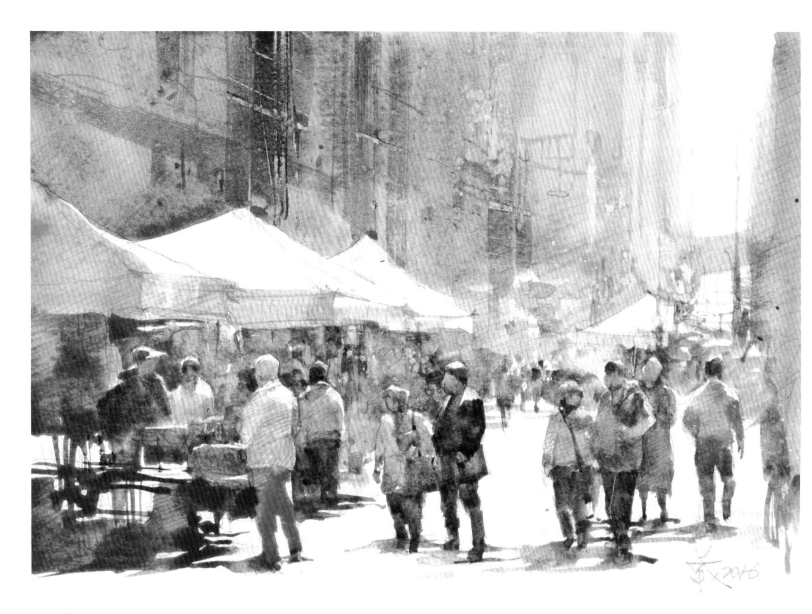

紐約的跳蚤市場｜Flea Market in NYC　19×26.5 cm, Watercolor, 2016

一個字搞懂練習素描的關鍵：大。

看大、畫大，則素描一切問題迎刃而解；看大、畫大，練習才有意義，學習才有價值。

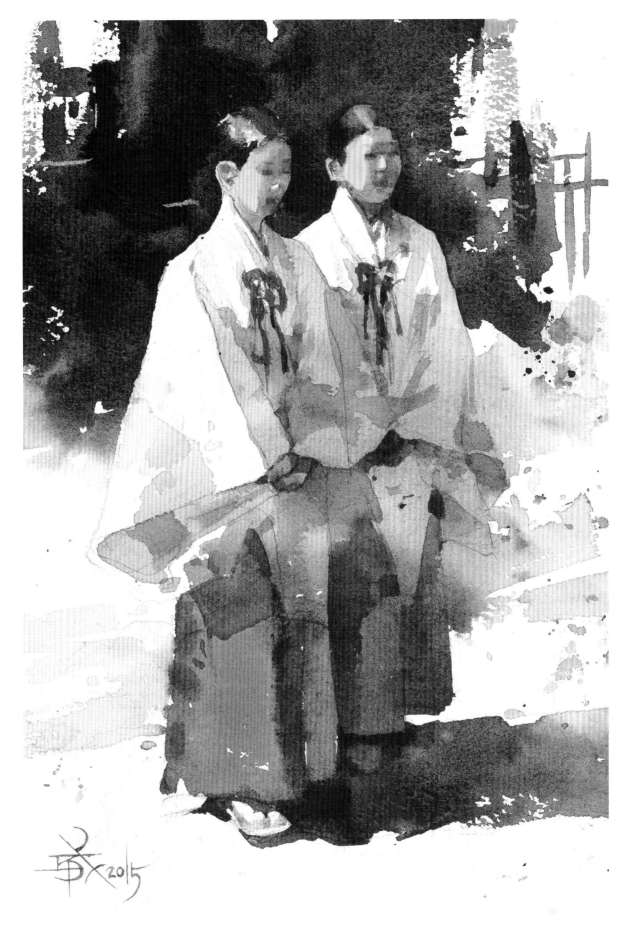

祈福 │ Blessing　18.6×27.5 cm, Watercolor, 2015

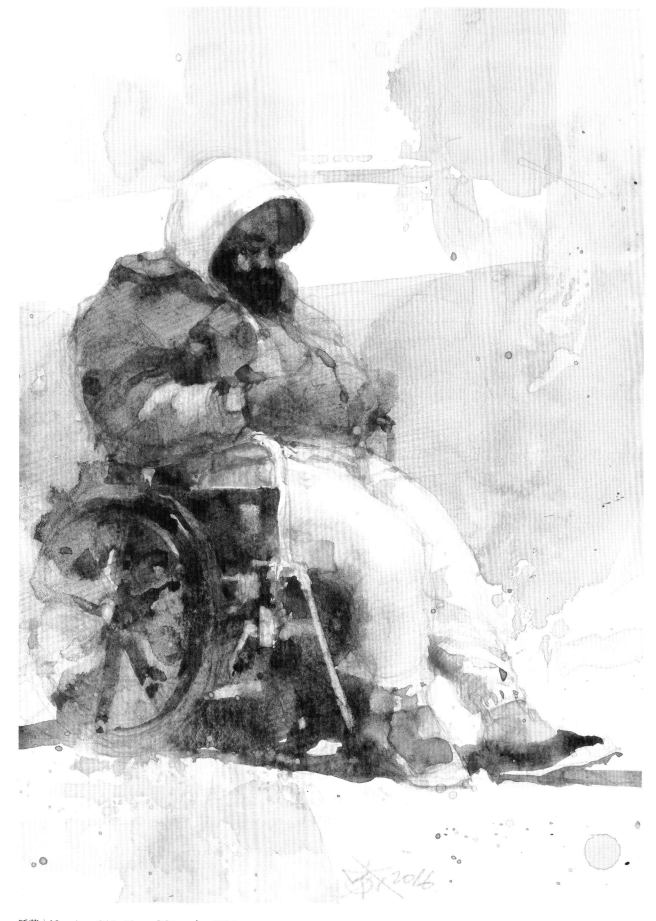

睡著 | Napping　26.5×19 cm, Watercolor, 2016

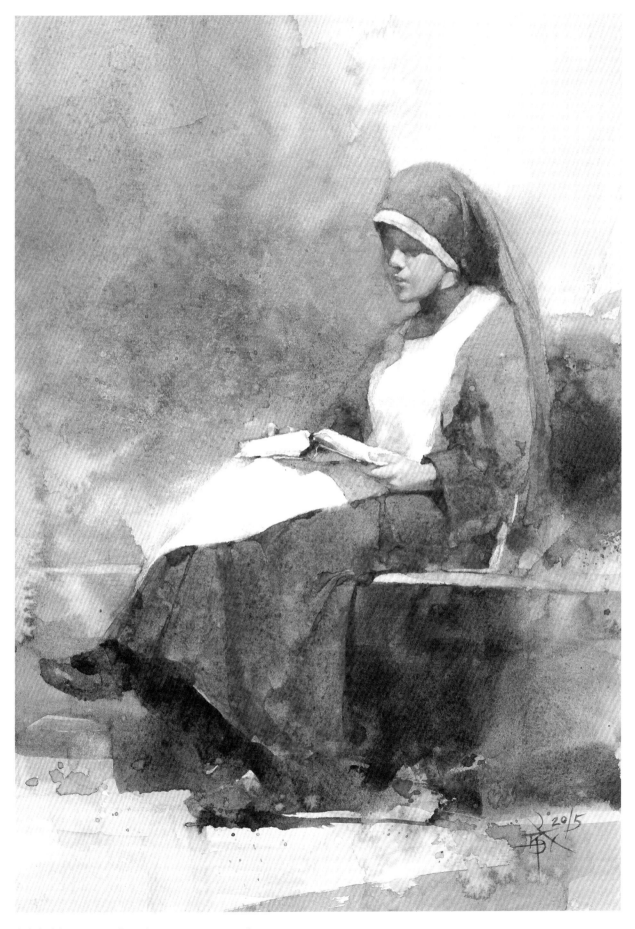

上帝之愛 | In Love with God　37×27 cm, Watercolor, 2015

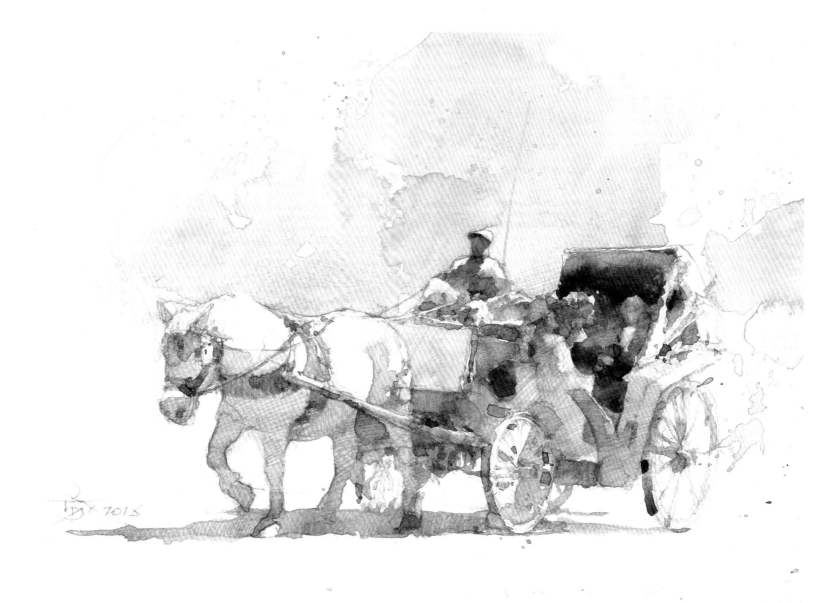

馬車速寫之一 | Carriage Sketch No.1　19×26.5 cm, Watercolor, 2016

用鉛筆速寫或炭筆素描來畫水彩的草圖，既快速又有效率，更重要的是它強烈刺激著畫
家，要對媒材的繪畫性語言提高敏感度。可惜的是，現在很多寫實畫家都不畫草圖了。
想要成為真正的世界級水彩名家嗎？請先誠懇地把素描練就一身的獨特品味再說吧！

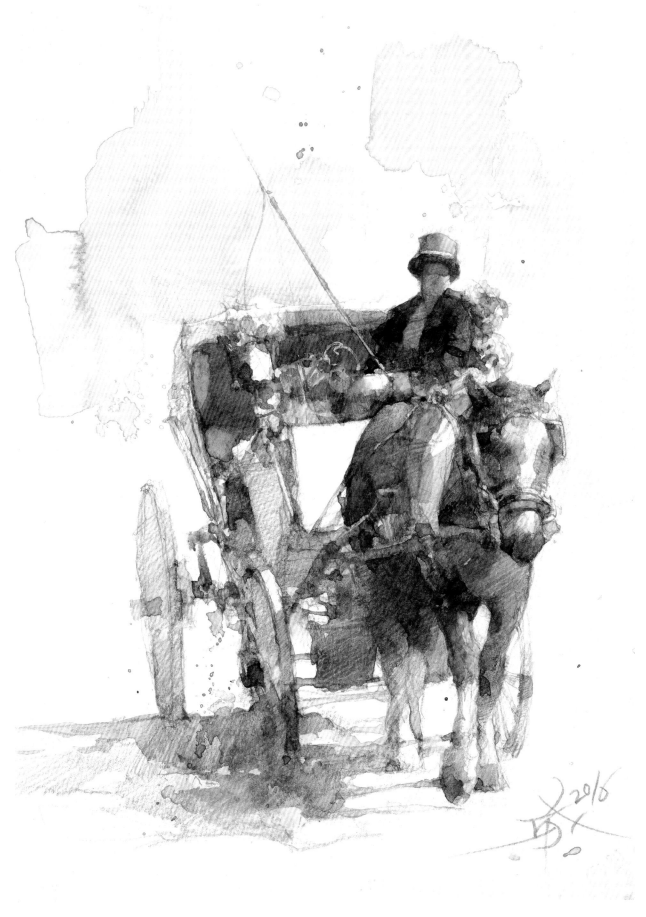

馬車速寫之二｜Carriage Sketch No.2　26.5×19 cm, Watercolor, 2016

水彩畫用具簡便，入手容易，但技巧卻是公認最難以駕馭的繪畫類型，易學難精。人像畫通常需要掌握精準的透視結構與比例，是繪畫基礎，也是最難以表現的繪畫主題。水彩人物畫，可說是用了最難操作的媒介去描繪最難表現的主題，對業餘愛好者或是專業水彩畫家而言，都是一項嚴厲的挑戰。

藝術的成就源於選擇

我們先不探討人物畫在精神上更高層次的情感審美，只就「題材表現方向」與「水彩技巧」這二點去觀察分析。在人物主題表現方式上，可以從極端寫實到不寫實的抽象或表現主義風格去觀察。在水彩技巧選擇上，可以是嚴格控制水分乾濕、精緻細膩的描繪（理性的收法），或是放任水分流動、隨機接受乾濕水漬效果與自由奔放或樸質拙趣的筆觸（感性的放法）。如果把表現方向的寫實與不寫實，與技法選擇是收還是放，想像成二個調整旋鈕，你會發現所有的人物水彩畫都會因為這二個旋鈕之間不同轉換搭配，而產生各式各樣、多采多姿的水彩藝術風格。

先從人像主題表現方向深入觀察。趨向寫實的部分，依照創作或練習的方式，姑且分為「古法寫生寫實」與「現代照相輔助寫實」。在相機發明以前，人物畫家只能透過大量觀察模特兒，勤作寫生練習，收集造型素材素描，輔以人體結構知識與記憶力完成作品，可統稱為古法寫生寫實。此法必須學習正確知識，刻苦練習，累積數十年功夫才有機會成就藝術。當今世上頂尖的人物畫大師都是遵從此法創作，無一例外。

相較於古法寫生寫實，現代畫家常見的利用相機取材，投影拷貝輪廓造型，參考照片資料藉以完成一幅人像繪畫的照相輔助寫實畫法，它的好處是讓傳統人物繪畫創作方式的難度降低，尤其對於水彩這種極度不安定的媒介還沒有足夠信心的初學者或業餘者來說，有莫大幫助。畫者不一定需要人體知識與素描速寫能力，只要請模特兒擺好姿勢、調好光源拍成照片參考，依樣畫葫蘆即可完成一幅水彩人物畫。此法常見於業餘愛好者，甚至許多專業畫家也抗拒不了這種方便的素材獲取方式與容易的寫實拷貝誘惑，只是隨之而來的後遺症卻不少。安逸被動的描繪只會讓畫者更加依賴照片，造型想像與創造能力每況愈下。久而久之，畫者將無法累積足夠的經驗與實力，可以隨時隨地因感受的不同與想法要求的改變而調整，繪畫風格逐漸趨近雷同與停滯。可說是成也照片，敗也照片。

表現方向意念明確，技法自然水到渠成

我們將題材轉往抽象或表現主義那端，來觀察水彩人物畫另一個面向。它不見得需要正確無誤的造型，只須在乎自己對該人物主題所散發的精神氣質的感受，結合畫面抽象美與媒材特質為主。這種不寫實的抽象趣味是由大中小、點線面、明暗寒暖與

主次虛實的畫面構成，這是決定畫面成敗的第一關卡；媒材特質則是水溶性顏料在紙張上各種水漬、流動、沉澱、透明、刷洗的原始面貌。媒材特質無關美醜優劣，端賴美的結構是否成功融入自己的感受與想法而定。

至於另一個旋鈕，它主要控制媒材技法「收」與「放」這二種概念。水彩畫有理性嚴謹的，也有感性揮灑的重疊法；有完美無瑕的，也有輕鬆自然拼湊的縫合法；有局部細心罩染的，也有全面暢快奔流的渲染法。渴筆皴擦、褪洗留白，無一不是從收放二者去思考判斷。收放概念本身沒有高下之分，就看畫者的題材表現方向與過程是否收放自如。只要畫者的表現方向意念明確，收放技法自然水到渠成。

學習水彩人物畫，最大的問題是，如何清楚知道自己要表現的方向與選擇適合的表現技法。想要寫實再現，基本的人物素描透視結構能力不可缺（當然，也有照相輔助寫實的捷徑）；想要抽象或變形表現，抽象美與媒材特質就得擺在首位。媒材特質與寫實程度呈反比，寫實程度越高，媒材特質就越低。作品越是寫實，技法就越容易傾向收法；越是抽象寫意就越容易出現放的技法。

收放自如，來自理想主義的完整與浪漫主義的想像力

讓我們試著反轉上述傳統的組合方式，例如把放的技法調到最高，去表現寫實的光影色彩造型？或是用嚴謹的收法，去描繪簡化、變形與抽象的造型表現？事實上，在一張畫面之中，寫實與抽象變形、收與放的技巧，這二個相對性手法都會各自以漸進的方式同時呈現。也就是說，「表現方向」與「收放技巧」這二個旋鈕，不只用於一開始的創作方向訂定，也會出現在主與次、前與後、中央與邊陲等各個不同的局部（空間），或是創作時從構想到收尾的不同階段過程（時間），這二個虛擬的調控鈕都會在畫家心中持續微調，直到作品完成。簡單地說：「收法」用嚴謹描繪提高畫面的精緻完整度，「放法」順應媒材特質以增加畫面的想像力。所謂的收放自如，其實就是一種理想主義的完整度與浪漫主義的想像力，這二者之間微妙的拉鋸關係。

用這二個旋鈕去分析美國當代水彩人物畫大師查爾斯·雷德的作品，更容易去理解他的水彩藝術：「準確畫出人物是一回事，為人物注入活力則是另外一回事。傳達出主題對象的精神，比在解剖細節上全都到位更為重要……」顯而易見，主題方向是活生生的人物（寫實），但沒有更極端寫實的需求。在媒材表現技法上，卻已經極大幅度地轉向「放」的那端。更深入地觀察會發現，他只運用光感與色彩來表現心中的寫實（對他來說，這樣的寫實表現已經足夠）。更重要的是，如何利用水彩趣味以表現抽象寫意。畫面不同的主次位置、受光面與暗面，甚至左右二眼，各有不同的寫實需求與收放強度。就連鉛筆線條本身，在大師的水彩畫裡同樣受到尊重。雷德強調一筆不斷，忽前忽後、抑揚頓挫的鉛筆打稿輪廓線，顯露出他對寫實造型的要求是來自

於整體畫面的連結需要。他肯定每一筆的價值，寧願重畫也不願修改的態度，就是積極強調媒材特質而自然衍生出的繪畫風格。

真正理解並善用水彩畫魅力

回想我十八歲時，人生中第一張的人物水彩畫，桌上就擺著查爾斯·雷德畫冊封面「少女」當作範本參考。雖然畫得有模有樣，只可惜當年我的繪畫知識與水平，遠遠無法理解雷德的水彩藝術，很快就被其他更寫實的技法吸引。一九九〇年大學畢業之前，我把當時我對寫實水彩靜物畫的技法與自信，全套搬到人物題材上。數十層打濕薄塗罩染的目的，就是為了畫出如同我的寫實靜物水彩畫那樣的完美與寫實。不久，我接觸到英國古典水彩，也臨摹了幾張古典水彩人物畫，從中學習到小筆錯落堆疊技法，緩解了多層次渲染控制乾濕的心理壓力，可以更從容地豐富細節變化。那是我第一次感受到，素描與水彩在技法上是如此接近。從那時起，雖然很幸運地擁有水彩小筆乾疊的素描實力與大面積水彩濕染控制經驗，可惜的是在主題表現與技法選擇方向卻還是不由自主地轉到寫實的「收」法。不管是靜物畫還是人物畫，都只是為了表現我的理想唯美寫實水彩畫。因為我和大部分的寫實水彩畫家一樣，只知拍照取材搞創作，不知寫生習作為何物。

雷德在《畫出人物之美》一書前言給讀者打了一劑強心針：水彩人物畫並非難事。對目前早已慣用照相拷貝寫實的畫家來說，確實如此。但對於堅持古法釀造的人物寫生寫實畫家來說，則是另一層次的意義。當畫家發現自己有一套藝術價值觀，並且深信不已，他的造型意念就會明確，線條會變得肯定有力。把全局觀照的素描精神，高高放在所有收放技法的選擇上，畫面的所有問題將會豁然開朗。他會發現，不只人物畫如此，所有主題與技法，其實都不難。因為他清楚知道他是在創作一幅「水彩人物畫」，一幅藉著流動而透明的水彩特質趣味，去呈現人物身上散發的光線色彩與氣質。正是因為雷德立足在水彩媒介特質的方式去挑戰了現實，所以他知道適可而止的重要，不會只是想要完整再現主題，而白白糟蹋了珍貴的媒材特質所賦有的想像力。「對我而言，繪畫可說是在尋找一個顧全大局的隨性，和一種精心計算並接受控制的即興」，查爾斯·雷德，他是一位真正理解並善用水彩畫魅力的大師。

藝術不只來自生活，更是來自活生生的人

對於水彩畫，我是當了老師以後，才開始當學生的。這二十年來，為了水彩課程教學需要，我重新回頭研究古今中外的水彩名家，包括雷德的水彩人物畫。雖然我還是會使用照片為學生示範風景與人物畫，但是挑戰與實驗的習作態度讓我重新開啟水彩創作之門，並從中發現了靈活運用主題方向與收放技巧這二大互為因果的協調樂

趣，也多少彌補了我因為年輕無知而消失的寫生習作黃金訓練期。雷德在書中同樣不忌諱使用一些照片為學生做示範練習，他向我們證明了，只要練習方向正確，就算參考照片素材，也可以創作出生動活潑的人物水彩藝術。今天影像科技的運用越來越廣，人工智慧持續為繪畫藝術工作者提供更多的輔助與誘惑，但是雷德卻是這麼說：「短時間人物姿勢的寫生方式其價值在於，教會我們如何接受錯誤和讓自己不滿意的突發狀況⋯⋯」他提醒了我們一件很重要的事：別忘了藝術是來自生活，更是來自活生生的人。

——寫於清晨的維也納 2017.9.9

西班牙 EPC 水彩高研班進行寫生示範。

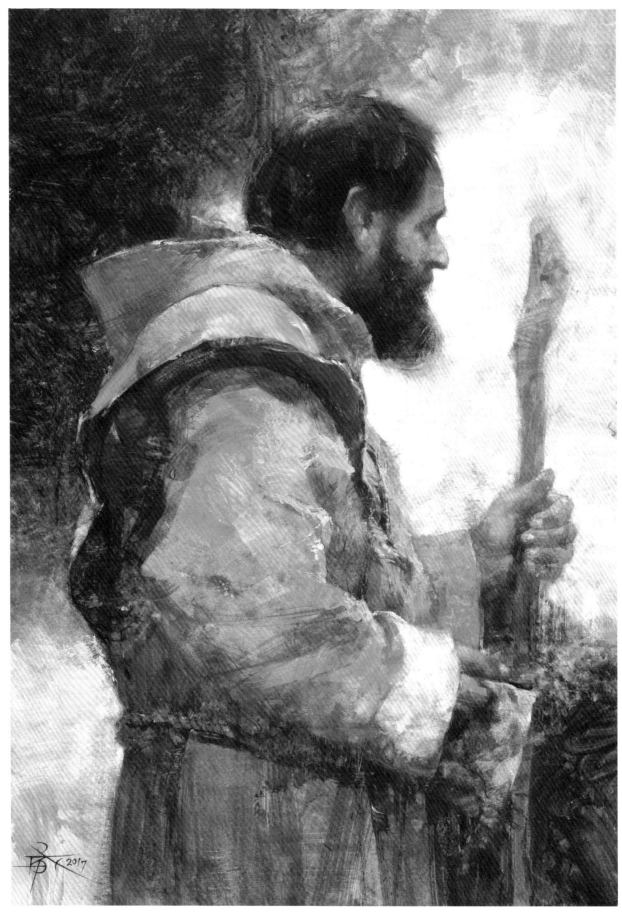

聆聽心中的聲音｜Listen to Your Heart　37.6×26.3 cm, Gouache, 2017

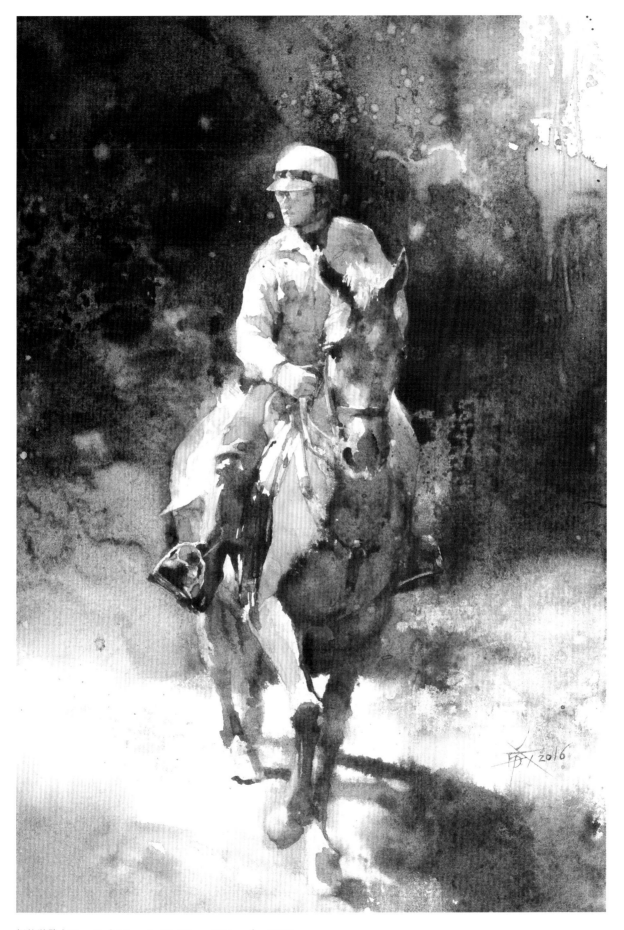

紐約騎警│New York Mounti 37×27 cm, Watercolor, 2016

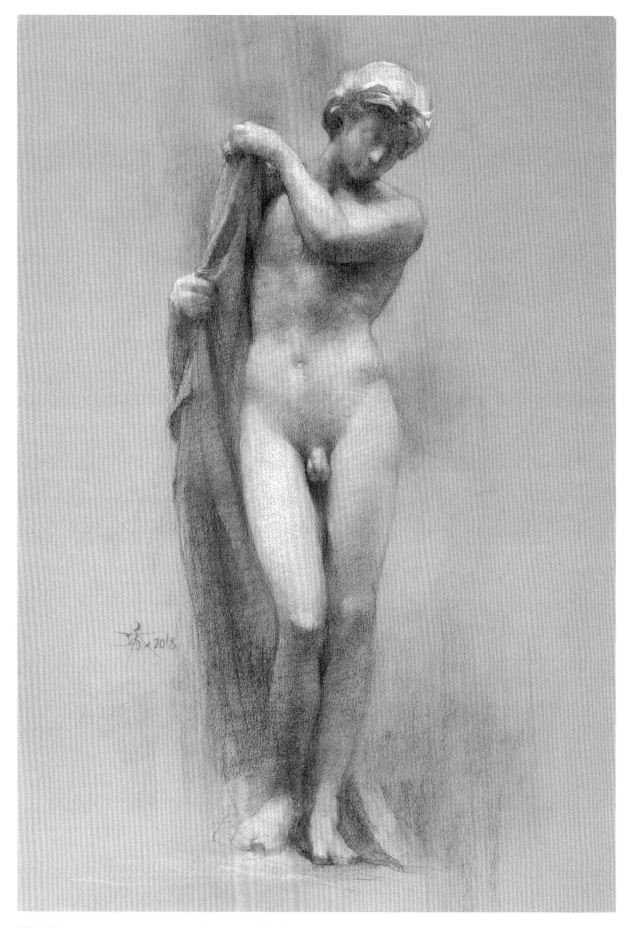

雕像素描│Statue Drawing 39×24 cm, Charcoal and chalk on paper, 2018

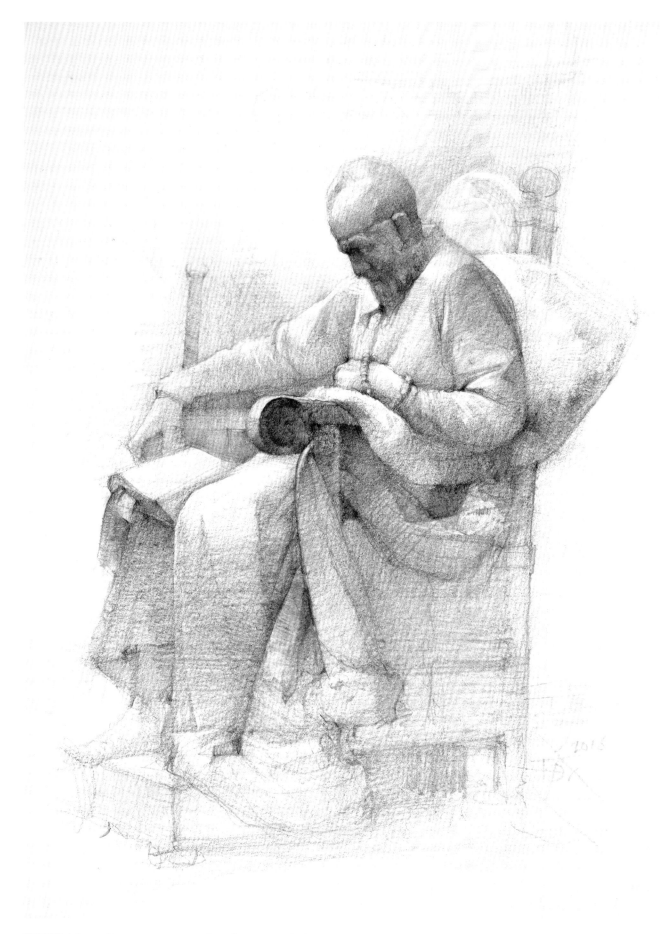

雕像素描 | Statue Drawing　39×27 cm, Pencil on paper, 2016

「素描」這一詞彙的定義長久以來爭議不斷——諸如何種形式的作品才能稱為素描？它一定是單色嗎？它有獨立的藝術價值嗎？與其絞盡腦汁去爭辯何謂素描，倒不如換個角度，從素描的功能與價值探討。

素描：高度的藝術誠實

對一位畫家來說，素描最重要的是具備了「創作前的構思」與「自我繪畫性鍛鍊」兩大功能。兩者都是為了創作，不同的是，作為構思用的素描是指創作一件作品前的準備，而作為鍛鍊用的素描則是為了培養出個人成熟的繪畫語言，提供未來的創作表現所需。構思用的素描與該創作關係密切，它關心題材的展布，整體的效果與局部的掌握，成為該創作之原始參考資料；鍛鍊用的素描，則並不是為了某一特定創作。它不在乎題材，靜物、風景、人物、雕像……宇宙萬物皆可借題發揮，甚至抽象的造型、線條，都可拿來作為美感練習用。無論是長時間的深入嚴謹練習，或只是一時心動、不畫不快的隨機性短時間練習，兩者缺一不可。

由上所知，畫家畫素描不外乎「構思」與「鍛鍊」，而觀賞者卻可透過畫家的素描來了解畫家的苦心經營過程及風格的變化。因此，素描的存在價值立足在素描的功能遠大於素描本身的獨立藝術價值。當然，素描可以成為一件獨立的藝術作品是毋庸置疑的，例如米開朗基羅、達文西、林布蘭、杜米埃、安格爾等大師皆留下不少素描作品，不論是創作草圖或是速寫練習，是鉛筆、炭筆或是墨水，都是非常珍貴而偉大的藝術品。這是因為畫家雖然透過素描草圖來達到創作的目的，但也同時留下了畫家思想的腳印。也就是說：畫家會在他的素描中自覺或不自覺地顯露出他的藝術觀念以及個人獨特的繪畫性語言，而這種素描的風格顯示，有時甚至比正式的創作還明顯、純粹。十九世紀法國新古典主義大師安格爾曾說：「素描是高度的藝術誠實。」他指出了素描是一個藝術家最誠懇的告白，反映出藝術家真實的個性、氣質與風格。

學習素描的三大探索

既然素描的練習是為了鍛鍊及培養畫家個人獨特的繪畫觀及表現手法，那麼素描究竟提供了哪些方向的探索呢？基本上可分為三大方向來分析，這三個層面的探索同時也是學習素描的三大階段：

一、現實的探索
二、抽象的形式美探索
三、個人獨特繪畫性表現探索

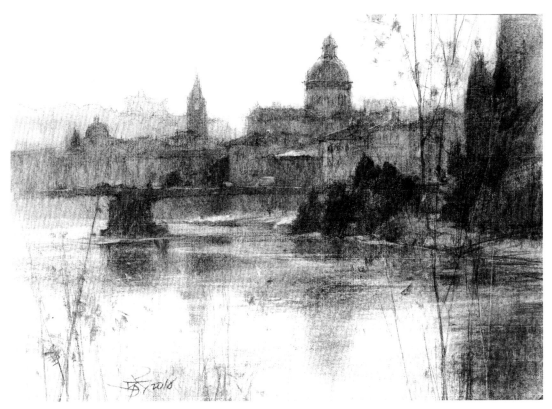

素描就是最單純的繪畫，是視覺最初始也最敏感的審美創作經驗。

第一階段「現實的探索」的主要目的是，理解如何在平面二度空間模擬三度空間，包括透視、光影、明暗、質感等，以再現空間與光線的視覺經驗趣味。這是畫家的基本能力，也是繪畫的基本「魔力」所在。至於要做到多強烈（寫實），就由畫家自己的品味去判斷。它要求畫家要有正確的透視、嚴謹的結構、扎實的造型等基本能力。另外特別重視科學的方法，如分析與理解對象的結構，由單純的幾何造型發展到複雜的表象，由整體的氛圍進入到局部的描繪等。總之，無論是觀察方法、理解方式或進行過程，總括四個字：科學態度。

第二階段「抽象的形式美探索」則要求畫家要有「審美」的能力，也就是對於各種抽象形式分析組合的探討。如點線面之分布、主次之次序、畫面的平衡與和諧、虛實呼應與強弱對比之掌握、視覺動線之安排等。在統一中有變化，變化中求統一。這是架構「美」的能力。

第三階段「個人獨特繪畫性表現探索」，主要是指主觀的改造與創造能力，如畫家個人對於造型之概括、想像、誇張、變形的手法，也就是對於現實題材之個人「戲劇化」處理。繪畫性產生於畫家與媒材合而為一的肢體運動，表現在畫面上的線條、筆觸、肌理的抽象化趣味性質。這一階段的養成會逐漸影響改變前二階段，是藝術家獨特風格展現之重要過程，因為不論是現實的對象、空間、光線、色彩、造型等，都需經過畫家的價值觀取捨判斷，進而重新詮釋。甚至屬於抽象的形式美問題，也可因

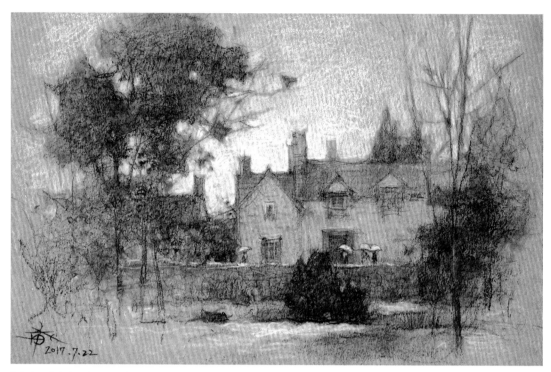

黑灰白、大中小、點線面、斜對角。

各人美學觀之不同而有各種不同的美感表現，形成獨特的風格。「繪畫性」是繪畫之所以存在的意義與價值，換句話說，繪畫性就是藝術家個人獨特的看法、獨特的想法與獨特的作法。只有畫家不斷地思考、學習與實踐，才有機會擁有屬於畫家個人獨特的繪畫性。

成為真正藝術創作者的關鍵

在素描的教學態度上，身為一位素描老師，首先必須知道什麼該教，什麼不該教。同樣地，學生也要知道什麼該學，什麼不該學。

在第一階段的客觀觀察理解的練習中，不論方法或程序，都是屬於科學態度的範圍，有客觀的標準答案，是素描老師可以教也必須教的階段。第二階段審美啟發的部分，雖然老師的審美經驗較學生豐富，但老師也不可以完全堅持自己的見解，應先聽聽學生的想法，再說明自己的意見供學生參考。這一階段沒有標準答案，老師可以介入，但不能完全介入。第三階段主觀的改造部分，是個人風格形成之重要階段，能不能成為真正的藝術創作者完全看他自己在這階段能不能破繭而出（有無天賦），老師只能從旁鼓勵，甚至完全幫不了忙。這一階段最為重要，時間也最長（嚴格地說，包括老師本身也還在追尋當中。藝術家一輩子都處在類似這個階段——不斷突破自我繪畫性表現形式）。這一階段的答案在學生心中，在每個藝術家的內心深處，等待自己

去挖掘，這就是老師不能教也不該教的部分。總之，學生通過了第一階段（觀察、理解），就要引導他向第二階段（審美）去探索。當學生一旦進入審美思考，同時也是發掘個人繪畫語言表現之始。他需要的不再只是素描老師，他的老師在美術史裡，在音樂裡，在哲學裡，在大自然裡，在他真誠而自信的心靈裡。

掌握最高境界的素描能力

在素描的形式上，我認為與其把素描定義為「單色的繪畫」，倒不如說「單色」是最單純的繪畫。當然古今有不少畫家用二、三種以上的顏色來畫素描，但是每多加入一種色彩，當然就增加了變數與複雜性。既然素描的功能是鍛鍊——尤其是正在學習階段的學生，最好先以單色的素描練習方式較能達到學習的效果。安格爾曾說：「除了色彩，素描是包羅萬象的。」先用單色來練習所有繪畫的要素（除了色彩），把基礎打好，再逐漸加入一些色彩，這樣的方式除了能真正畫好明暗價值的素描，相對地，對於色彩真正的力量也會有更深刻的體會。

有人對素描持廣義的看法，認為所有繪畫創作都可稱為素描，這是極為不當的。任何繪畫作品確實有著畫家素描的精神在裡面，但這是創作，不是素描。當然畫家也可拿單色來創作，雖然這件作品擁有素描的表面形式（單色明暗值），但它是百分百的「創作」，而不能再稱為素描了。所以我認為不需要用表象形式來界定素描，而應該以「鍛鍊」或「構思」的素描功能來區別與認定。對於初學者來說，素描練習可以幫助他掌握現實的世界，對一個成熟的畫家來說，素描可以幫助他不斷突破自我、發現自我。素描可以是嚴謹的觀察，但也可以是一種即性的衝動塗鴉。素描，其實就是思想與觀念逐漸轉變的「實踐」。

素描實力並不是指能把造型掌握得多正確、質感畫得多逼真、多有空間感等客觀再現的能力（擁有這些能力並不一定等於擁有藝術性），只能說這是當一個畫家最基本的能力。最高端的「素描實力」應該是指擁有多少主觀的改造現實條件之能力，或者應該這樣說：掌握現實是基本的素描能力；架構抽象的形式美是高級的素描能力；掌握自己獨特的想法與手法，才是最高境界的素描能力。這三種素描能力呈金字塔結構，環環相扣，缺一不可。想要了解並擁有繪畫的奧祕，唯有一步一階登上此金字塔。

<div style="text-align: right">——寫於師大美研所 1998.4</div>

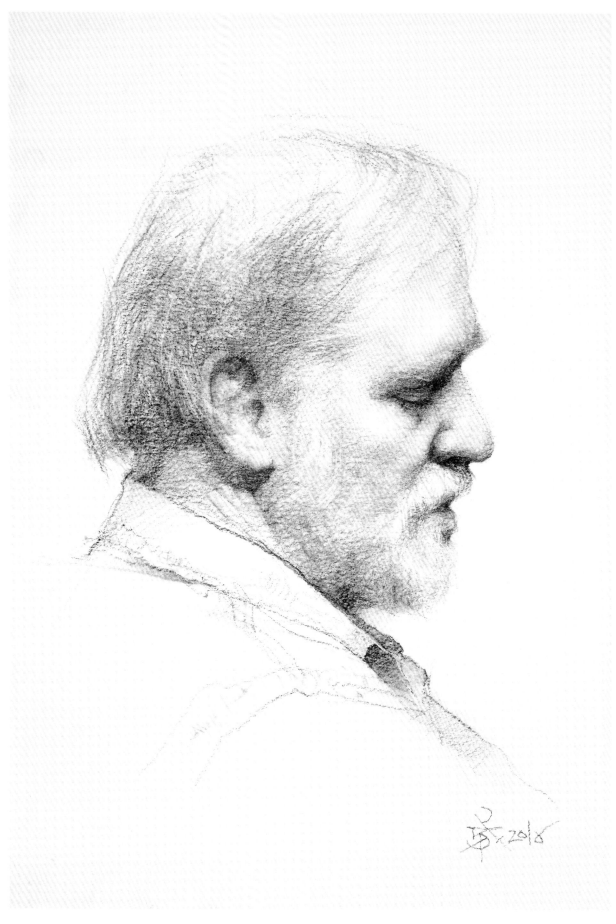

人像素描｜Portrait Drawing　39×27 cm, Charcoal pencil on paper, 2016

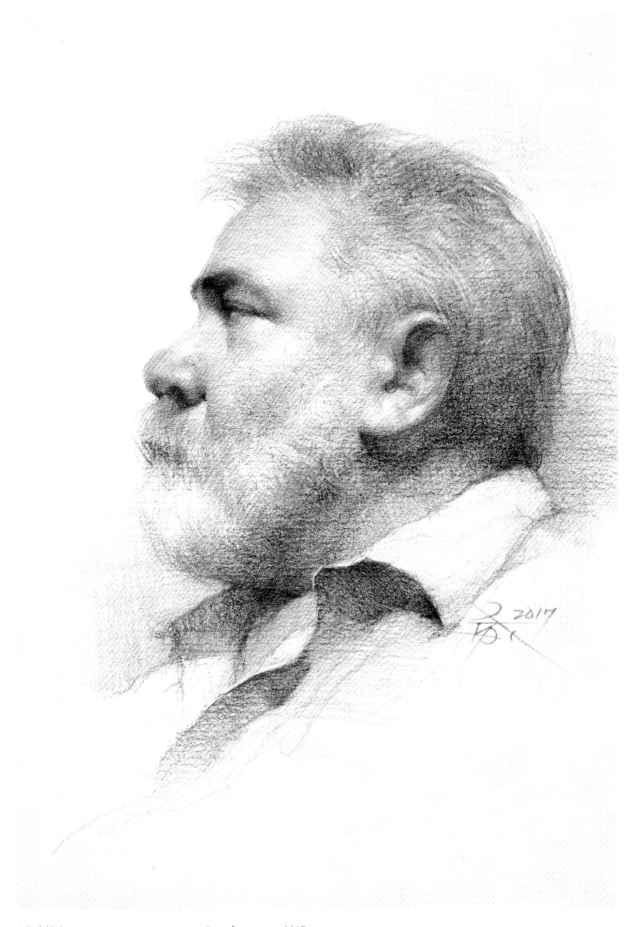

人像素描｜Portrait Drawing　39×27 cm, Pencil on paper, 2017

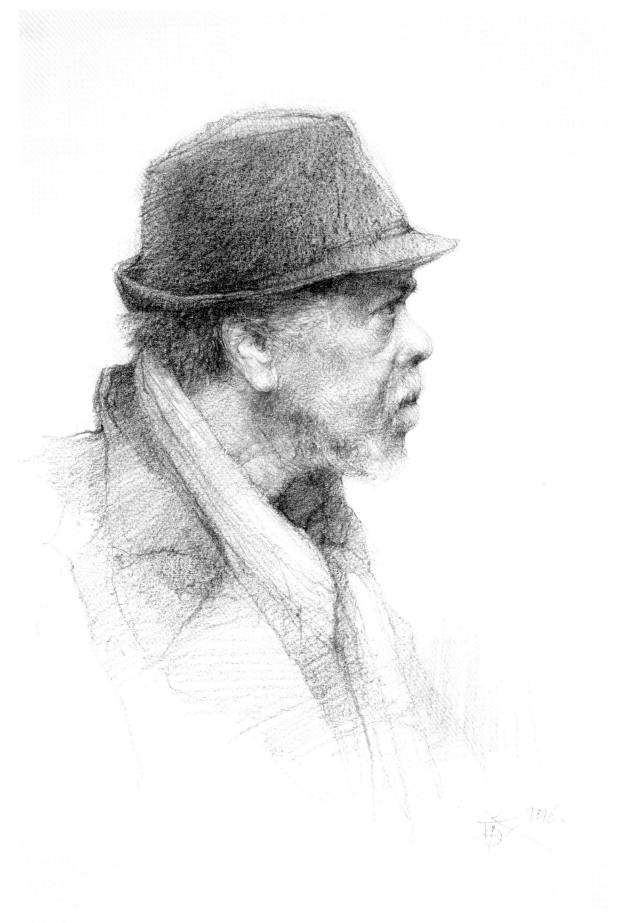

人像素描｜Portrait Drawing　39×27 cm, Pencil on paper, 2016

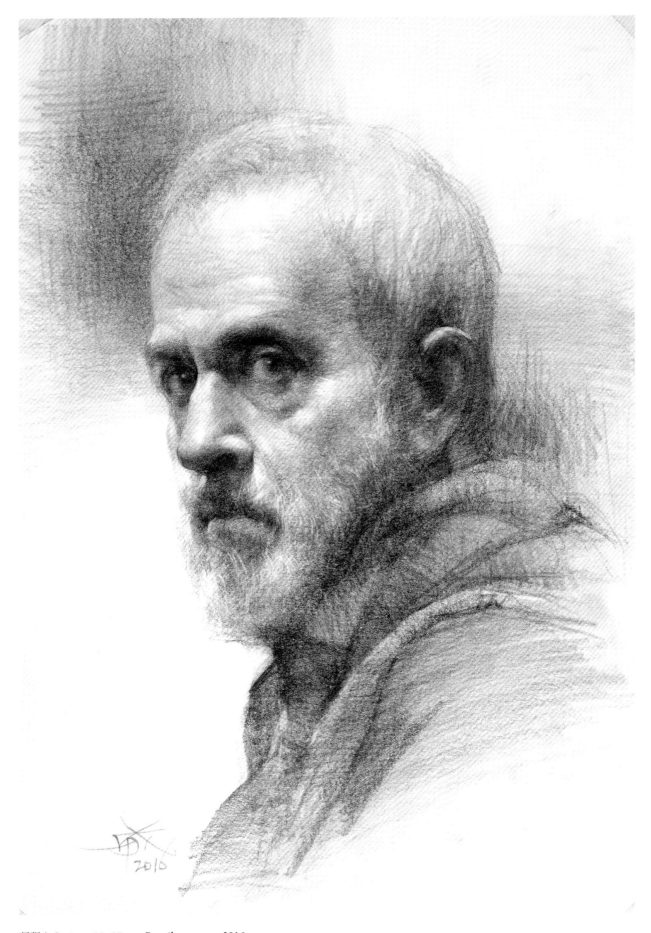

凝視 ｜ Gazing　39×27 cm, Pencil on paper, 2016

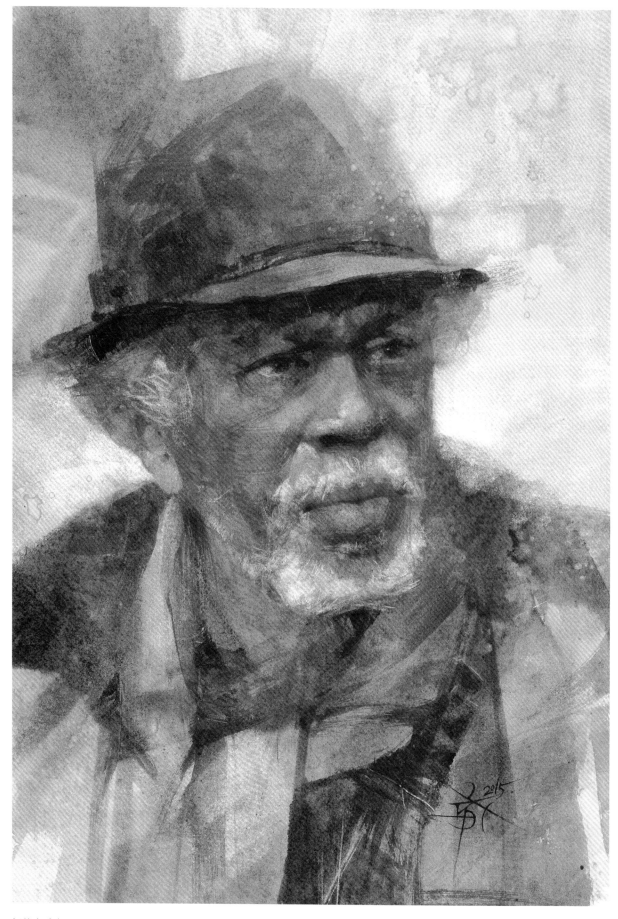

紐約老喬│Old Joe in New York 38.3×26.5 cm, Watercolor, 2015

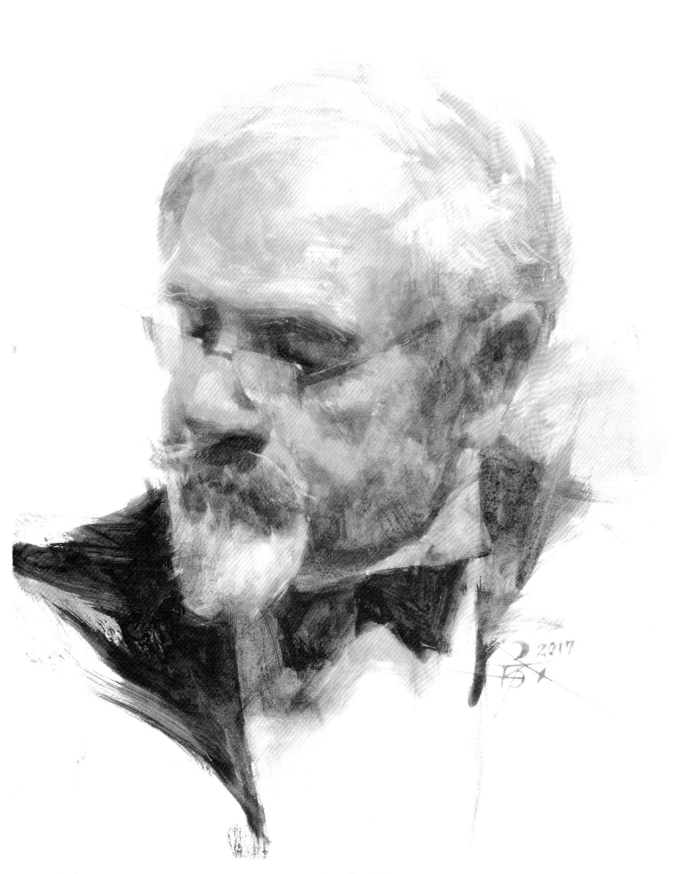

走出自己早已熟練的技法。去探索媒材的可能性，是畫家不斷成長的公開祕密，就看你願不願意。這些年，因為經常在歐美舉辦水彩研習班，也藉機參觀了許多歐美知名美術館，領悟了一件事——西方的素描、油畫、水彩這三種傳統媒材之間，並沒有我們想像中的那麼不同。甚至可以說，沒有所謂的油畫技法或水彩技法，只有素描技法、素描精神。我試著用當代油畫的直接性畫法，憑著我對素描的自信，為學生示範了一張很像油畫的純透明水彩肖像畫。

大師｜The Master　ARCHES HP 300 gsm, 37×27.5 cm, Watercolor, 2017

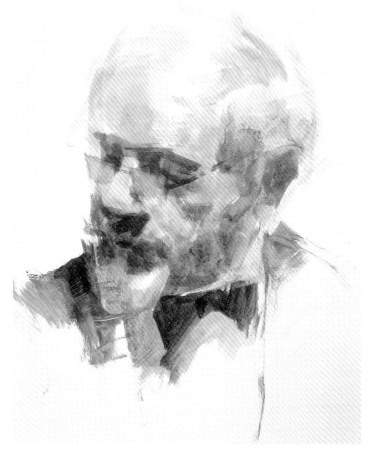

9-1 │ 不用打鉛筆稿，直接調些很淺的暖灰，用中圓筆切大線畫出頭像的位置、大小，再切出正、側面，找到眉心正確位置後，骨架也大致切到位。接著調些暗暖灰，水分能少就少，畫上整塊的臉部暗面，就像畫炭筆素描一樣。其他如鬍子、衣服，同樣乾乾地畫上簡單暗面，留下亮面。

9-2 │ 跟炭筆或鉛筆素描的方式差不多，繼續往焦點暗面的眼窩與鼻下陰影再疊暗一階之後，重新調些淺暖灰，將臉部亮面薄薄刷上。畫到額頭的高光就快速飛過留白，頭髮及眼鏡用淺寒灰補上。保持整體進行，享受這種抽象的塊面筆觸效果。

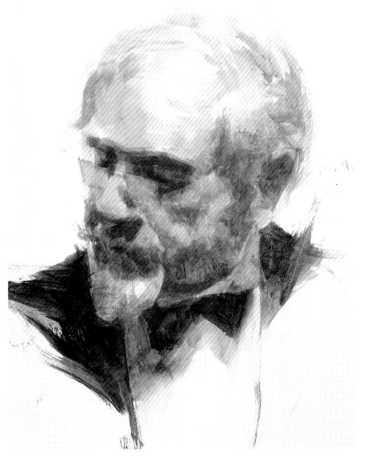

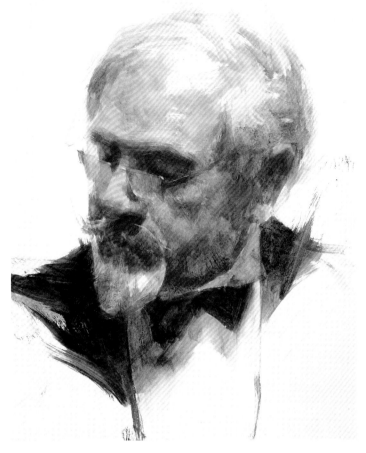

9-3 │ 一旦亮部開始有了色階，對比之下暗部就會不夠暗。回到暗部繼續深入，畫上更暗的筆觸，就意味著會出現更多的細節。隨著暗部逐漸豐富，亮部同樣也要跟上腳步。亮部、暗部在互相堆疊過程中，自然會柔化太過銳利的明暗交界面與筆觸。用大圓筆調和很濃重的深色群，幾乎不沾水，以側鋒、逆鋒快速運筆整理黑色西裝和領結的形狀。

9-4 │ 亮部似乎還是太蒼白，決定往亮部薄塗更多層次，讓臉色更紅潤。這時的色階變化越來越微弱，也是考驗你的素描程度對細節認知的重要關卡。專家眼中的細節是微弱的明度差距，而不是老先生那一條條細細的皺紋。眼鏡不要畫太清楚，沒有人會看不出來那是眼鏡。鬍子和頭髮的高光處，可用小尼龍筆洗出，不需要用白色去壓。

9-5 │ 最後的修飾加工，要不停地提醒自己適可而止。在豐富明度細節的過程中，別毀了之前留下的大塊、大形、大筆觸、大氣場。最後我加了一塊灰在腦袋後的背景，讓空間浮出層次以外，也平衡了左下伸展的黑三角形，一舉兩得。（完成圖 233 頁）

意境
CHIEN CHUNG-WEI
WATERCOLORS
簡忠威水彩藝術

作者	簡忠威
外文校訂	陳琇玲
副總編輯	李映慧
編輯	呂佳昀

總編輯	陳旭華
電郵	ymal@ms14.hinet.net

社長	郭重興
發行人兼出版總監	曾大福
出版	大牌出版
發行	遠足文化事業股份有限公司
地址	23141 新北市新店區民權路 108-2 號 9 樓
電話	+886-2-2218-1417
傳真	+886-2-8667-1851

印務經理	黃禮賢
美術設計	白日設計
印製	通南彩色印刷有限公司
法律顧問	華洋法律事務所　蘇文生律師

定價——1200 元
初版一刷——2018 年 5 月
初版七刷——2019 年 10 月
有著作權・侵害必究／缺頁或破損請寄回更換
本書僅代表作者言論，不代表本公司／出版集團之立場

國家圖書館出版品預行編目（CIP）資料

意境：簡忠威水彩藝術／簡忠威作
初版　新北市　大牌出版　遠足文化發行　2018.05
　面　　公分
ISBN 978-986-96022-8-0　精裝　1. 水彩畫　2. 畫冊
948.4　107003989

大牌出版 FACEBOOK
facebook.com/streamer2009